快速传达

实用有效的信息图表设计

SendPoints善本 编著

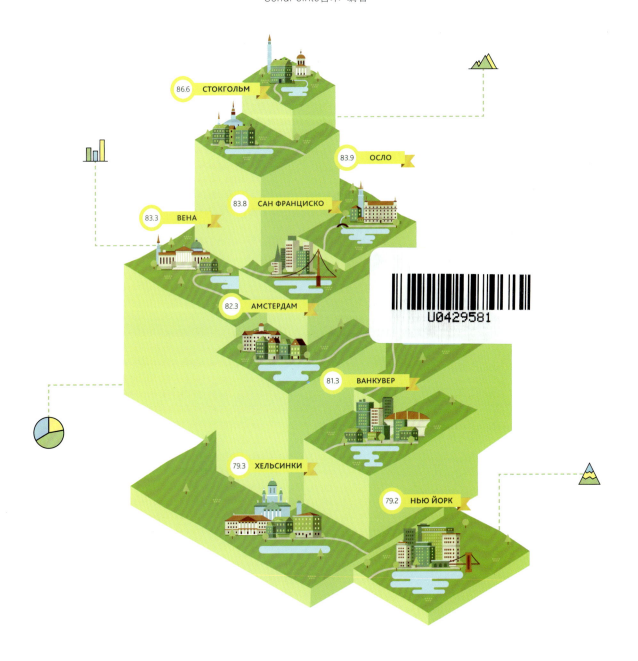

http://www.hustp.com

中国·武汉

图书在版编目（CIP）数据

快速传达：实用有效的信息图表设计 / SendPoints 善本编著.
— 武汉：华中科技大学出版社，2020.9
ISBN 978-7-5680-6554-2

Ⅰ．①快… Ⅱ．①S… Ⅲ．①视觉设计 Ⅳ．①J062

中国版本图书馆 CIP 数据核字 (2020) 第 154835 号

快速传达：实用有效的信息图表设计　　　　　　　　　　　　　　　　　SendPoints 善本　　编著
Kuaisu Chuanda: Shiyong Youxiao de Xinxi Tubiao Sheji

出版发行：华中科技大学出版社（中国·武汉）		电话：（027）81321913	
武汉市东湖新技术开发区华工科技园		邮编：430223	

策划编辑：段园园　林诗健　　执行编辑：李炜姬　　设计指导：林诗健　　翻　　译：李炜姬
责任编辑：段园园　　　　　　　责任监印：朱　玢　　责任校对：周怡露　　书籍设计：秦心琪

印　　刷：深圳市龙辉印刷有限公司
开　　本：787 mm × 1092 mm　1/16
印　　张：13
字　　数：145 千字
版　　次：2020 年 9 月第 1 版　第 1 次印刷
定　　价：128.00 元

投稿热线：13710226636　　　　　duanyy@hustp.com
本书若有印装质量问题，请向出版社营销中心调换
全国免费服务热线：400-6679-118　竭诚为您服务
版权所有　　侵权必究

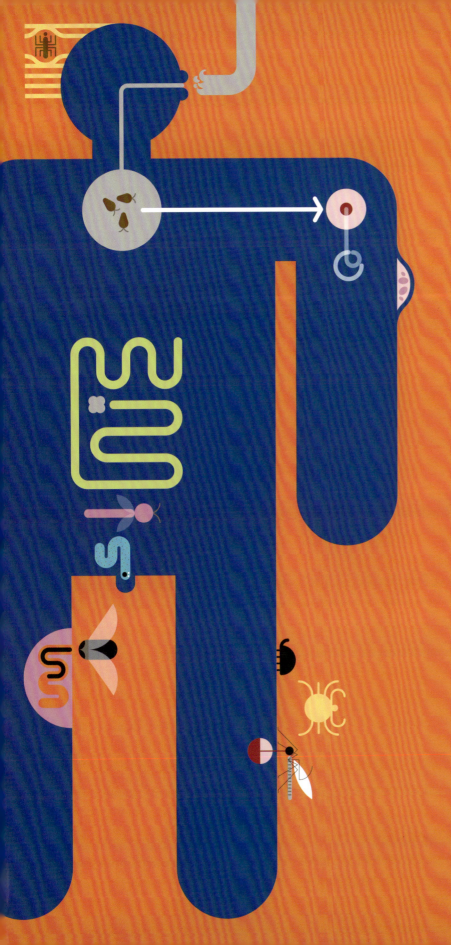

实物图表
4

拆解式图表
52

插画图表
74

几何图表
98

扁平化图表
144

索 引
206

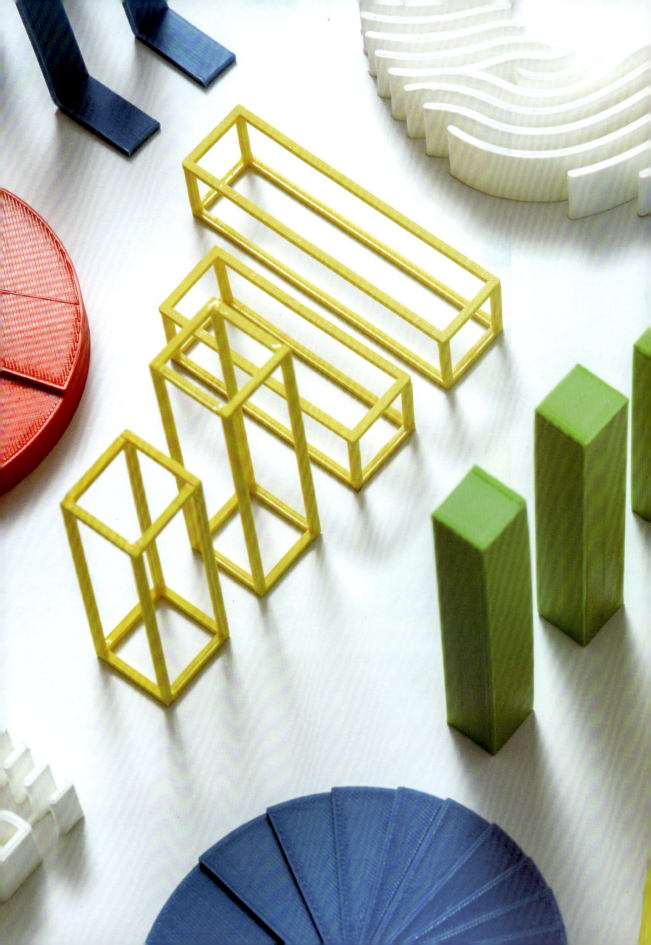

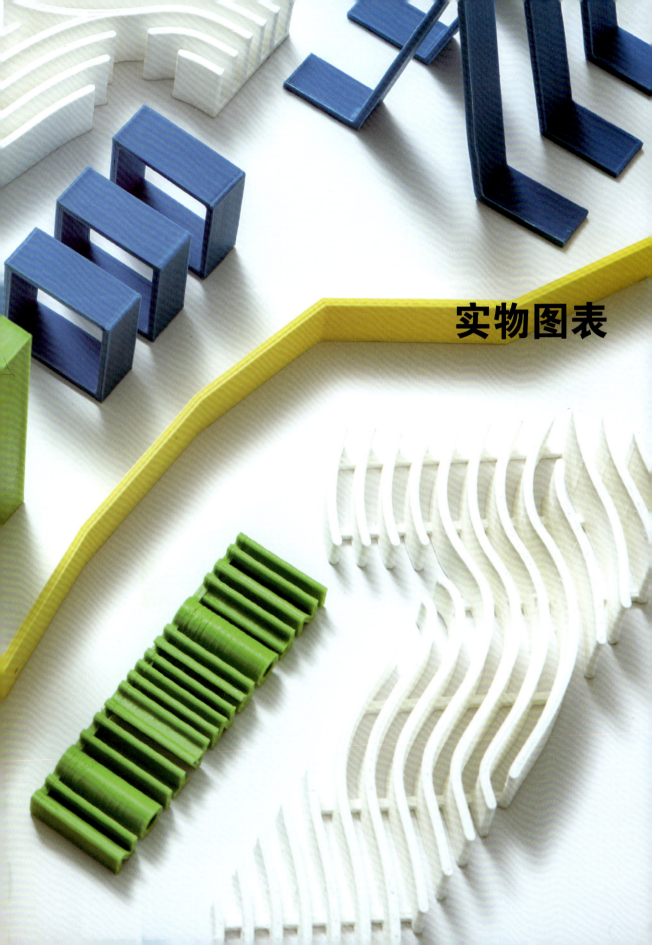
实物图表

Ablynx 年度报告

工作室 Coming-soon | 设计师 Phoebe De Corte, Dries Caekebeke, Kobe Mertens

设计师运用 3D 打印材料，结合数码图形和字体来呈现企业的年度报告。

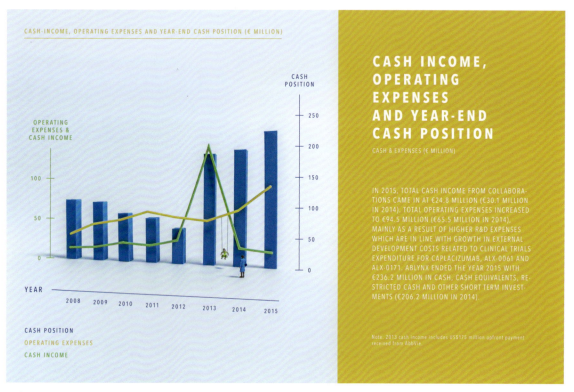

现金收入、运营支出及年终现金状况（单位：百万）
通过不同造型的载体表示三类数据，并重叠展示。

总收益

登山者攀爬的形象让单调的收益曲线更有趣味。

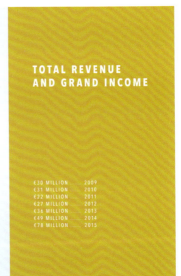

雇员人数

雇员来自15个国家,人数呈增长趋势。

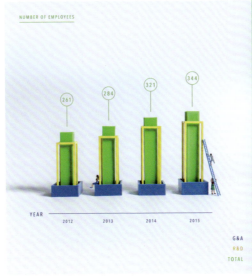
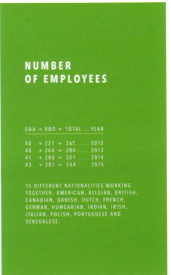

医疗产品

医疗领域的产品数量呈不规则走势。

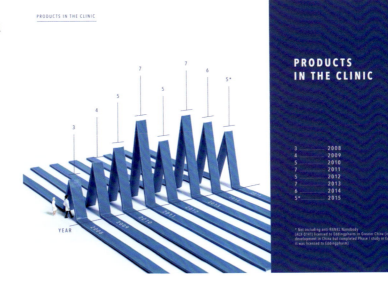

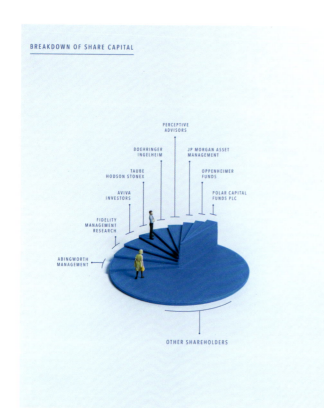 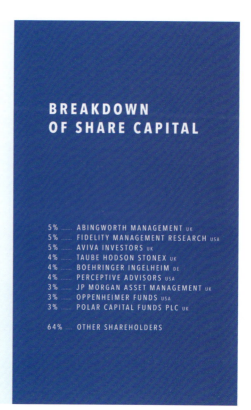

BREAKDOWN OF SHARE CAPITAL

- 5% ABINGWORTH MANAGEMENT UK
- 5% FIDELITY MANAGEMENT RESEARCH USA
- 5% AVIVA INVESTORS UK
- 4% TAUBE HODSON STONEX UK
- 4% BOEHRINGER INGELHEIM DE
- 4% PERCEPTIVE ADVISORS USA
- 3% JP MORGAN ASSET MANAGEMENT UK
- 3% OPPENHEIMER FUNDS USA
- 3% POLAR CAPITAL FUNDS PLC UK

- 64% OTHER SHAREHOLDERS

股本细目 各家投资公司的占股比重差不多，大部分股份为其他持股人所有。

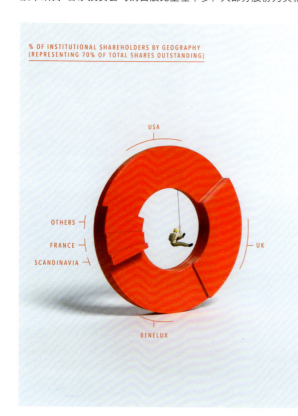 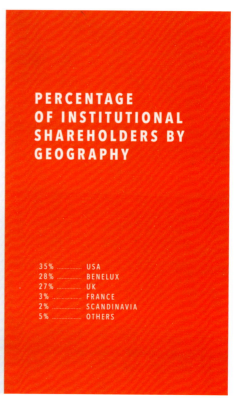

PERCENTAGE OF INSTITUTIONAL SHAREHOLDERS BY GEOGRAPHY

- 35% USA
- 28% BENELUX
- 27% UK
- 3% FRANCE
- 2% SCANDINAVIA
- 5% OTHERS

机构股东（地理划分） 从立体圆饼图可以看出，美国占比最多，其次是经济联盟和英国。

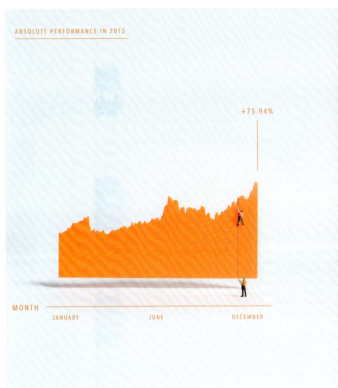 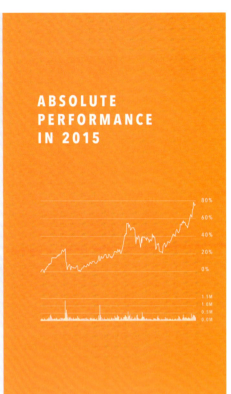

绝对收益 投资的绝对收益整体呈上升趋势。

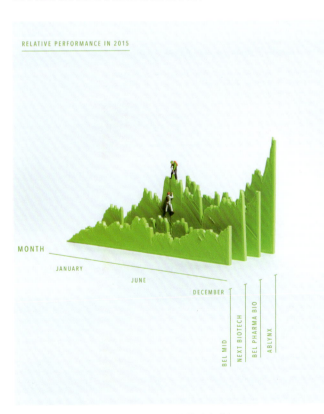 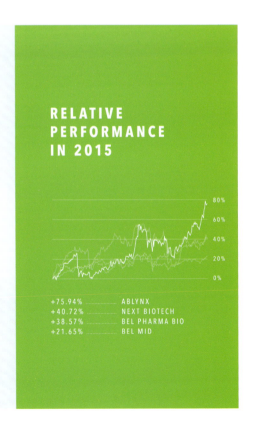

相对收益 组合投资的相对收益通过并排对比进行展示。

XXXL 报告

工作室 Coming-soon
设计师 Phoebe De Corte, Jim Van Raemdonck, Dries Caekebeke,
Philipp Von Schlechtleitner, Lieselot Verdeyen, Eline Vanheusden, Claar De Waele

这是为企业年度报告所做的"超大码"信息图表。

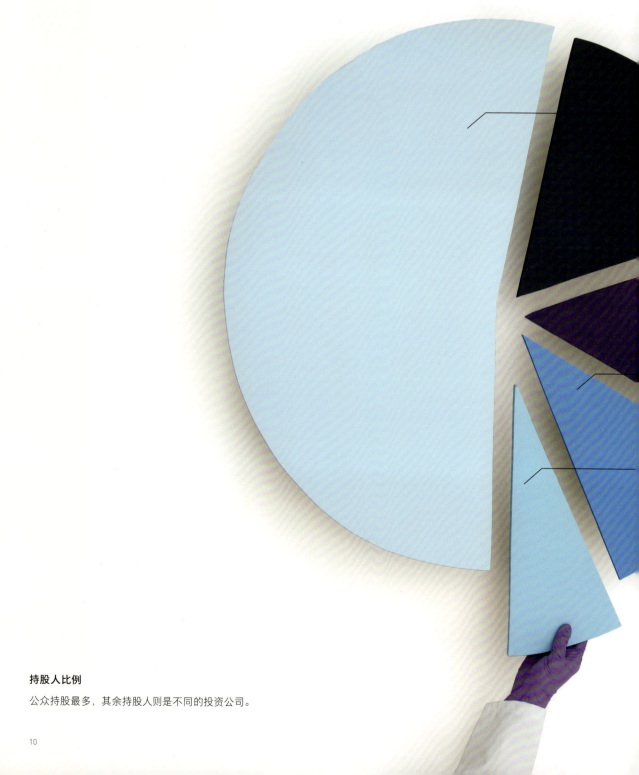

持股人比例
公众持股最多,其余持股人则是不同的投资公司。

FREE FLOAT
53%

GIMV
18%

SOFINNOVA
15%

ABINGWORTH
9%

BOEHRINGER INGELHEIM
5%

PRODUCTS IN THE CLINIC

5
2012

7
2011

5
2010

4
2009

3
2008

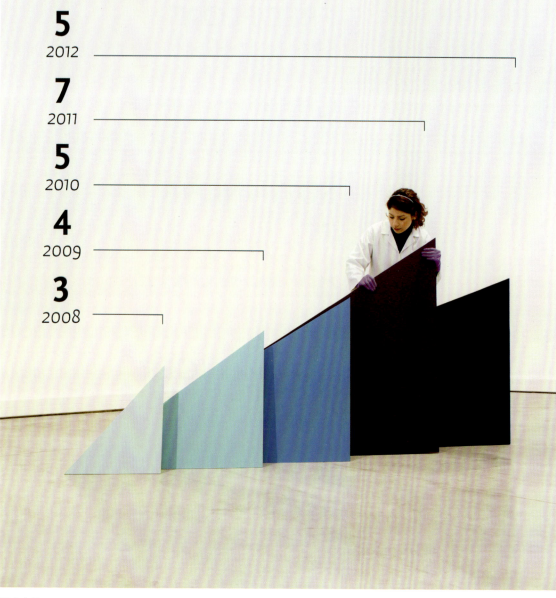

医疗产品

公众持股量

以立体方块呈现出逐年上升的趋势,同时方块的颜色也随着数据上升逐渐变深。

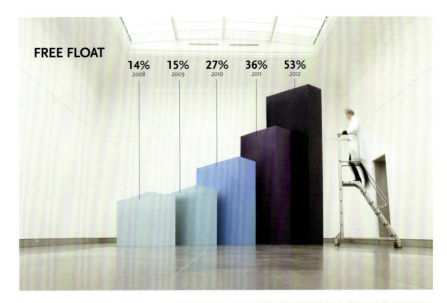

资金与支出

浅蓝色是现金头寸,深蓝色是运营成本,紫色则为现金收入。

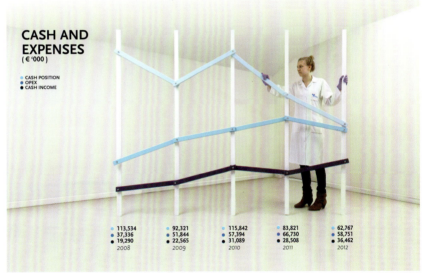

雇员人数

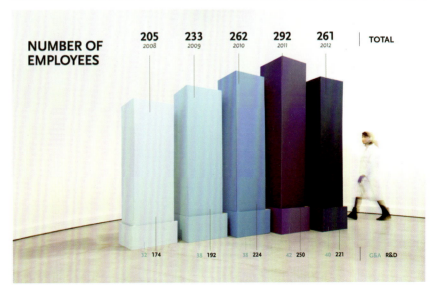

公众持股量

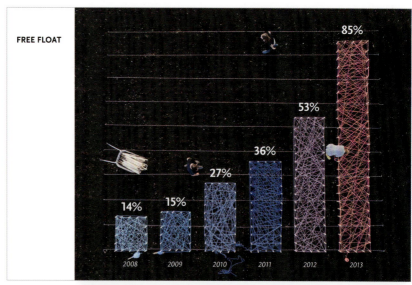

医疗产品

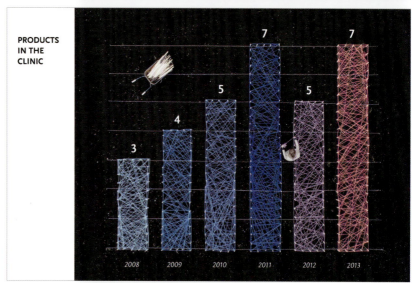

收益（单位：百万欧元）

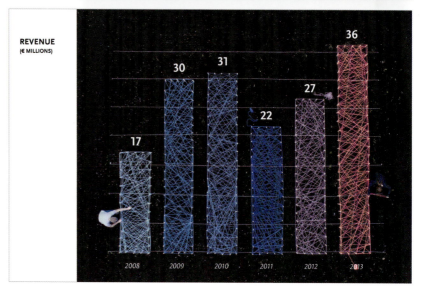

这组信息图表比之前的体积更大，需要在几十米高的地方拍摄，动用了22吨黑沙、750根棍子和几百米长的绳子。

雇员人数

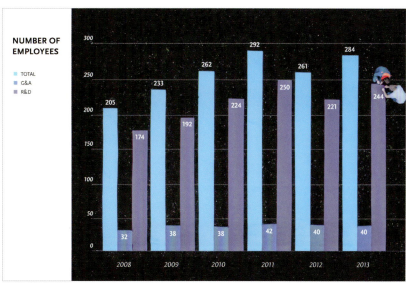

现金与支出（单位：百万欧元）

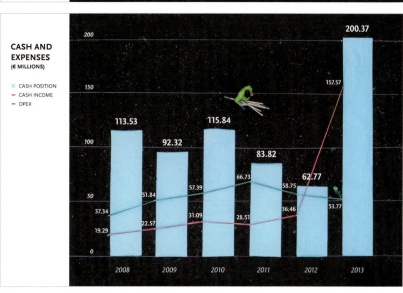

股份占比

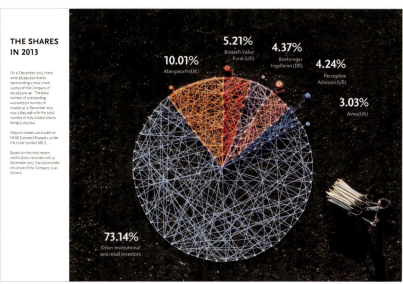

Caritas Steiermark 年度报告

工作室 Moodley Brand Identity | 设计师 Marion Luttenberger

奥地利 Caritas Steiermark 组织通过街道工作和特殊服务为吸毒者提供救助。其年度报告所用的信息图表以真人及真实场景来强调人性和救助服务的重要性。

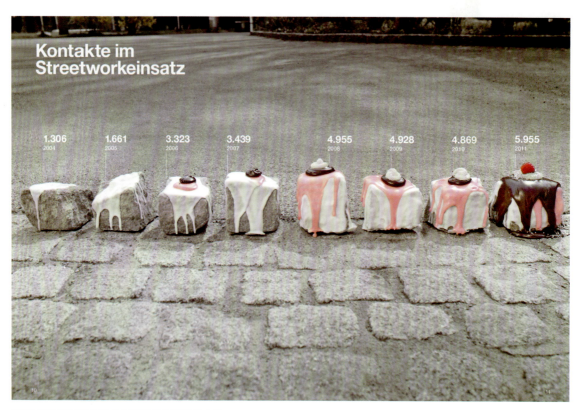

街道工作 街道工作取得的联系总体呈增长趋势。

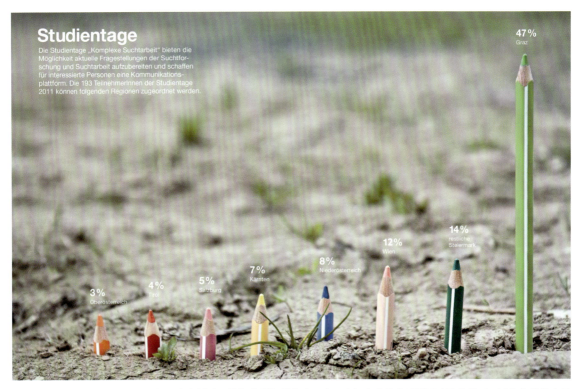

学习日 组织举办的"学习日"为吸毒者创造工作机会并提供交流平台,参与者会被分配到图中这些地区,到格拉茨的人员最多。

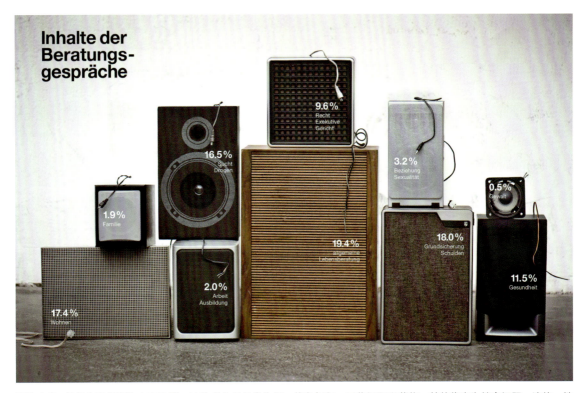

咨询内容 组织收到的咨询内容多样,比较多的是日常生活、债务担保、居住问题和药物,其他依次为健康问题、法律、性关系、工作培训、家庭及暴力。

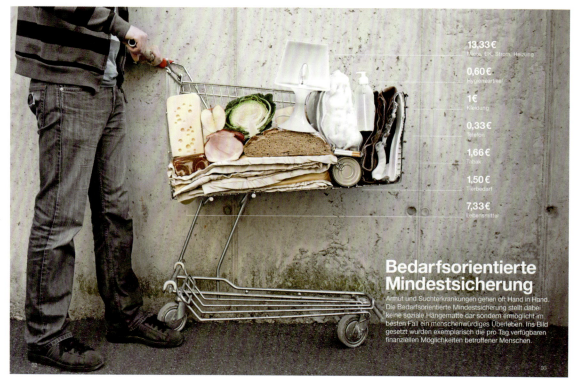

需求导向性担保 以需求为基础的最低收入能提供最基本的生存条件。图表显示吸毒者每天的花销情况：住房占比最多，其次是食物，而烟和宠物方面的花费比卫生用品和手机通讯的要多。

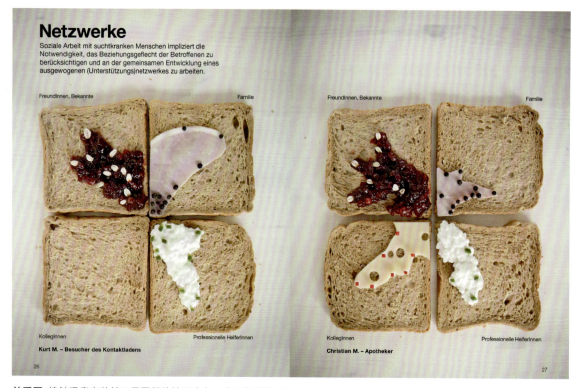

关系网 接触吸毒者的社工需要帮助社区建立一个平衡的关系网。

瘾

相比毒瘾，有酒瘾的人最多，赌瘾和对类鸦片药物有依赖的人占比相对少很多。

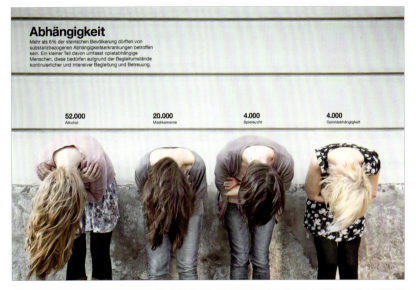

针头交换计划

这是为静脉注射吸毒者提供无菌针头的计划，旨在减少艾滋病的传播。尽管引起众多争议，这一计划的参与人数仍在显著增长。

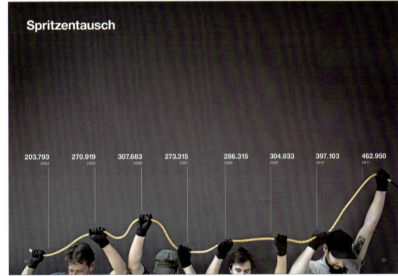

年龄分布

吸毒者中 26~30 岁年龄层居多，其次是 31~40 岁，25 岁以下的青少年也占有一定比例。

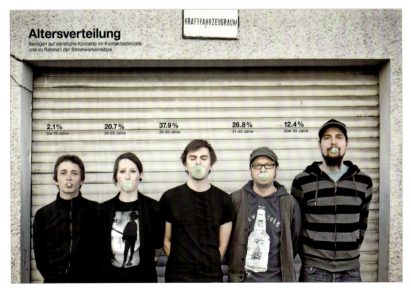

去往泰国的航班

信息图以飞机座椅上的枕巾为信息载体,表明去往泰国的德国人中占比最多的人是为了旅行,其次是出差,也有一部分人(占比似乎有点隐晦)是为了前往自己的第二个家庭。

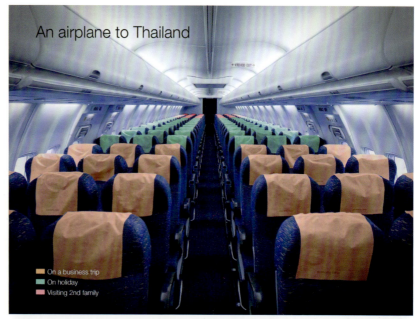

足球俱乐部会员

信息图以足球场座椅为载体,每列代表不同的足球俱乐部,有颜色的座椅就是有效数字,每张座椅相当于2万个会员。

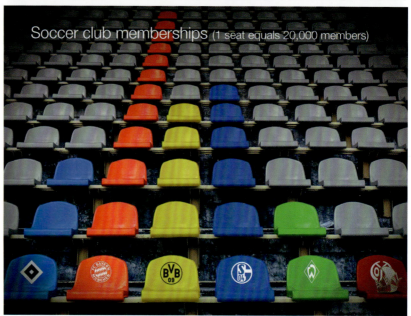

德国设计师眼中的德国

工作室 Designerds | 创意总监 Paul Steinwachs, Ilona Glock

德国设计师用一系列图标加上一点幽默来展现他眼中的德国:一点事实加一点想象力。

工作日

坐在办公室里兢兢业业的德国人存在吗？实际上，人们工作的时间似乎并不太多，大部分时间都在装忙碌吧。吃个午饭、在厕所玩游戏或者回复短信应该也占不少时间。

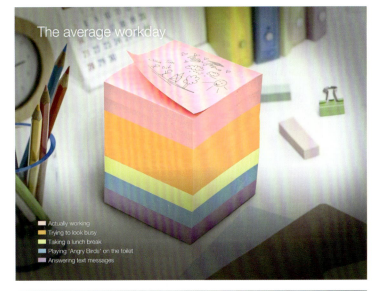

如厕时干的事

看报纸的人还是挺多的，不过占比最多的是玩愤怒的小鸟，并且远远高于其他游戏，发信息的也不少，然而那些来去匆匆的人就什么也干不了。

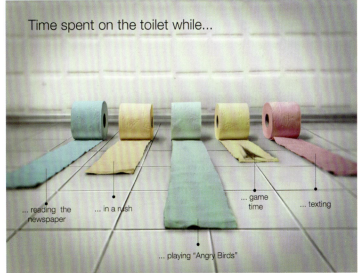

数 学

人生需要学的东西从一年级到十年级渐渐减少，学校必学的东西倒越来越多。

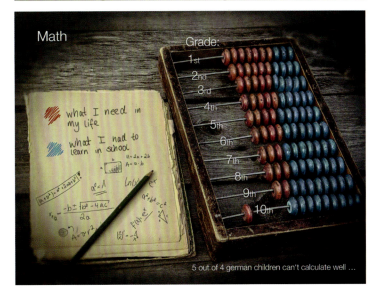

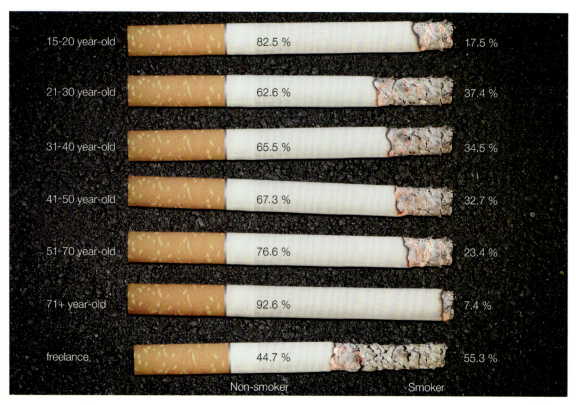

吸烟 / 不吸烟 在德国，21 岁到 30 岁人群中吸烟的人数占比较其他年龄层要多。另外，自由工作者中吸烟的比不吸烟的要多。

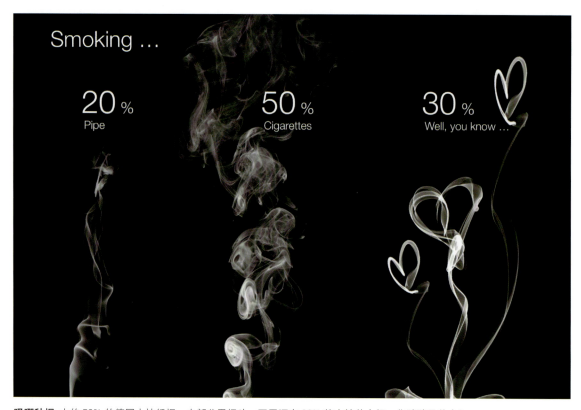

吸哪种烟 大约 50% 的德国人抽纸烟，小部分用烟斗，至于还有 30% 的人抽什么烟，你猜猜是什么？

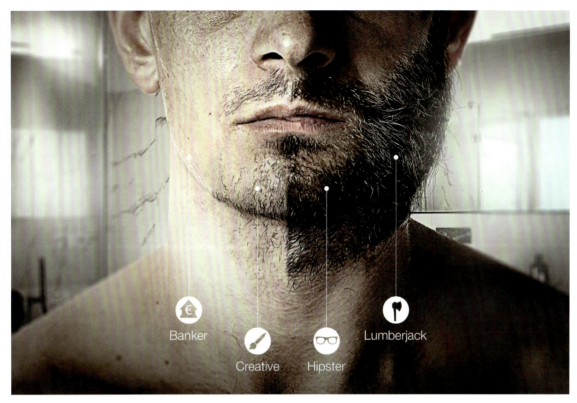

留胡子 伐木工留浓密的胡子,赶时髦的人会留一些,创意人士留得比较稀疏,银行家倒刮得干干净净。

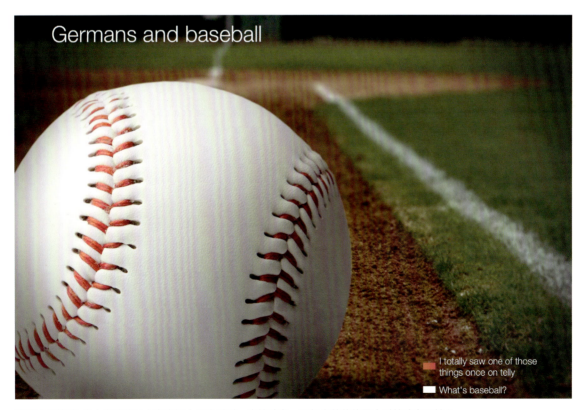

德国人与棒球 绝大多数德国人在电视上至少看过一次棒球赛,而极少数的德国人对棒球毫不关心。

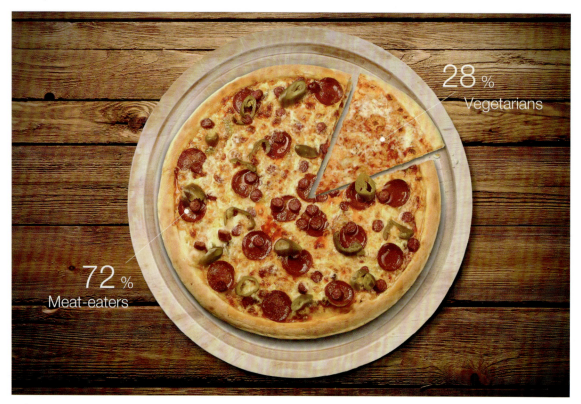

肉食或素食 肉食者是多数，素食者也不少。

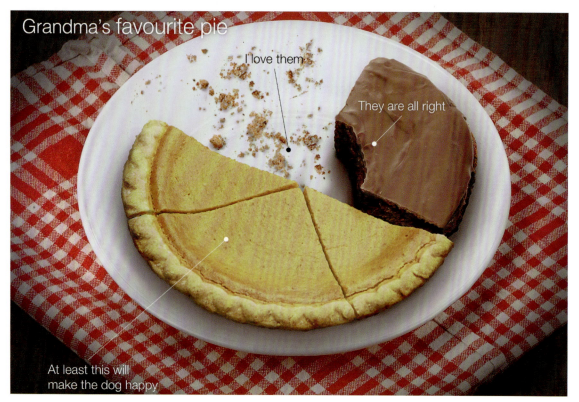

外婆喜欢吃的派 喜欢的不多，"还行"的还行，半数都给狗吃了。

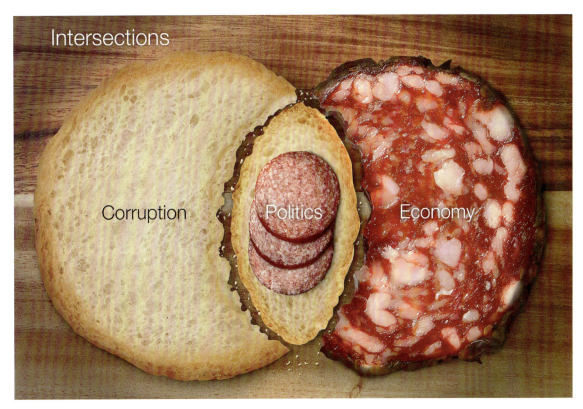

政治 政治可以说是经济和腐败重叠的地方吧。

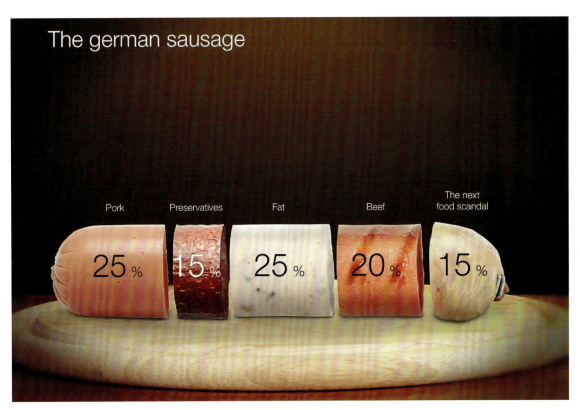

德国香肠 猪肉和肥肉一样多，混杂些牛肉，添加剂不少，还有不少的成分说不定是下一次食品安全问题的主角。

总收成（吨/年）

饲料占最多，其他依次有谷物、土豆、蔬菜和豆类。

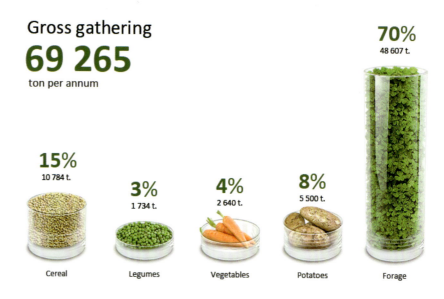

占地面积（公顷）

饲料占地最多，然后是谷物和豆类，还有蔬菜和多年生草本植物。另外，饲养动物、生产器械及场地的面积也都直观地呈现在此。

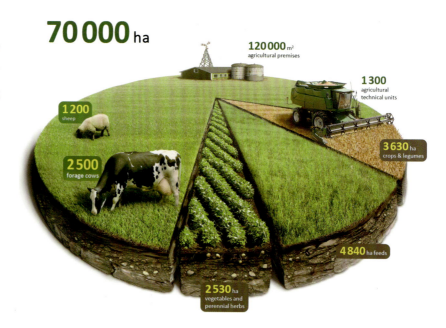

Agroreserv 网站

工作室 Molinos.Ru | 设计师 Anton Egorov

这是为农业控股公司 Agroreserv 的网页准备的信息图表，用以吸引投资者。

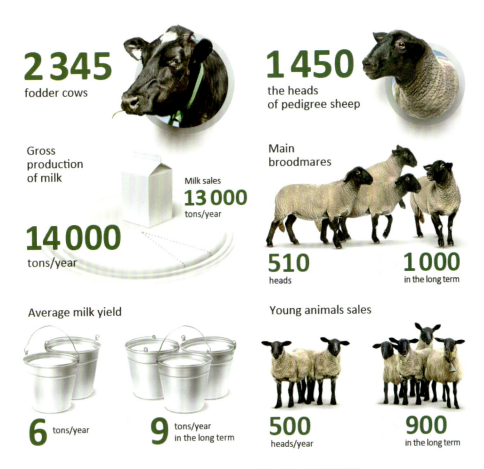

养殖产量 展示奶牛和绵羊养殖两部分的年产量，包括牛奶产量和幼羊销售。

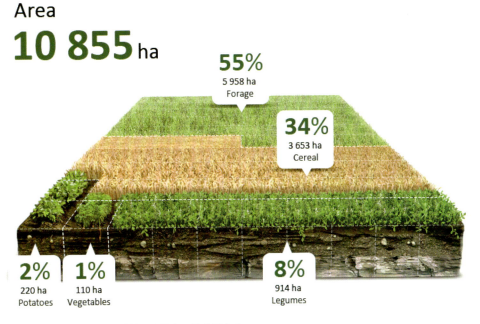

耕地面积（公顷）饲料种植面积最大，其次是谷物。

这就是广告业

设计师 Fabrizio Tarussio, Letizia Bozzolini

这组信息图表展现了广告业有趣和真实的一面。

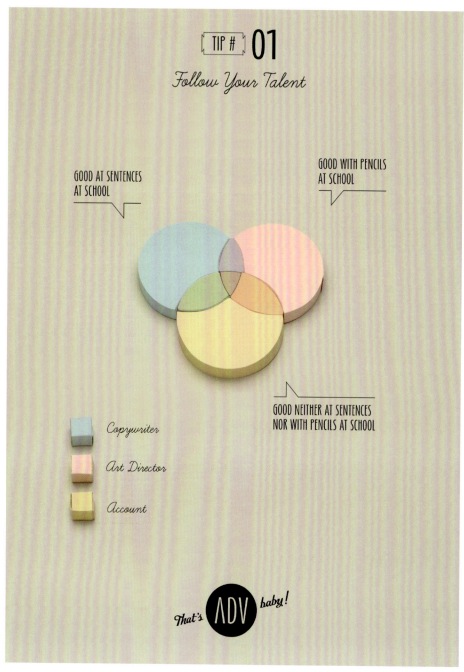

追随你的才华 广告从业者大概有三类：文案写手（读书的时候就擅长写作）、艺术指导（读书的时候就擅长用画笔）、财务（读书的时候大概写作和绘画方面都不擅长）。

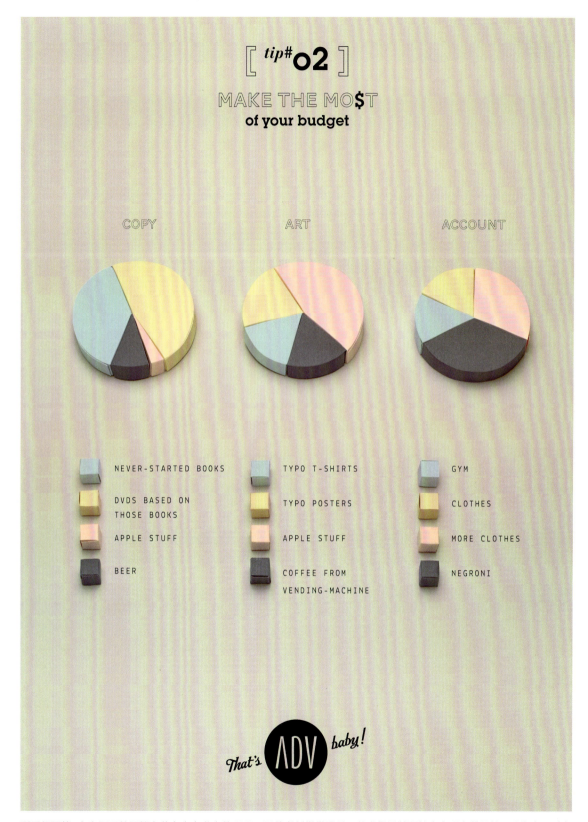

利用好预算 文案写手的预算多花在来自书本的 DVD，买的书倒常常没看。艺术指导的预算大多砸在苹果数码设备上。财务的预算就是衣服，还有更多的衣服，以及 negroni 鸡尾酒。

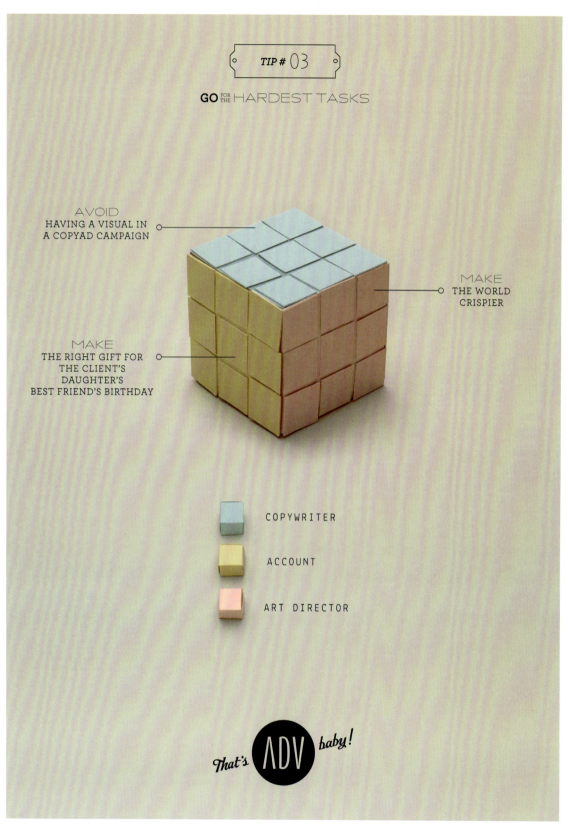

最艰难的任务 艺术指导要让世界变得更棒;文案写手做广告语时不需要考虑视觉效果;财务要为客户女儿的好朋友选对礼物。

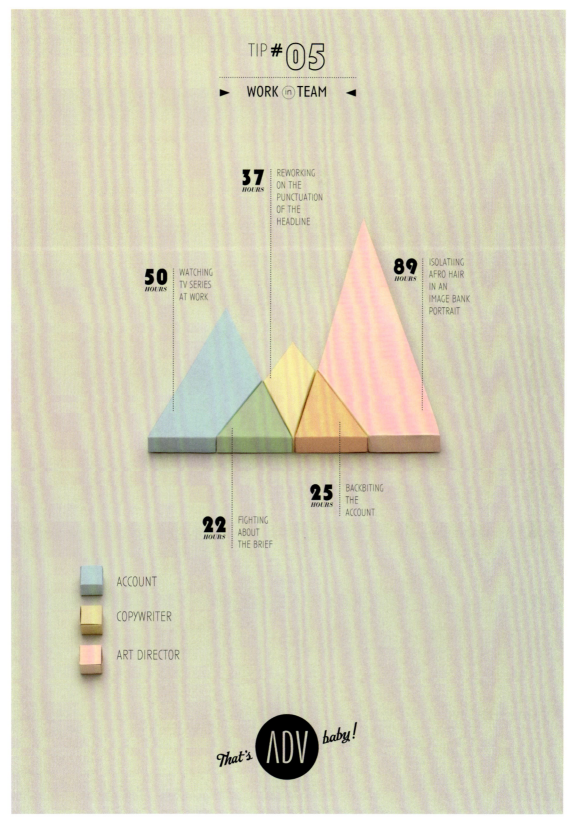

团队合作 财务和文案写手共同为客户需求而战；文案写手和艺术指导一起在背后对财务议论纷纷。

一天的糖分

设计师 Tien-Min Liao

这是一组动态信息图表,通过真实的人物和场景,再配上动态信息,展示一个人一天的糖分摄入量。

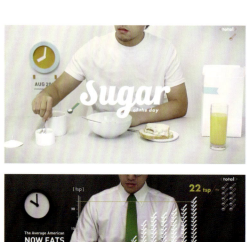

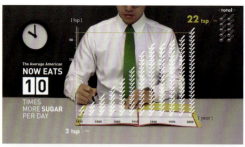
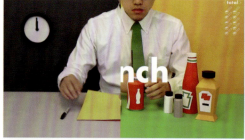

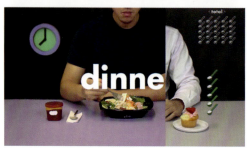
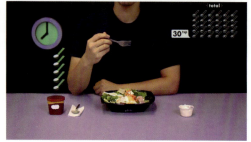
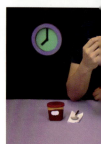

 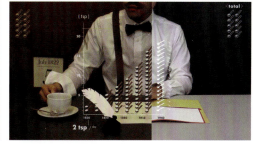
 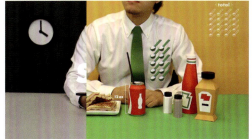 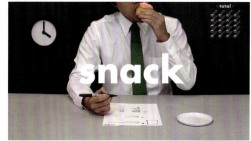
 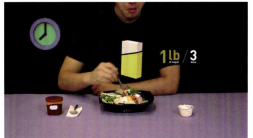 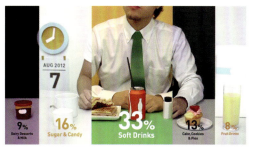

塑料污染

设计师 Stefan Zimmermann

这组信息图表呈现了海洋塑料污染的原因、分布以及危害。

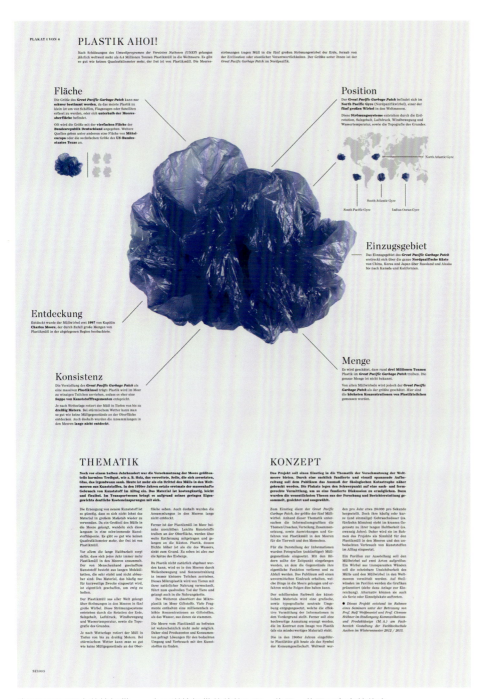

这里呈现了最大的垃圾带——太平洋垃圾带的估算面积、位置、范围及密度等信息。

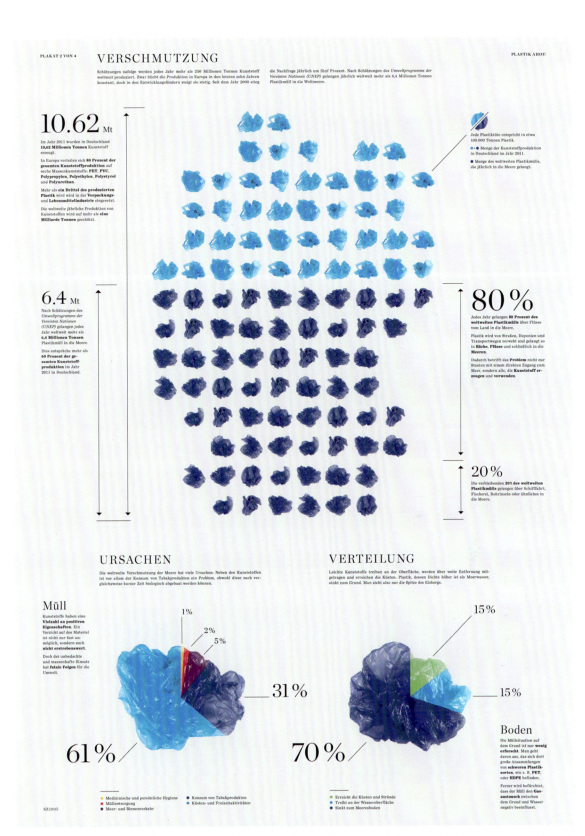

此图概括了德国一年的塑料垃圾量及世界每年流排放到海洋的塑料垃圾量。每年约有 80% 的塑胶垃圾经由陆地上的河流流进海洋；而另外 20% 则会通过船舶携带等方式流进海洋；大部分塑料垃圾由海岸娱乐活动产生，并且它们大部分会沉到海底，漂浮在海面的垃圾只是冰山一角。

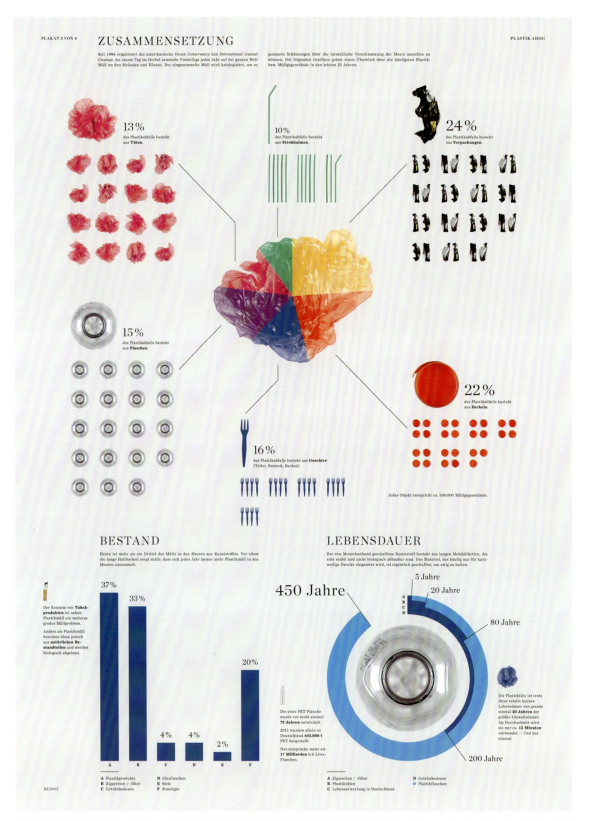

国际海岸清洁日开展于 1986 年，这里展示其 25 年间清理出的塑料垃圾的主要种类。另外，图片下方列出了海洋垃圾中塑料与其他类型垃圾的对比，塑料垃圾的比例超过三分之一，降解需要的时间也最长。

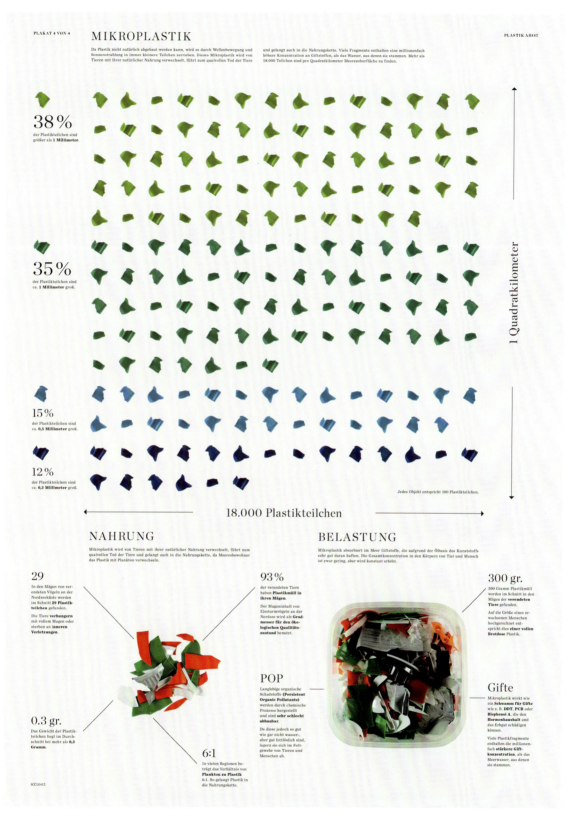

这张图展示了微塑料的大小,直径 1 毫米左右或以上的超过半数,部分颗粒直径小于 0.5 毫米。大部分死亡动物的体内发现了塑料,而人类也正在摄入带有毒性的微塑料。

你的孩子会用钱吗

设计师 Raj Kamal

这张为经济时报一份线上调查结果所做的图表，主题是印度父母对自己孩子管理金钱方面的态度。调查的问题包括孩子自己的银行账号、零花钱数额、对孩子花销方面最为担心的地方等，同时配上受访家长的背景，图表底部还给出了一些相关建议。

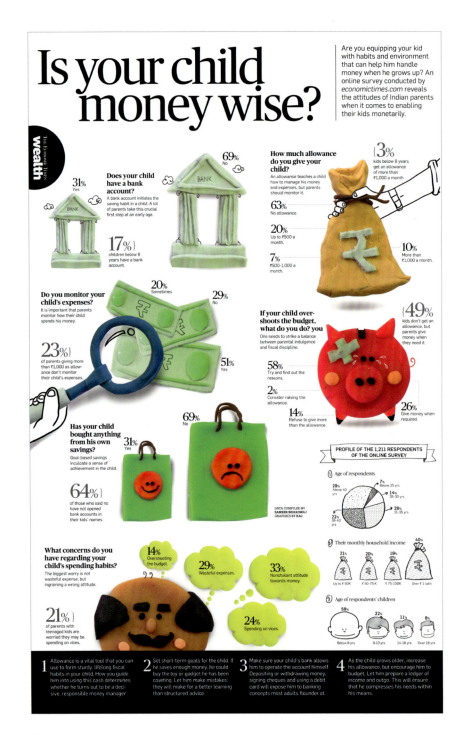

Atlantic Lottery

设计师 Raj Kamal

这份图表展示了 Atlantic Lottery 公司在付费媒体上的投资收益。报告上除了有实际的营销数额，还有在数码产业的点击率以及与客户的关联度，总体收益走势好。

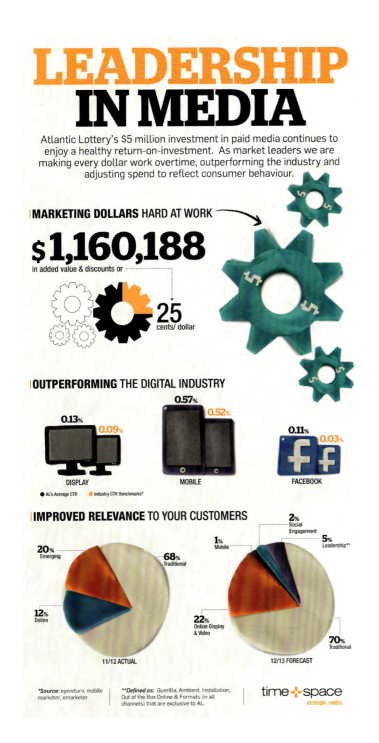

住房供暖的不同方式

设计师 Lyubov Timofeeva

这张信息图表用充满手工感的积木和毛线展现了各种供暖方式的效能。
效能最高的是密闭空间，继而是太阳能，核电供暖的效能最低。

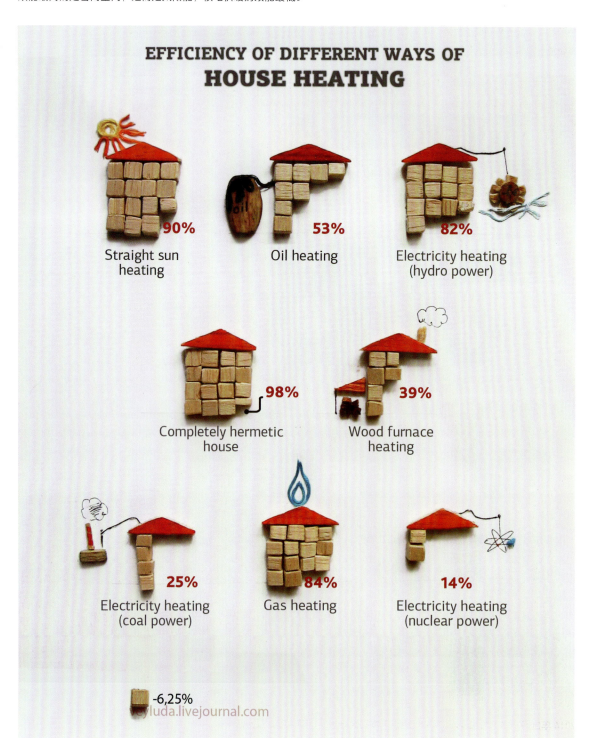

瑞士联邦能源办公室信息图表

工作室 Heyday Design Studio
设计师 Sam Divers, Philipp Lüthi, Ariane Forster, Andrea Noti

瑞士联邦能源办公室（Swiss Federal Office of Energy）要处理有关能源主题的大量信息。但由于这些信息过于晦涩难懂，到目前为止也只能够以一种非常乏味的形式去呈现。设计师的任务就是用一种易于理解和充满吸引力的方式去展示这些晦涩难懂的数据。因此他们试着找到这些数据与寻常事物或者图像的相似之处，并用显眼和有趣的方式将其呈现给人们，使得每个人都能轻松理解。

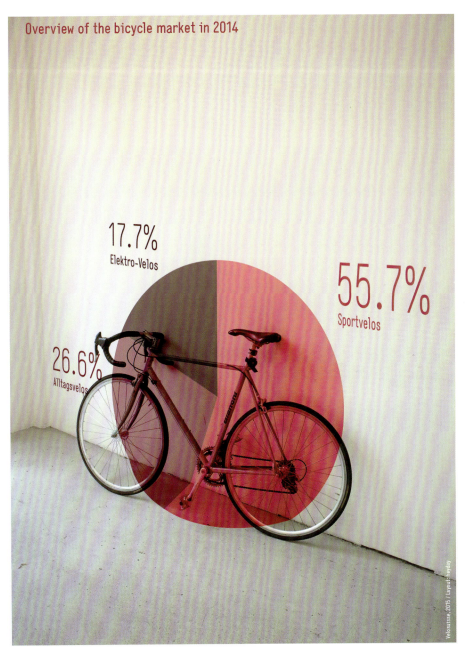

2014年自行车市场份额概况 其中运动自行车占比最多，电动自行车反而最少。

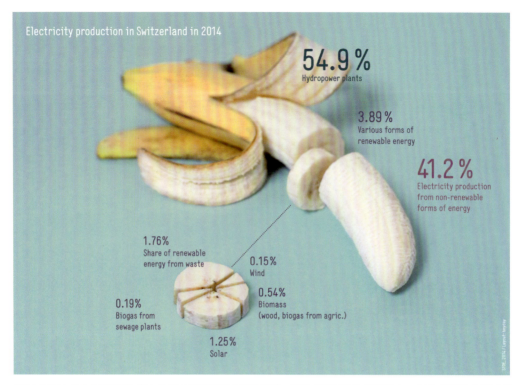

2014年瑞士电力生产来源 电力生产主要来源于水电站发电,其次是不可再生能源发电,而在各种形式的可再生能源中,废物可再生能源是主要发电来源。

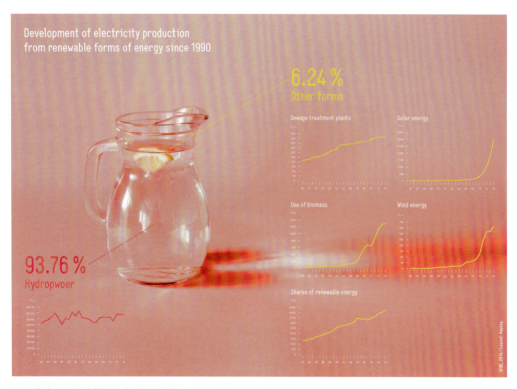

1990年之后可再生能源电力生产发展情况 1990年之后可再生能源电力生产主要分为水力发电和其他形式两部分。

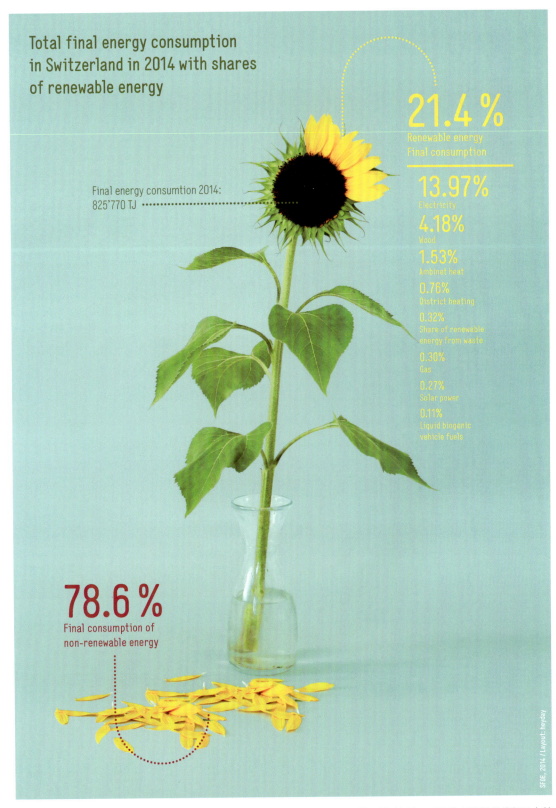

2014年瑞士可再生能源在最终能源总消耗中所占比例 在825770万亿焦耳的能源总消耗中，可再生能源最终消耗只占其中的21.4%，消耗的大部分仍是不可再生能源。

降水量

用拉条形式动态呈现布达佩斯的降水量。

匈牙利与布达佩斯

这里以立方体交叠的形式呈现匈牙利与其首都布达佩斯以及布达城的人口分布比例，底下用简单的数字列出了国家和首都的面积。

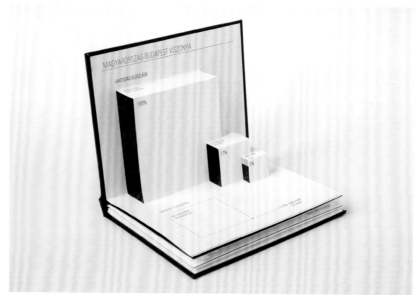

关于布达佩斯

设计师 Lívia Hasenstaub

这组信息图表利用立体书的形式展示了关于布达佩斯的一些数据。

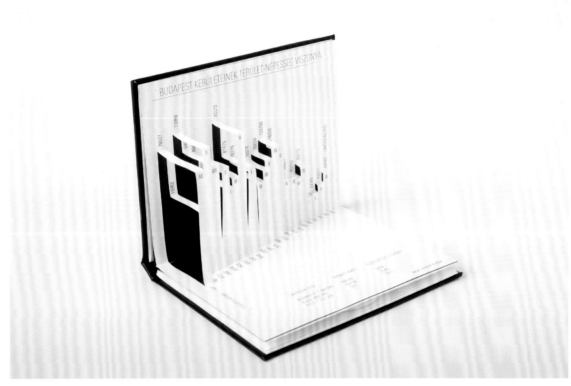

城市区域与人口 这里立体地呈现出布达佩斯各个区的面积与人口关系,横向为地区面积,纵向是人口数量。

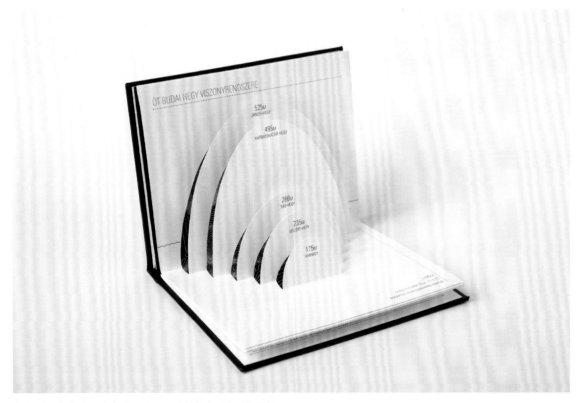

高山 布达佩斯有五座大山,这里用重叠的山形来形象地展示。

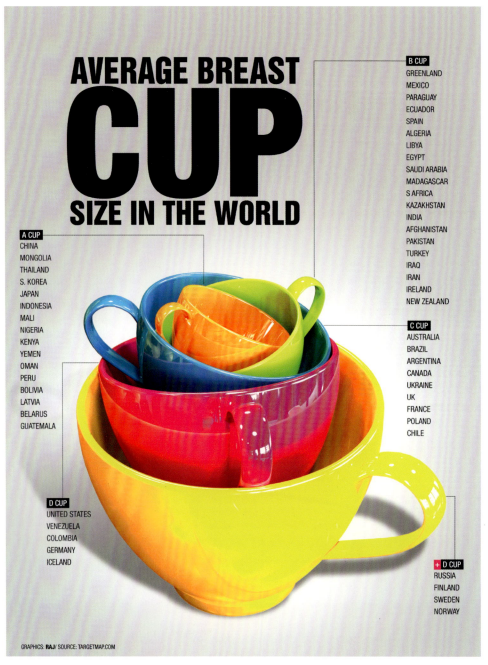

罩杯 展示的是全世界不同胸围罩杯尺寸的主要分布国家。

"性"息图表

设计师 Raj Kamal

这组图表围绕"性"展开,以比喻手法处理敏感的信息。

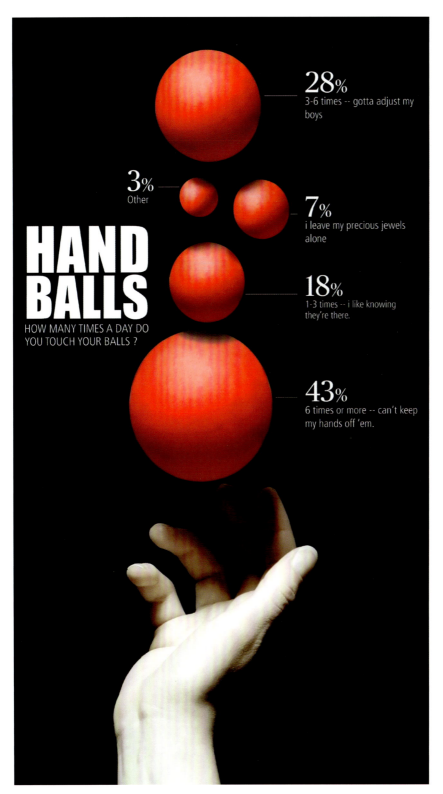

蛋蛋 这里的数据是关于男性每天触摸睾丸的频率。

死亡

该图展示了五种死亡原因的比例（HIV、疟疾、自杀、酒精和交通事故）。HIV 和酒精是占比较大的两个致人死亡的原因。

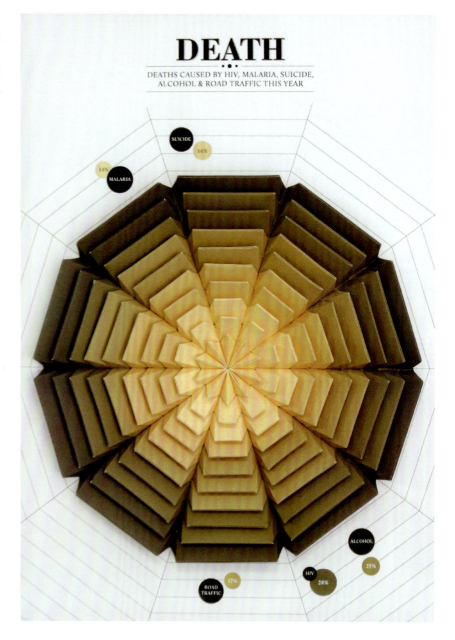

图案很重要

设计师 Lim Siang Ching

设计师通过一组以图案为视觉核心的信息图表来强调图案在设计中的重要性。图案颜色的不同深度代表不同的构成元素。

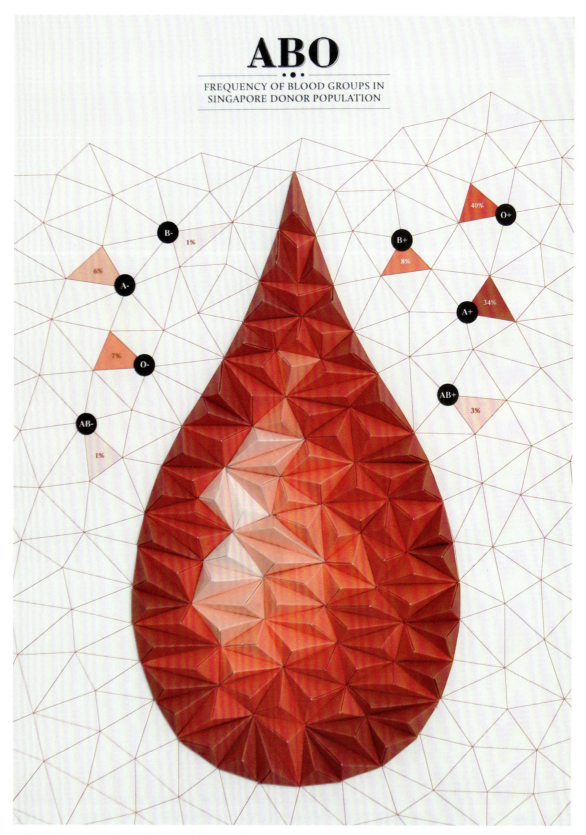

血型 图片呈现了新加坡献血人群的血型占比。O 型血和 A 型血最多。

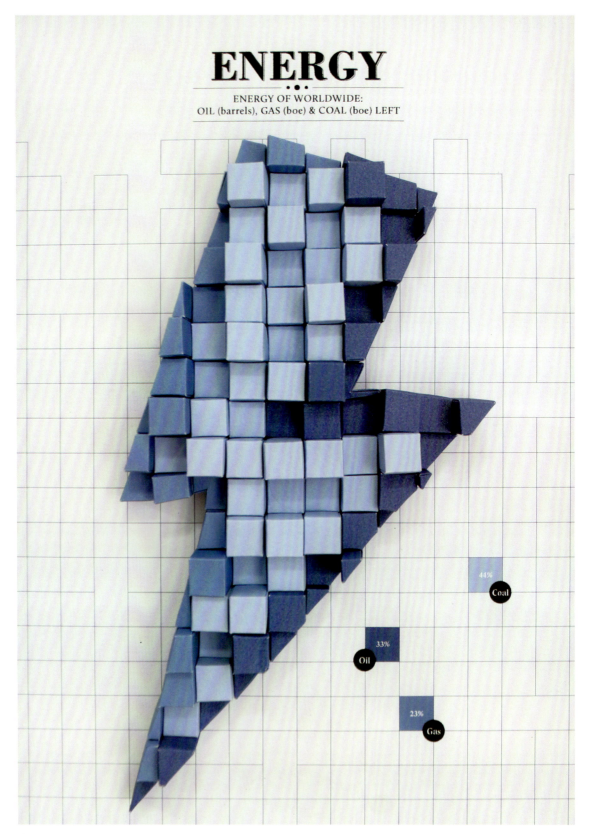

ENERGY
ENERGY OF WORLDWIDE:
OIL (barrels), GAS (boe) & COAL (boe) LEFT

44% Coal
33% Oil
23% Gas

能源 展现全世界范围内三大能源（石油、天然气和煤）的剩余量。天然气的剩余量较其他两种能源少。

应不应该选择自由职业

设计师 Raj Kamal

这是为《经济时报》的一项调查数据所做的信息图表，主要展示了自由职业的利与弊。内容涵盖了相关主题的重要指标，比如经济收入状况、风险以及未来期望，视觉上用与主题密切相关的素材表达内容。此外图表还显示出被采访者的年龄以及他们从事自由职业的时长。

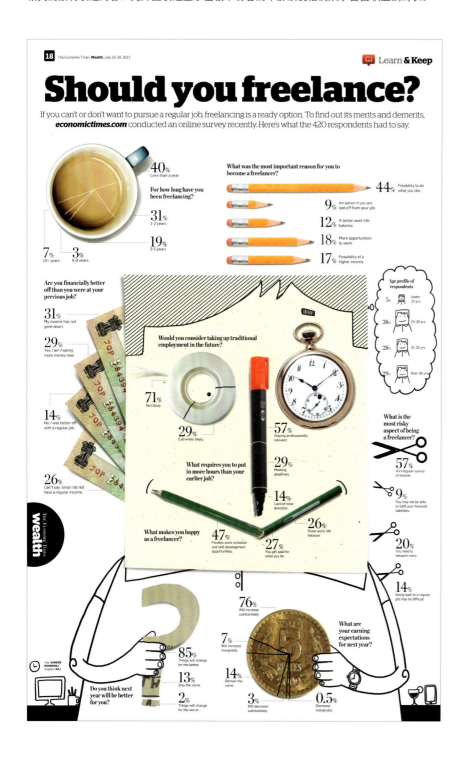

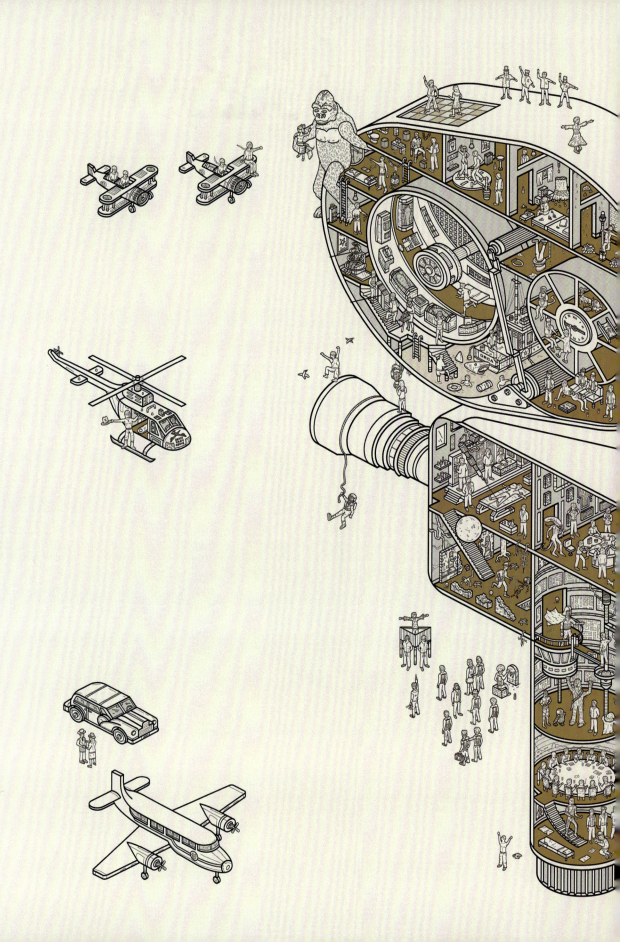

拆解式图表

纸

从纸的发明、生产流程到规格特性,这里以立体、有序的方式呈现了纸张的一些基本但核心的信息。

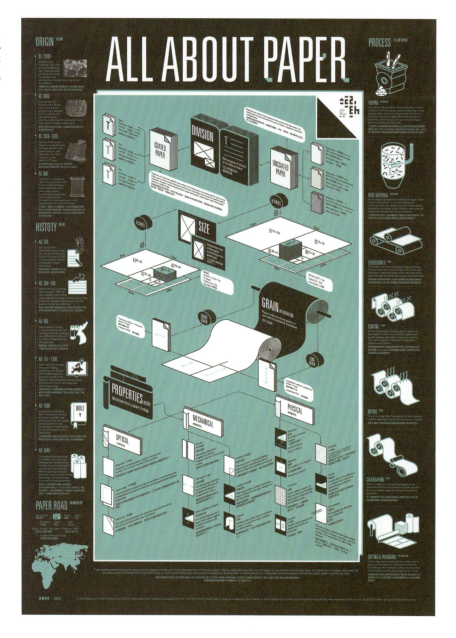

关于纸的一切

工作室 203 X Design Studio | 艺术总监 Jang Sung Hwan

这组信息图表精简地展示出纸张及印刷的多方面知识。

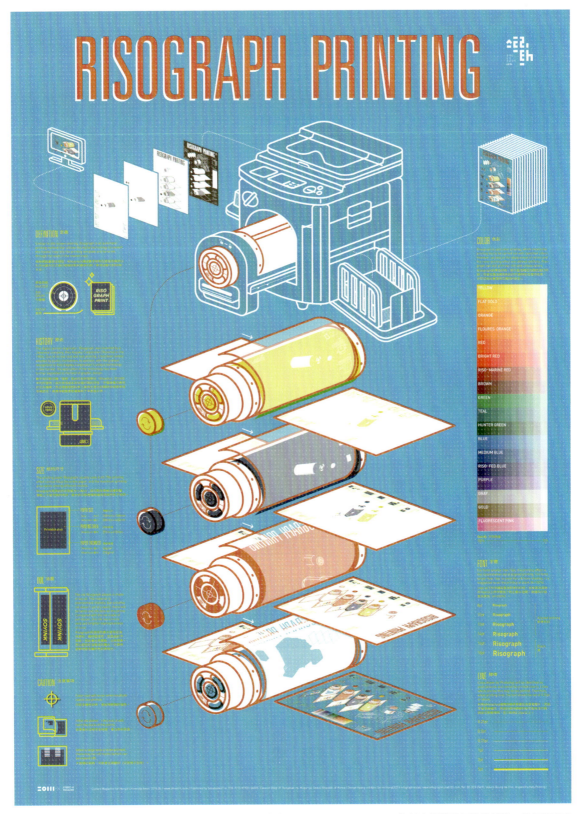

Risograph 印刷 Risograph 是日本理想科学工业株式会社（Riso Kagaku Corporation）创立的数码复印机品牌，其打印出来的特殊质感受到很多设计师的青睐。这里介绍了 Risograph 的历史和印刷原理。

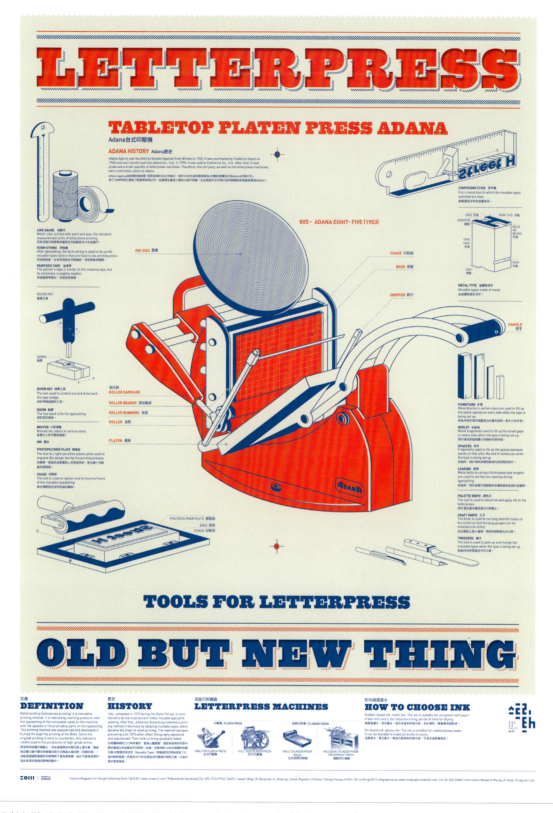

凸版印刷 这里主要呈现了凸版印刷的结构和工具,以 Adana 台式印压机为模型。

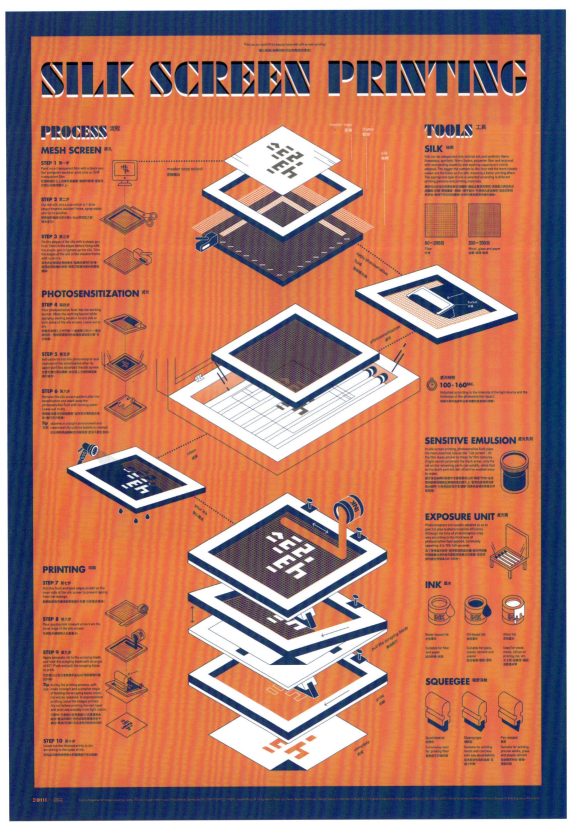

丝网印刷 这里以分解形式清晰地展现出丝网印刷的结构、流程和工具。

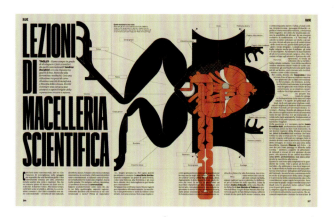
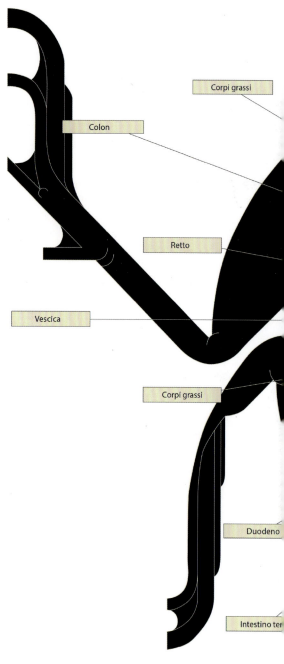

RANE #2

设计师 Francesco Muzzi

这是为意大利杂志的文化专栏 RANE（意为"蛙"）设计的信息图表插画。这是一篇关于屠宰的科学和艺术的哲学文章，设计采用了未来主义风格。

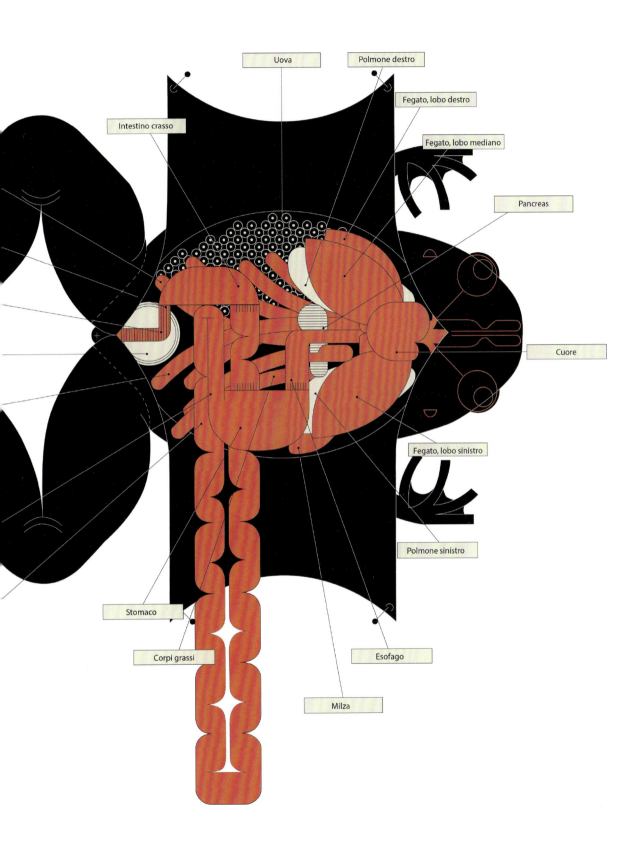

F26 工作室图表海报

设计师 Max Degtyarev

这些信息图表海报是 F26 工作室品牌识别的一部分，通过平面视觉传达出工作室的设计理念：线性、融合、超人类——一种可以称为"人形机器"的概念。在现代的沟通世界中，人造物和自然物逐渐融合，于是这里用了异变人来诠释这个概念。

眼镜连锁机构海报信息图

工作室 Commando Group | 设计师 Mari Grafsrønningen, Katinka Sundhagen, Bjorn Brochmann

这张信息图表海报是为挪威眼镜连锁机构 Brilleland 而设计的。图表以剖析图搭配精简的文字介绍了眼球结构和视觉原理。

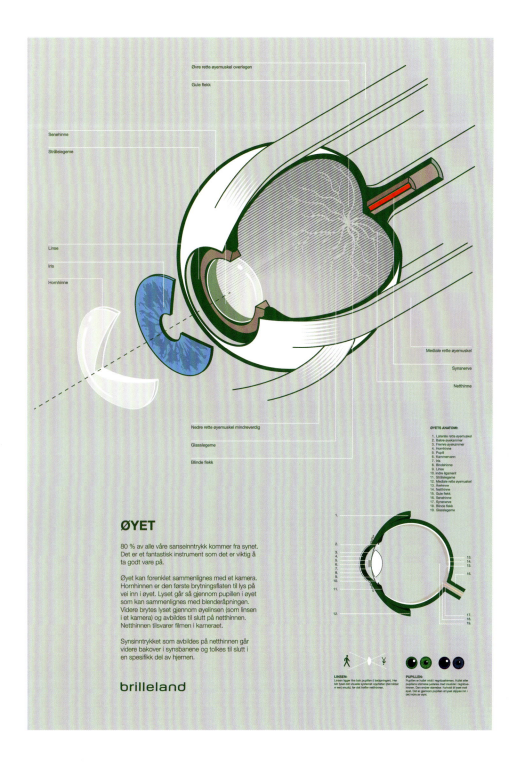

dhow 建造大师

设计师 Hugo A. Sanchez

dhow 是一种古老的阿拉伯帆船。该图表主要介绍了阿联酋最大的 dhow 的制造过程、船体规模和结构、航行路线，以及 dhow 帆船的主要类型。

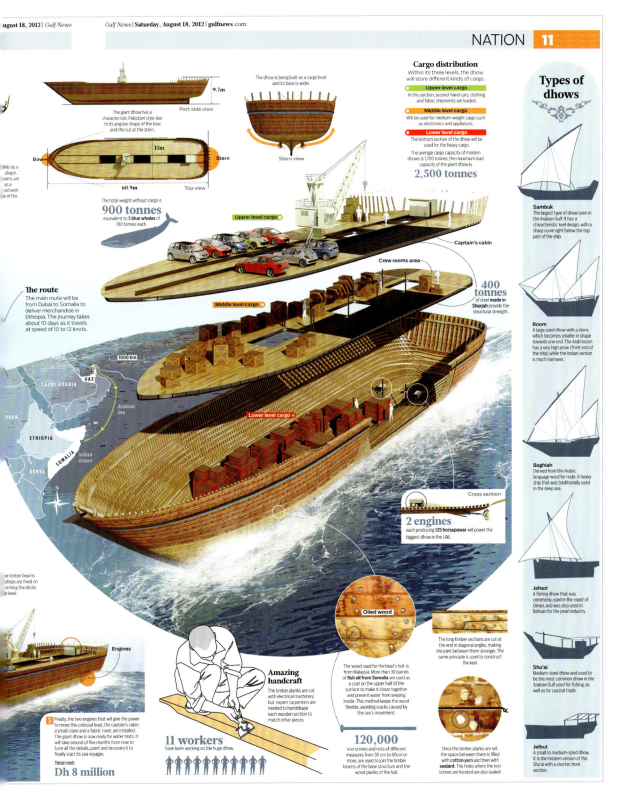

伦敦奥运会的焦点

设计师 Hugo A. Sanchez

这是为迪拜 *Gulf* 报纸设计的信息图表,介绍奥运会的主要场馆。

水上运动中心

以剖面图多角度地呈现复杂的游泳馆结构,并放大重要区域细节,如跳水板、侧翼观众席和水上竞技场等。

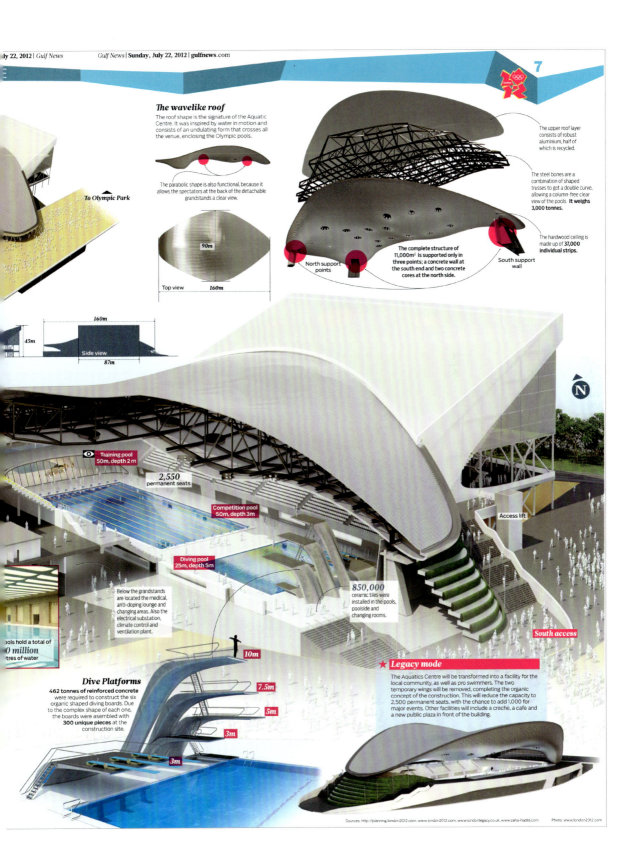

奥林匹克体育场

图表解构了偌大的体育场,俯瞰全景又层层展开,并联结到场外相关地点。图表底部以图文展现了场馆细节,如场馆顶盖结构、泛光灯和柱子。

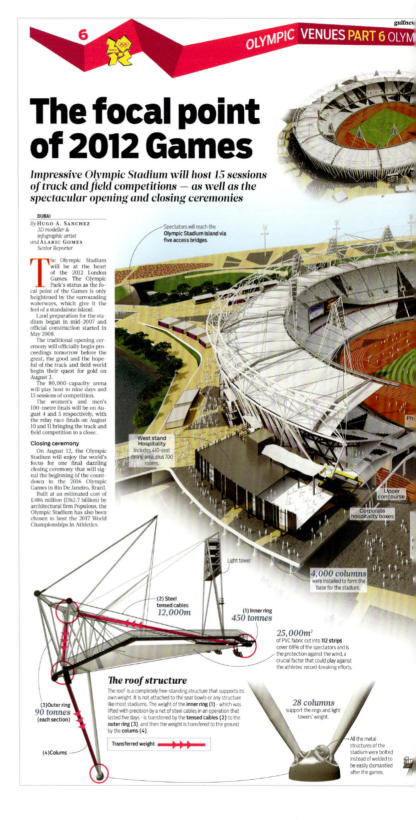

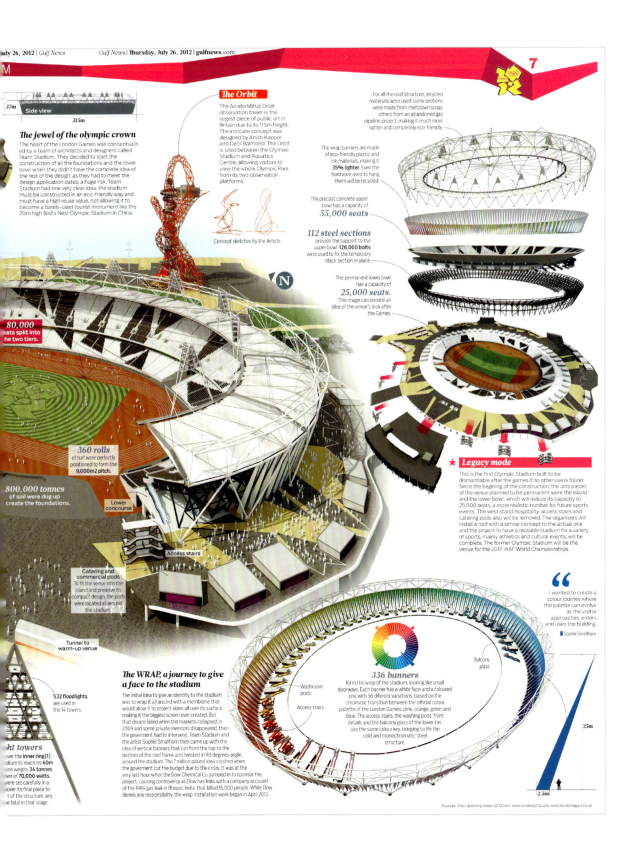

摄影机内的想象世界

艺术总监 Dorothy
插画师 Malik Thomas

这个作品通过解剖经典电影摄像机 Arriflex 35 IIC，创造了一个想象世界。这里汇集了 60 个经典电影时刻，比如《阿甘正传》里主角和不认识的人坐在长椅上等巴士，还有《发条橙》主角在奶吧喝奶的一幕等。

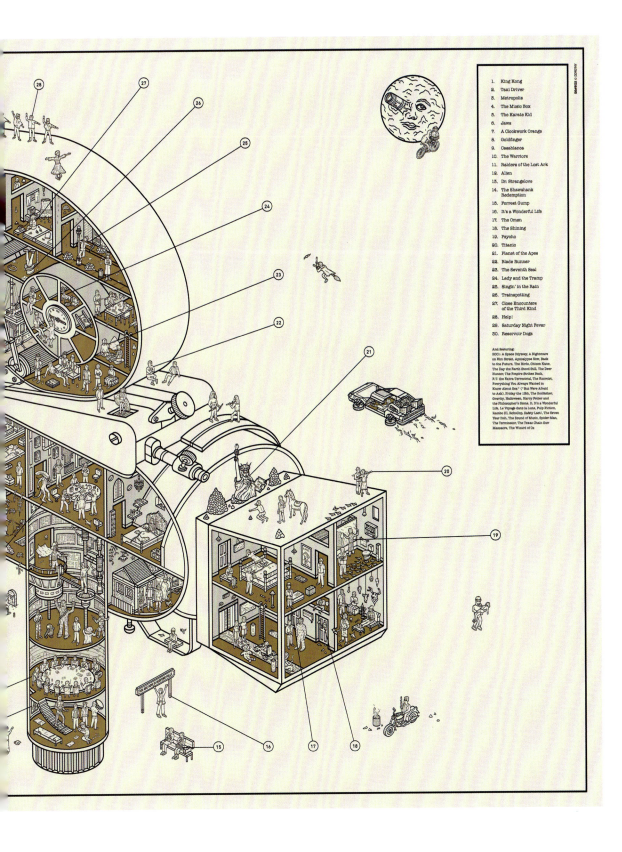

原油采集

图表在展示整个采集到使用的过程中，尝试把这个过程划分为四个清晰的步骤：提取、加工、运输和使用。最左栏的是原油资源，有传统原油、油砂原油和传统海底原油三类。图表底部还附上了关于加拿大本国的原油能源小知识。

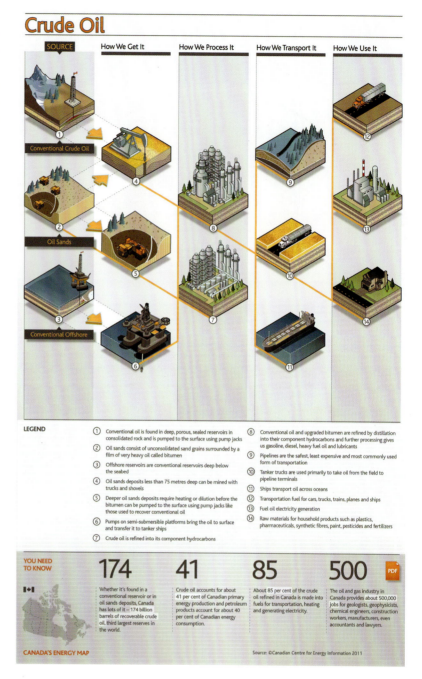

原油与天然气采集

工作室 NATIONAL Studio | 设计师 Patrick Breton

这是为加拿大能源中心设计的一组信息图表，描绘了从原材料获取到用户使用的能源传输加工过程。

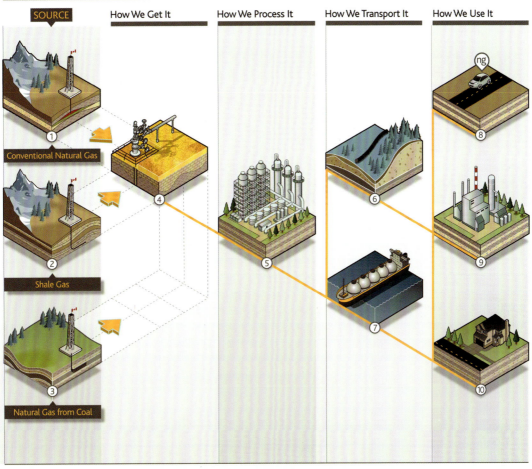

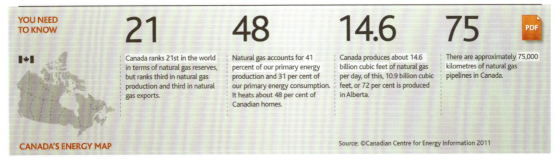

天然气采集 这张图表和原油图表采用一样的排版布局。最左栏的天然气资源有传统天然气、页岩天然气和煤制天然气。图表底部附上的是加拿大本国的天然气能源小知识。

阿曼国服

工作室 Times of Oman
艺术总监 Adonis Durado, Antonio Farach
设计师 Marcelo Duhalde, Lucille Umali,
　　　　Winie Ariani, Isidore Carloman

阿曼是阿拉伯半岛一个历史悠久的国家。这组信息图表经过了一年时间,从各个机构和专家处收集大量资料整理而成,全面而详细地介绍了阿曼的国服文化和结构。

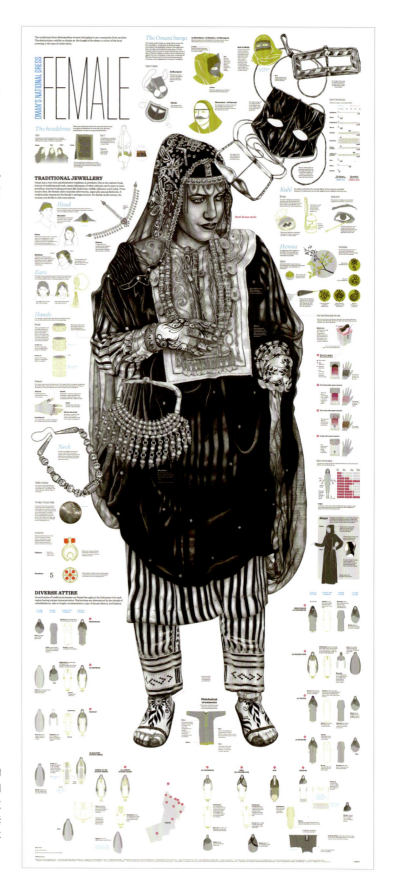

阿曼女性国服

以头、颈和手为主要部位展现女性国服的构成及配饰,除了带有象征意义的头巾和首饰,对化妆方面的眼线墨和海娜手绘纹身也进行了详细的介绍,边上还附上全套服饰的费用范围。图表底部对比了国内不同地区的女性国服风格。

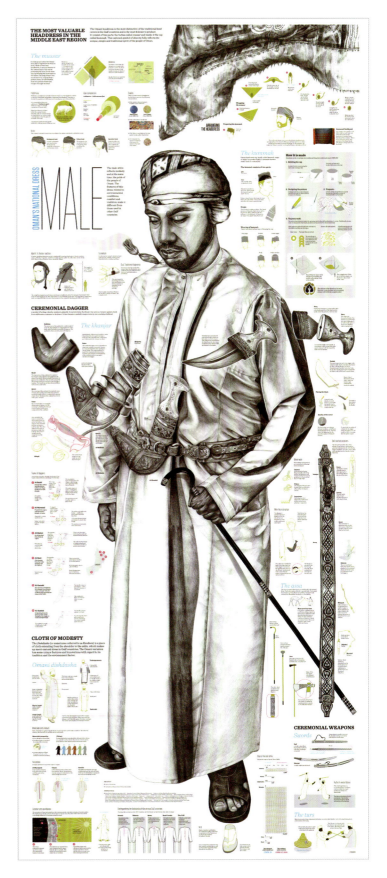

阿曼男性国服

图表基本涵盖了男性国服的方方面面,从头巾、腰带到武器、手杖。细节包括刺绣手法、布料质量对比和透气特性等。图表底部对比了阿曼男性国服和其他阿拉伯国家国服的特征,还附上了全套服饰的费用范围。

大巡游

设计师 Davide Mottes
插画师 Danilo Agutoli

Grand Tour 是意大利新闻杂志 IL 的一个专栏，利用信息图表和文字讲述一系列历史人物的一生。

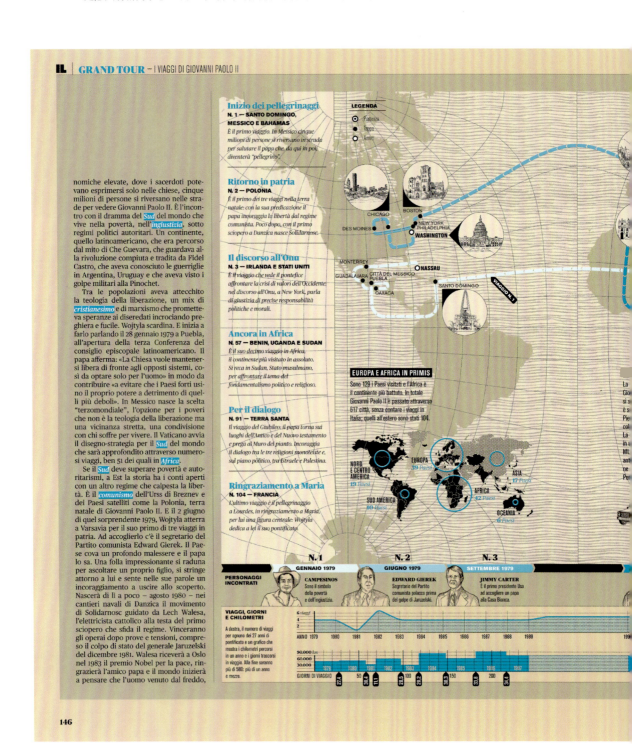

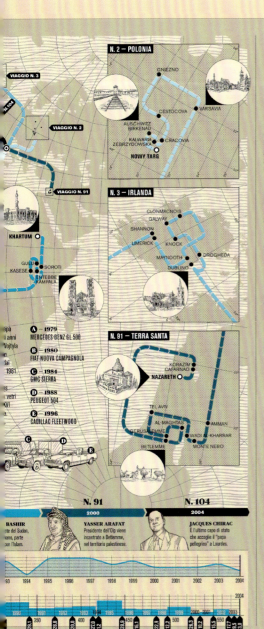

圣若望·保禄二世

这里以地图为主要载体,展示罗马天主教教宗圣若望·保禄二世在 1978 到 2005 年在位期间的活动及出行路线,包括到世界各地进行的访问和会晤。底部展示了他 27 年间的出行频率和路程公里数。

il tenace Karol, proprio in quel viaggio di otto giorni aveva intrapreso il lento e inesorabile lavoro di smantellamento ideologico del comunismo. Così sarà e il mondo gli riconoscerà il merito nel 1989 all'indomani della caduta del Muro di Berlino.
Nel 1979 Wojtyla compie un altro storico viaggio negli Stati Uniti. Lo accoglie il presidente Jimmy Carter, poi ci sarà il discorso all'Onu. Domina una preoccupazione: la libertà si esprime con il linguaggio della giustizia che significa abbandono della forza contro i deboli, stop allo sperpero di ricchezze naturali e di energia, rispetto dei valori a cominciare dalla vita. È questa una critica alle politiche antinataliste dell'Onu. Con l'Occidente il papa ingaggia un confronto sui valori, il loro rispetto, l'esercizio vero della libertà condannando le degenerazioni. Forte si leva la sua autorità morale. Giovanni Paolo II è il primo a non avere paura di quel che dice e fa. Nel 1993 durante il suo decimo viaggio in Africa farà tappa a Khartum, in Sudan, e al generale Omar Hasan Ahmad

Dopo soli tre mesi di governo Giovanni Paolo II parte per il Sud del mondo che vive nella povertà, poi si dedicherà ai Paesi comunisti

al Bashir a capo di un regime islamico fondamentalista, rimprovererà che «usare la religione come pretesto per l'ingiustizia e la violenza è un terribile abuso e dev'essere condannato». Altro dovrebbe essere il ruolo delle fedi, favorire la stima e il rispetto reciproci.
Il pellegrinaggio giubilare del 2000 nel Sinai, a Betlemme e al Muro del pianto, affermerà il dialogo interreligioso ma anche quello politico. Il papa incontra il giovane re di Giordania Abdallah II, il presidente di Israele Weizman e Arafat, leader dei palestinesi. Altri potenti dialogheranno con Wojtyla, nonostante l'infermità stia avanzando. Carisma e lucidità restano inalterati, ma anche la sua icona di apostolo delle genti rimangono inalterati fino all'ultima tappa a Lourdes nel ferragosto del 2004. È il viaggio conclusivo di un'esistenza e il sigillo di un papato. Giovanni Paolo II è silenzioso davanti a Maria, la madre, sotto il cui manto aveva posto il suo pontificato e a lei si era ispirato per il suo motto: «Totus tuus».

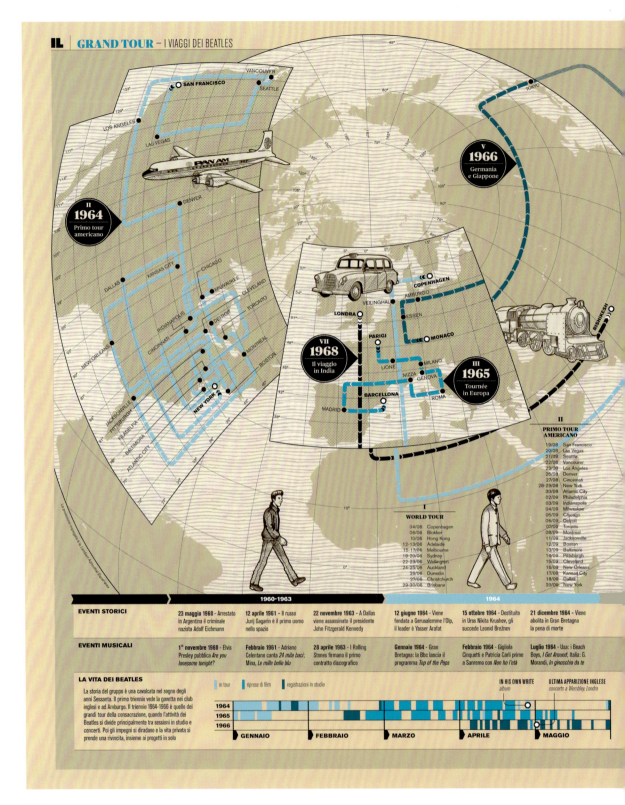

披头士

图表呈现的是英国摇滚乐队披头士在 1960 到 1968 年期间的世界巡回演出,足迹遍及欧美、亚洲和大洋洲。底部将乐队八年间的活动和同时期的世界历史大事及乐坛大事对比罗列。

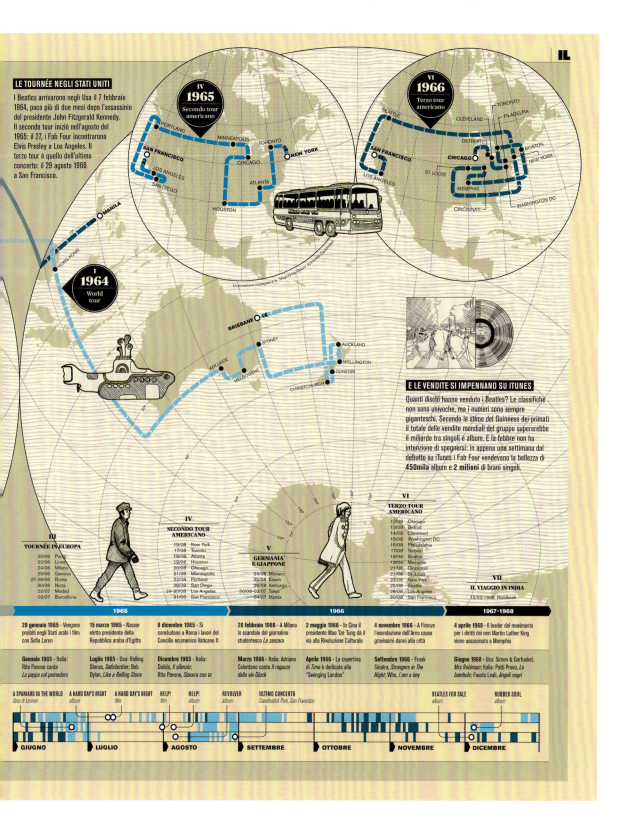

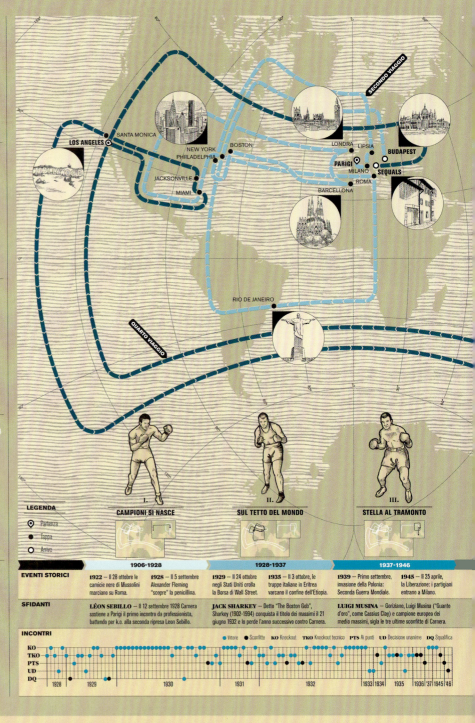

普里莫·卡内拉

展示意大利传奇拳击手普里莫·卡内拉一生中最重要的四次比赛路线。图表底部列出了卡内拉不同人生阶段所发生的历史事件、面对的强劲对手,以及拳击生涯上的胜败次数统计。

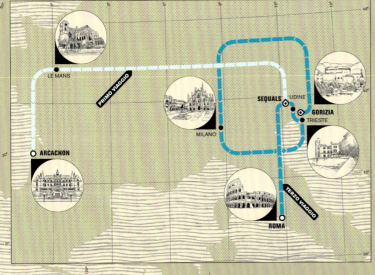

Nel 1953 inaugura a Los Angeles un ristorante e un negozio di liquori pensando al futuro, consapevole di essere alla battute conclusive

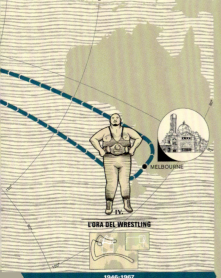

L'ORA DEL WRESTLING

1946-1967

1946 — Referendum del 2 giugno e nascita della Repubblica italiana.

1956 — 28 giugno, rivolta a Poznan in Polonia contro il regime filo-sovietico.

1967 — Il 3 dicembre Christian Barnard effettua il primo trapianto di cuore.

KING KONG — La sconfitta del colosso ungherese King Kong, un lottatore di 228 chili, permette a Carnera il 18 febbraio 1957 di essere il solo uomo a essersi fregiato sia del titolo di campione del mondo dei pesi massimi sia di campione del mondo del wrestling.

103 Incontri disputati in carriera, con 89 vittorie (72 KO) e 14 sconfitte.

LE 89 VITTORIE DI CARNERA

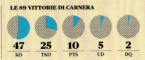

47	25	10	5	2
KO	TKO	PTS	UD	DQ

→ una folla in visibilio, arriva vestito di tutto punto, elegantissimo nel suo doppiopetto: ora gli abiti non li deve rabberciare ma sono i sarti che accorrono per cucirglieli addosso.

La carrellata di vittorie continua. Il 10 febbraio del 1933 mette fuori combattimento al Madison Square Garden di New York Ernie Schaaf che in seguito ai colpi incassati muore. Il senso di colpa lo prostra e solo l'intervento della madre dello sventurato avversario convince Carnera a non appendere i guantoni. Sempre allo stadio di New York il 29 giugno, dopo sei round, il Campione del mondo dei pesi massimi Jack Sharkey crolla per ko, e Carnera si aggiudica così un posto negli annali della *boxe*. Little Italy esplode d'entusiasmo e nel campione riconosce il riscatto dalle condizioni di miseria in cui vive e una vendetta per l'esecuzione di Sacco e Vanzetti condannati ingiustamente nel 1927. In Italia viene proclamato eroe nazionale, e proprio a Roma difenderà per la prima volta contro Paulino Uzcudun il titolo appena conquistato. La passione popolare si accende toccando limiti inediti di morbosità ed entusiasmo: Carnera diventa orgoglio nazionale e modello da imitare per molti giovani consapevoli di potercela fare.

Di nuovo negli States, nel 1934 manda al tappeto Tommy Loughran ma l'incontro con Max Baer a Long Island è alle porte. Al primo round Carnera si frattura la caviglia scivolando su una secchiata d'acqua piovuta sul *ring*. Malgrado l'infortunio stringe i denti e prosegue il match, finendo al tappeto e rialzandosi per ben dieci volte sotto i colpi di Baer. Ma all'undicesima caduta le forze svaniscono e l'arbitro decreta il ko tecnico. Carnera scende dal *ring* sconfitto, con il piede e la mascella fratturata, ma con l'onore di ricevere la *standing ovation* di tutto il pubblico del Garden.

Negli anni successivi Carnera colleziona altre sconfitte, da Buenos Aires a Philadelphia, fino a quella con Leroy Haynes. Dopo il match con il boxeur di colore è costretto all'ospedale e a un anno e mezzo di convalescenza per una paralisi che gli blocca la parte sinistra del corpo. La forza di volontà lo fa tornare sulle sue gambe tanto da illudersi di riprendere la carriera, ma a Londra i medici gli proibiscono di salire sul *ring*. Tra Parigi e Budapest arrivano altri rovesci. Le condizioni fisiche vacillano: una diagnosi di diabete e l'asportazione di un rene lo costringono lontano dalla *boxe* fino al 1944. Ma non si arrende.

Il 22 luglio del 1945 torna a lottare e a vincere. A Udine e a Trieste sembra che la stella stia per rinascere, ma la conferma può arrivare solo dal confronto con un suo pari. È la volta, il 21 novembre, di Luigi Musina al Teatro Nazionale di Milano. La folla si assiepa all'entrata ritardando l'inizio del match. Primo, nell'attesa, sorseggia al bar qualche bicchiere di grappa con i fan aspettando il campanello d'inizio. All'uscita dei secondi Musina parte forte e al settimo round costringe Carnera al ko tecnico. L'anno dopo i due si scontrano di nuovo ma il destino è segnato. Gli ultimi insuccessi spingono il campione friulano a ritirarsi dal pugilato e a lanciarsi nel mondo del *wrestling*. Debutta dopo solo un mese di allenamento, il 4 ottobre del 1946, in Georgia e macina 231 trionfi fino alla consacrazione che arriva il 18 febbraio del 1957, quando batte l'ungherese "King Kong" a Melbourne, in Australia, conquistando la cintura di campione. Nel frattempo, nel 1953, inaugura a Los Angeles un ristorante e un negozio di liquori pensando al futuro, consapevole di essere alla battute conclusive. Il 20 maggio del 1967 Carnera rientra nella sua villa a *Sequals*, cosciente di essere a un passo dalla fine. Ali di folla si raccolgono lungo il percorso del treno per salutare il ritorno del Gigante buono, che si spegne il 29 giugno del 1967 per un peggioramento del diabete e della cirrosi epatica proprio dove tutto aveva avuto inizio. «Ho preso tanti *pugni* nella vita – dice Carnera nel film a cui dà il nome –, veramente tanti. Ma lo rifarei. Perché tutti i *pugni* che ho preso sono serviti a far studiare i miei figli».

环白朗峰极限越野赛

工作室 artico inc
艺术总监 Hideaki Komiyama | 插画师 Takashi Koshii

该赛事自 2003 年起每年在阿尔卑斯山上进行，路线跨越意大利、瑞士和法国，全程起止点距离近 200 公里，跨越海拔共约一万米。这张图表通过插画路线介绍沿途各点，用剖面图形象地展现赛事路线所跨越的高度和长度。

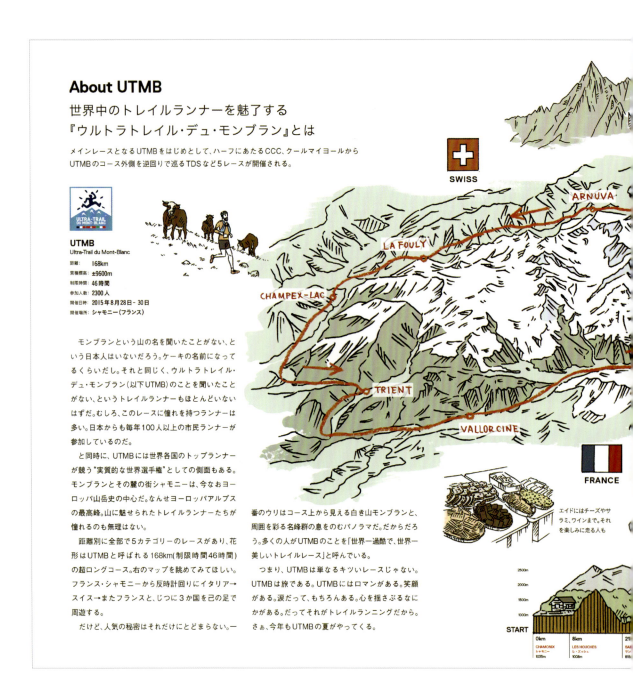

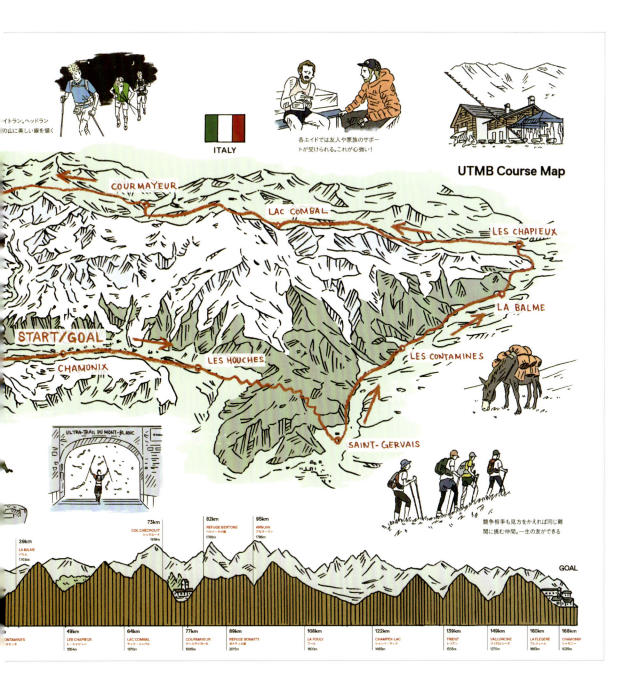

鱼群消耗

图表上部地图处对比显示1960年前和2000年的鱼类数量,分别用灰色和紫色方块直观地表示。图表中部对比了逐年增加的全球人口数量和全球捕鱼量。底部信息为全球前五个渔业大国,以及捕获最多的五类鱼。

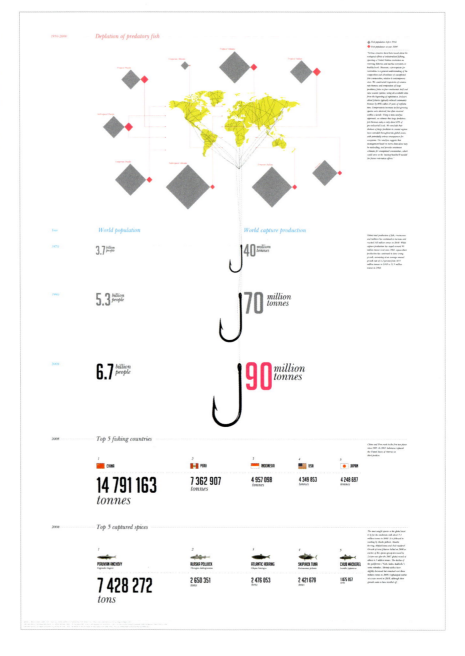

人人爱吃鱼

设计师 Jore

这个项目是呼吁更多的人关注海洋鱼类被过度捕捞的现状。设计师从不同的资源收集数据,整理后设计出5张信息图表海报。整个系列利用鱼钩和钓鱼线作为设计元素来垂直展现信息。

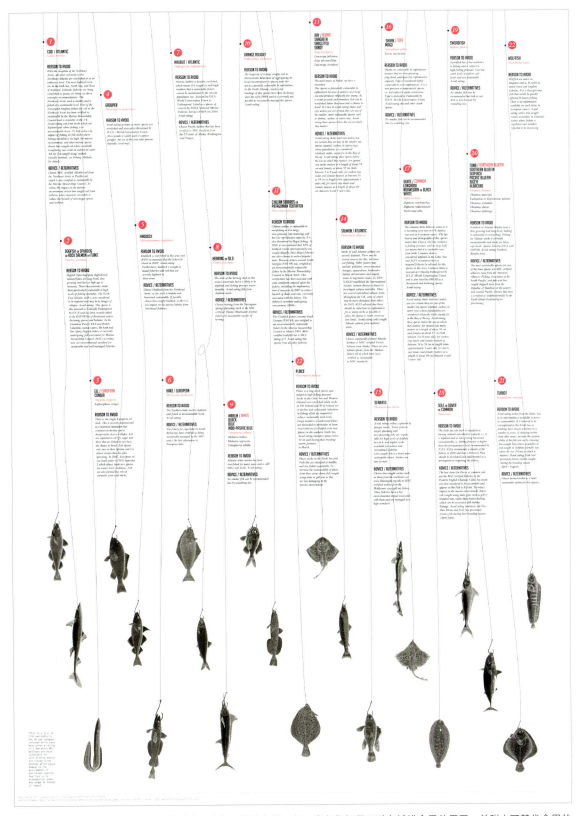

濒临鱼类 这里主要针对英国和欧洲列出了濒临灭绝的鱼类,每一类鱼都解释了避免捕捞食用的原因,并附上可替代食用的相似鱼类。

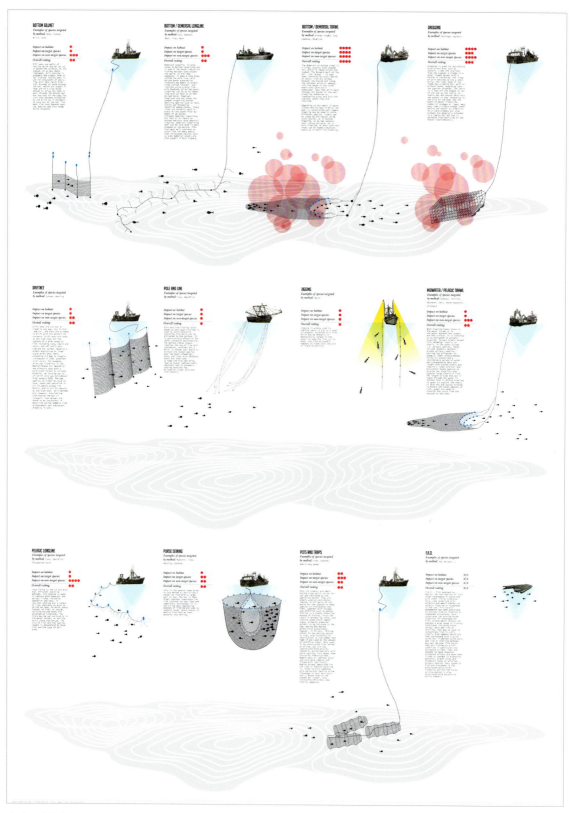

各种工业捕鱼模式以及影响 图表通过图文结合，有序地展现了主要的工业捕鱼方式，附上每种方式所针对的主要鱼类，并将其对鱼类生存环境、目标鱼类以及非目标鱼类带来的影响进行了程度评级。

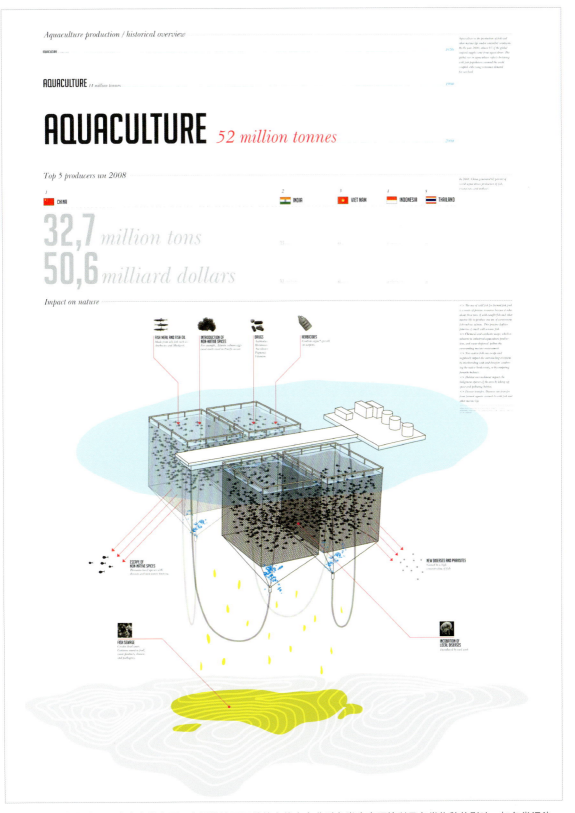

水产业　图表先交代了五个水产业大国，主要描述了日益壮大的水产业对鱼类生存环境以及鱼类物种的影响，如鱼类污染、疾病的滋生。

白犀牛

白犀牛于 1900 年正式被官方记录,这份数据收集时白犀牛已经位于濒临绝种的边缘。图表除了展示白犀牛的身体特征、分布地区等基本信息,还提到了它的视线范围和灵敏的嗅觉,以及与其他动物的相处关系。

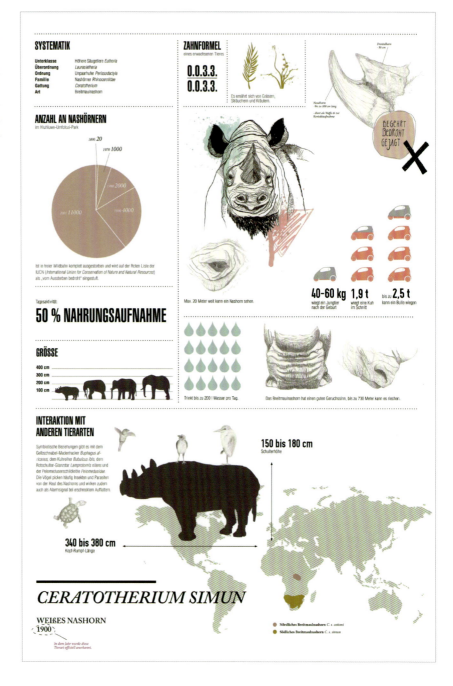

未知的背后

设计师 Lara Bispinck

这组作品是为日历设计的信息图表,内容讲述了过去一百年发现的 12 种动物。页面呈现每种动物的有趣信息,包括它的外形、栖息环境等。

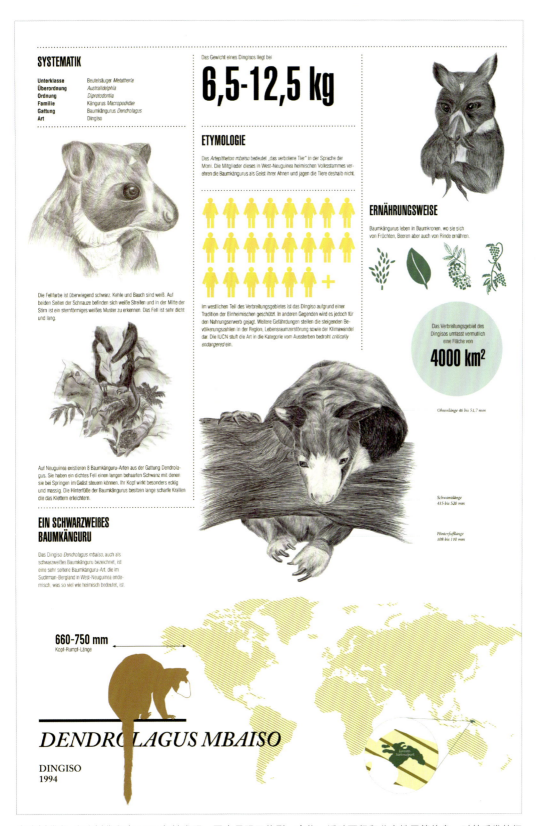

白腹树袋鼠 白腹树袋鼠在 1994 年被发现。图表呈现了体型、食物、活动面积和分布地区等信息,对其毛发特征进行了较多文字描述。

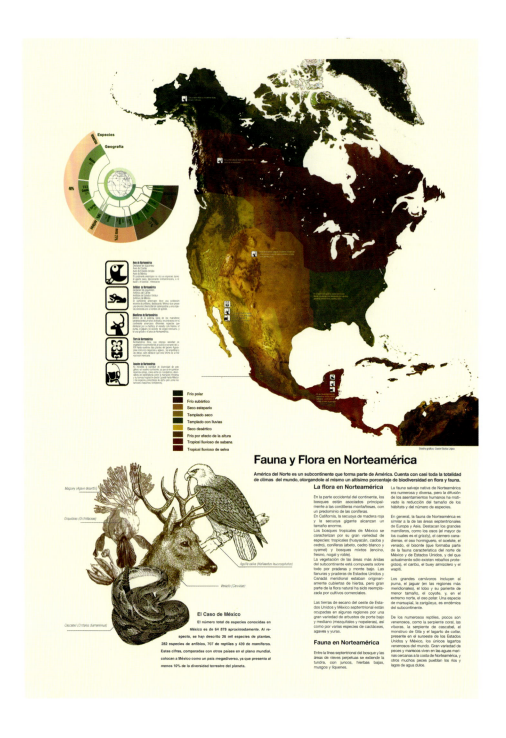

北美野生动植物

工作室 JAH Comunicaciones Graphic Studio | 设计师 Daniel Barba Lépez

这份信息图表是为了以清晰易懂的方式向高中生介绍北美野生动植物的分布情况。左上角一个半环形饼图列出了各物种在北美各国的分布比例,地图划分成不同颜色区域,分别代表不同的地理特征(如极地冷空气、热带雨林),配以可爱的图标和细腻的插画,让读者更容易产生兴趣。

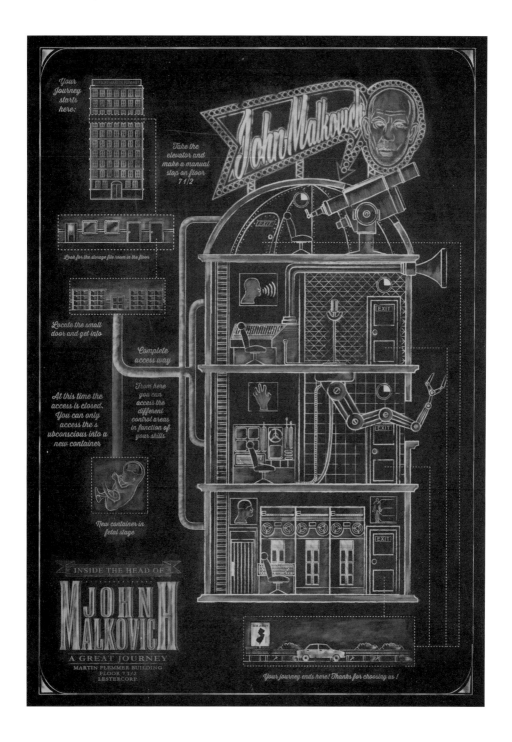

John Malkovich 的脑

设计师 JESÚS DEL POZO BENAVIDES

电影 *Being John Malkovich* 讲述了一个人试图走进名人 John Malkovich 的头脑中以控制他的行为。这份信息图表的内容正来源于这部电影，设计师将这段头脑征服旅程的不同环节视觉化地呈现给观者。设计采用黑板粉笔画和复古风格的字体来营造旧时科学研究的感觉。

观鸟风景线

设计师 Sidney Jablonski

这张地图是为卢普河风景线的小册子设计的，宣传风景线上的观鸟路线。册子打开是整个风景线所在区域，右栏是经过数字编号的数据，对应地图上各景点的基本信息，包括洗手间配套和露营环境，而地图上下两边则配以风景线上的特色鸟类的图片。

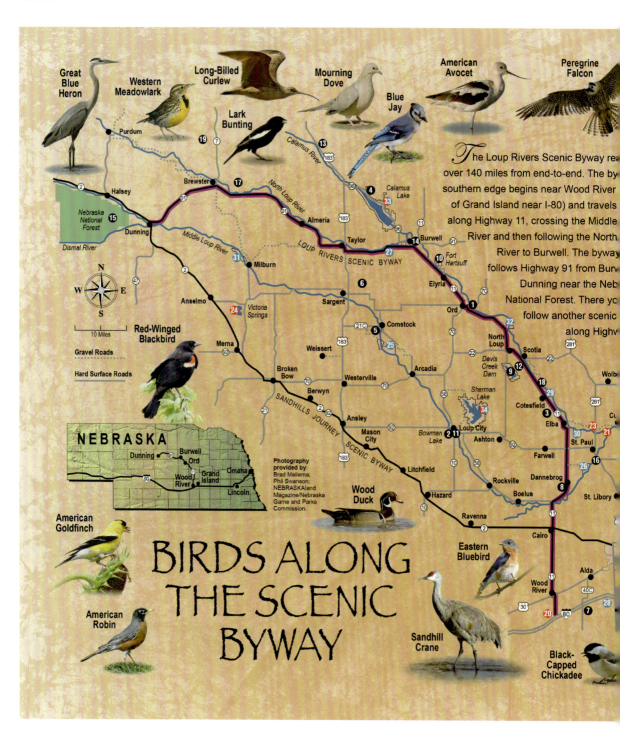

Places of Interest

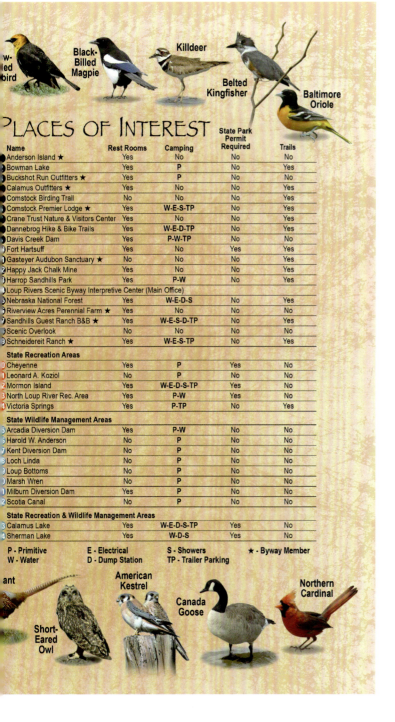

Name	Rest Rooms	Camping	State Park Permit Required	Trails
Anderson Island ★	Yes	No	No	No
Bowman Lake	Yes	P	No	Yes
Buckshot Run Outfitters ★	Yes	P	No	No
Calamus Outfitters ★	Yes	No	No	Yes
Comstock Birding Trail	No	No	No	Yes
Comstock Premier Lodge ★	Yes	W-E-S-TP	No	Yes
Crane Trust Nature & Visitors Center	Yes	No	No	Yes
Dannebrog Hike & Bike Trails	Yes	W-E-D-TP	No	Yes
Davis Creek Dam	Yes	P-W-TP	No	No
Fort Hartsuff	Yes	No	Yes	Yes
Gasteyer Audubon Sanctuary ★	No	No	No	Yes
Happy Jack Chalk Mine	Yes	No	No	Yes
Harrop Sandhills Park	Yes	P-W	No	Yes
Loup Rivers Scenic Byway Interpretive Center (Main Office)				
Nebraska National Forest	Yes	W-E-D-S	No	Yes
Riverview Acres Perennial Farm ★	Yes	No	No	No
Sandhills Guest Ranch B&B ★	Yes	W-E-S-D-TP	No	Yes
Scenic Overlook	No	No	No	No
Schneidereit Ranch ★	Yes	W-E-S-TP	No	Yes
State Recreation Areas				
Cheyenne	Yes	P	Yes	No
Leonard A. Koziol	No	P	No	No
Mormon Island	Yes	W-E-D-S-TP	Yes	No
North Loup River Rec. Area	Yes	P-W	Yes	No
Victoria Springs	Yes	P-TP	No	Yes
State Wildlife Management Areas				
Arcadia Diversion Dam	Yes	P-W	No	No
Harold W. Anderson	No	P	No	No
Kent Diversion Dam	No	P	No	No
Loch Linda	No	P	No	No
Loup Bottoms	No	P	No	No
Marsh Wren	No	P	No	No
Milburn Diversion Dam	Yes	P	No	No
Scotia Canal	No	P	No	No
State Recreation & Wildlife Management Areas				
Calamus Lake	Yes	W-E-D-S-TP	Yes	No
Sherman Lake	Yes	W-D-S	Yes	No

P - Primitive E - Electrical S - Showers ★ - Byway Member
W - Water D - Dump Station TP - Trailer Parking

Bergslagen

设计师 Nils-Petter Ekwall

Bergslagen 是瑞典的历史矿区。

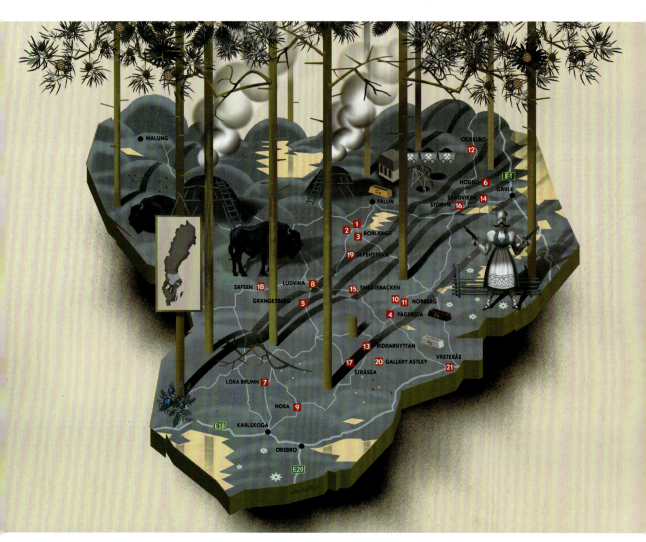

这里呈现了该矿区的一些知名或不知名的历史和地点,包括已经关闭的金银铁矿、欧洲野牛和煤炭窑等。此外还描绘了 19 世纪的瑞典变装大盗 Lasse-Maja。

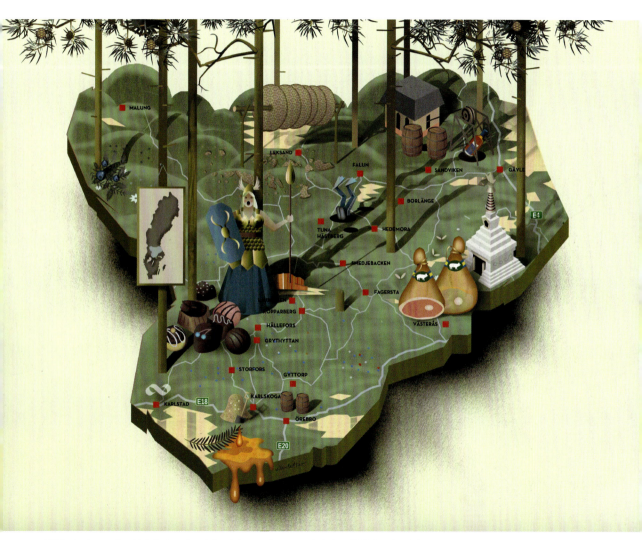

这张图表展示了矿区的食物和景点，例如威士忌和火腿、巧克力店、烘焙店、新剧院、矿区游览。

世界捐助指数

设计师 Sara Piccolomini

这是为意大利晚邮报做的信息图表,展示慈善援助基金会对超过 160 个国家进行的调查——世界捐助指数。图表主板块地图展示的是按金钱捐助人群比率排名的最慷慨国家,有星星标记的是 G20 成员国。地图下方的两组圆圈分别是捐助最多(时间、金钱和行动上)的国家排名和最慷慨的大洲排名。

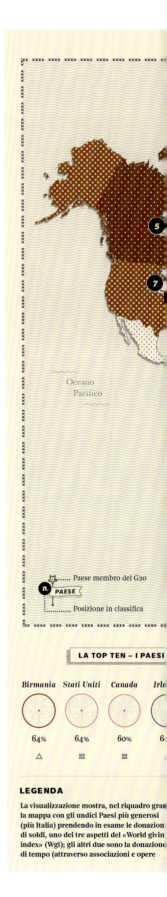

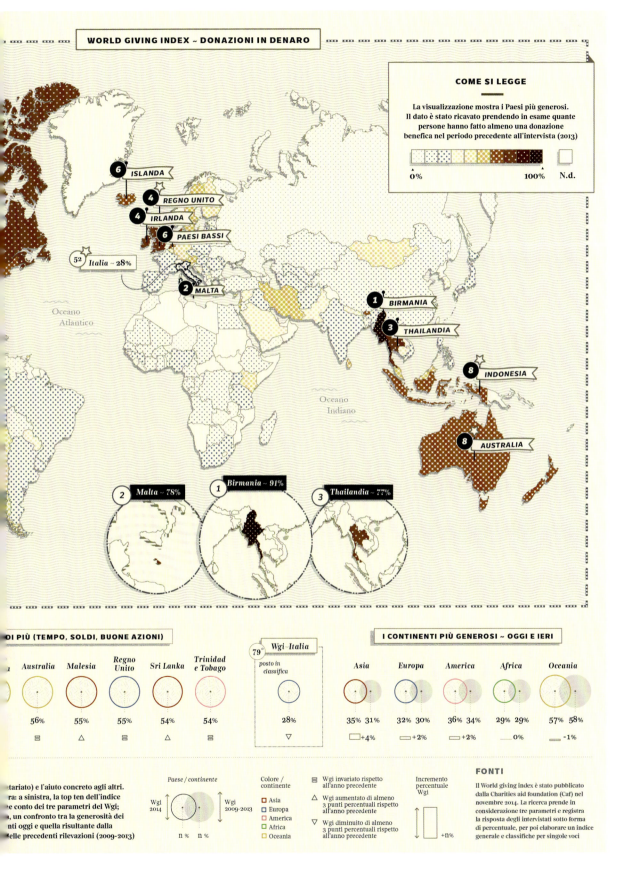

地震、大楼和圆顶建筑

设计师 Carrie Winfrey

这张地图对比世界最瞩目的建筑和过去一百年间发生的地震数目及其位置。黑点表示地震数目，条状代表大楼的高度或圆顶建筑的直径。中国的高楼数量最多，美国三分之二的圆顶建筑都用于体育，而地震通常发生在板块之间。

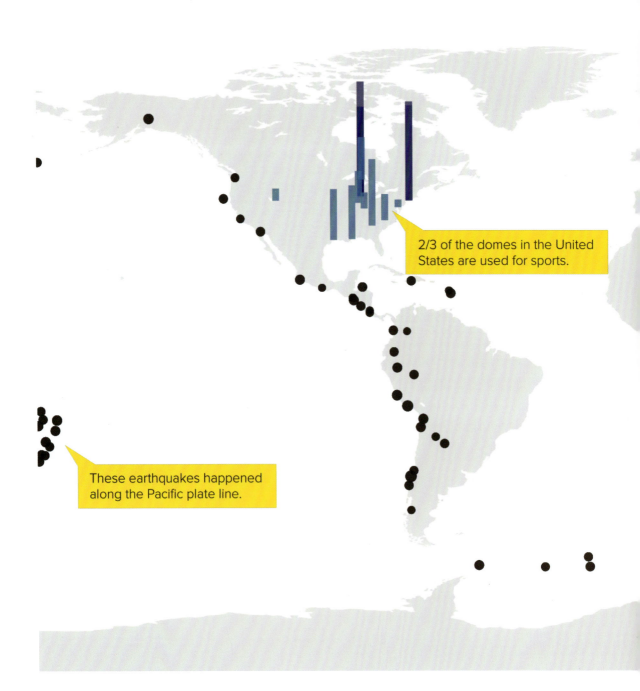

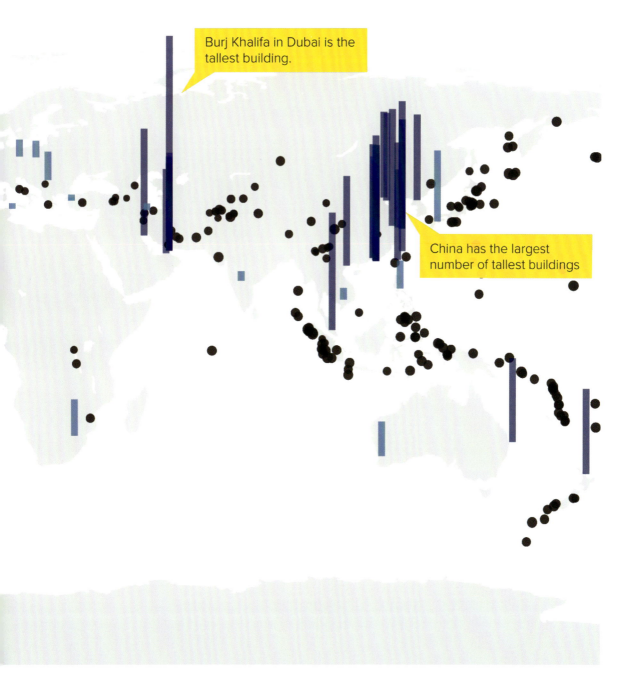

布鲁克林旧区改造

设计师 Paul Mathisen

这个项目把截止 2010 年布鲁克林旧区改造的效果视觉化,数据来自纽约市的开放数据。这张地图通过每平方英尺的价格、房屋等级和建造时间来呈现该区的住房情况:条形图越高表示越贵,颜色越浅代表建造年代越久。

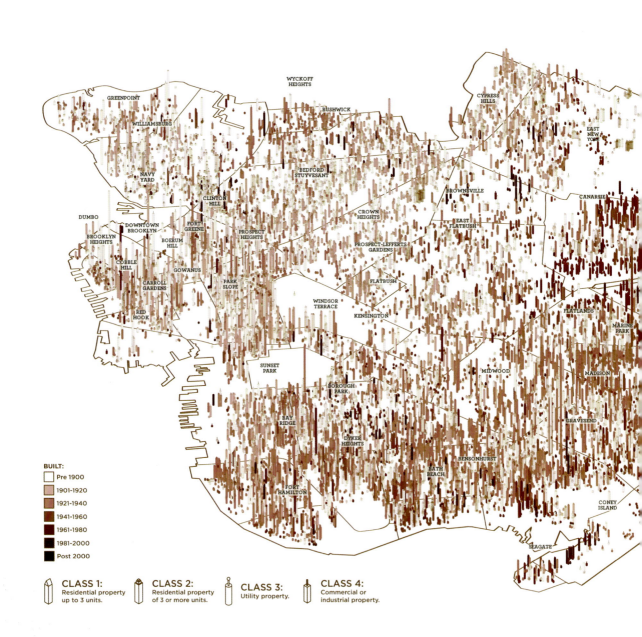

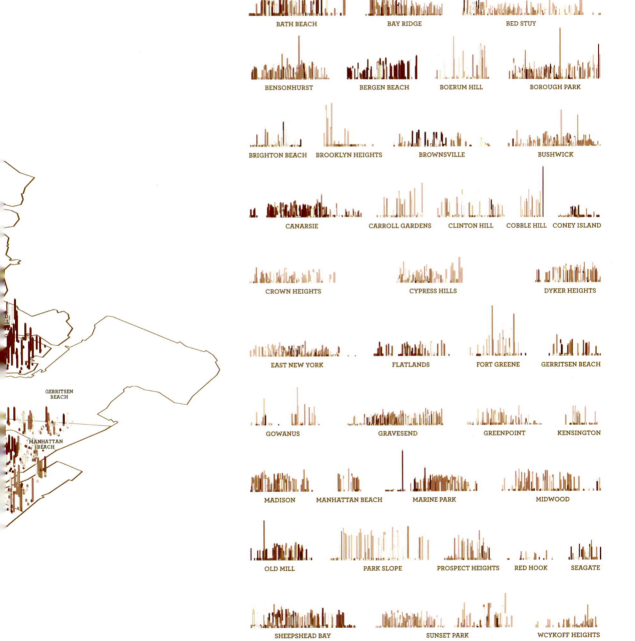

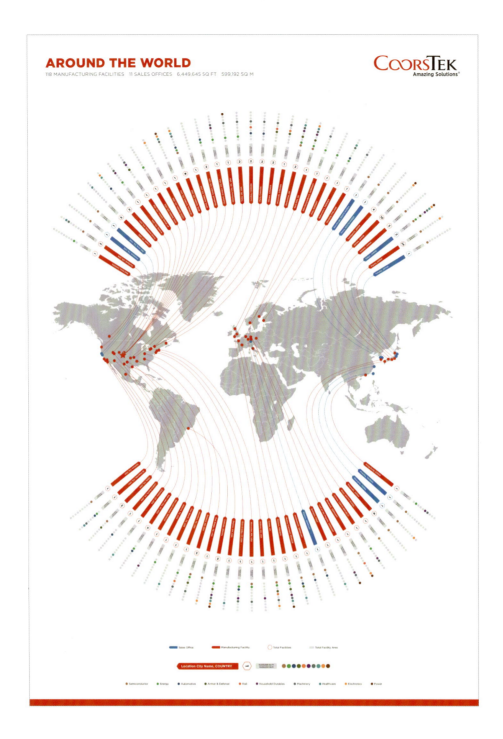

CoorsTek

设计师 Will Manning

这张海报旨在展示 CoorsTek 公司在全球的分布点,展现公司规模、生产实力和所服务的行业之广。从地图中延伸出来的长条标签是各个分布点,蓝色是销售部门,红色是生产部门,标签连带相应的辅助信息:所属业务领域(不同颜色的圆圈代表不同领域)、设施数量、占地面积。

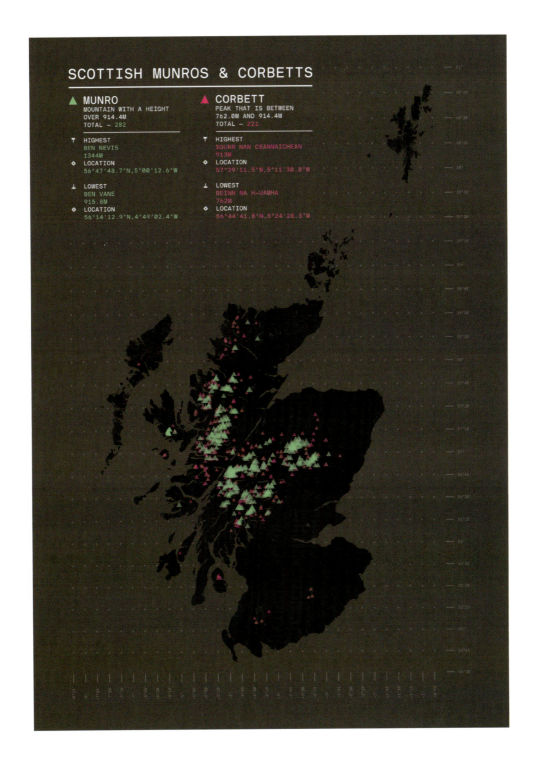

苏格兰高山

设计师 Paul Mullen

软件 Processing 是制作这张地图的关键工具。这张地图精确介绍了苏格兰的两座山脉——Munros 和 Corbetts，分别用绿色和紫色的三角图标指代各自的不同高度，图标大小代表山峰的高低。

皮埃蒙特区旅游业分析地图

设计师 Marco Bernardi, Federica Fragapane, Francesco Majno

这张图表主要划分为两个信息区域，地图部分展示的是该地区的旅游资源分布，排列在一起的各种形式的圆圈代表各城市的美食和红酒信息（如产地保护标识）；图表右栏对比了 2006 年和 2012 年的旅客流量和住宿的演化和规模：内半圆是意大利本地游客，外半圆是国外旅客，柱形条为住宿业创造的价值。

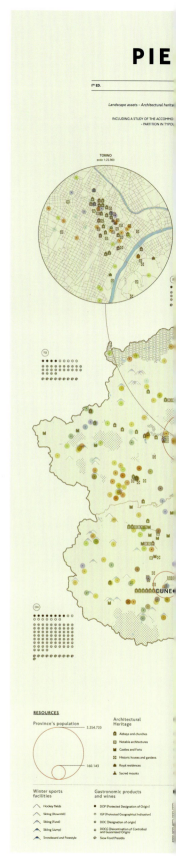

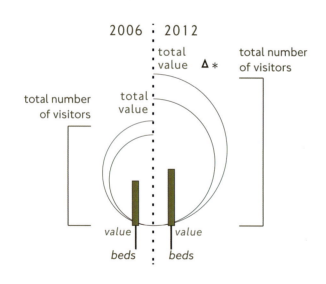

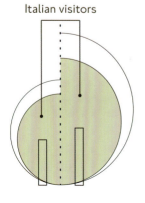

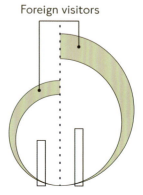

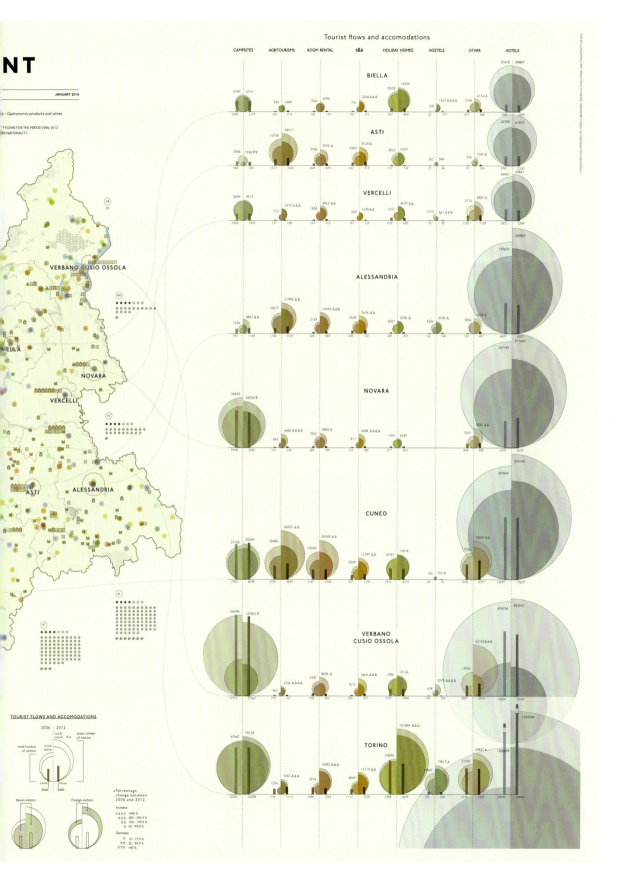

UNDP 项目

设计师 Rhiannon Fox

这个信息图表展示出 1980 年至 2010 年三十年间世界各国遭受水灾害影响甚至死亡的人口，能直观地看到急须灾后重建资源的国家。图中色轮依据联合国发布的人类发展指数排名将各国划分到不同颜色区域，圆轮往内的六轮数据代表各大洲的受水灾害影响的人口数，圆轮外的三轮数据分别是遭受暴风雨、洪水及旱灾影响的人口。每个国家对应的圆圈都由两个圆构成，深色内圆是死亡人数，浅色外圆是受影响人数。

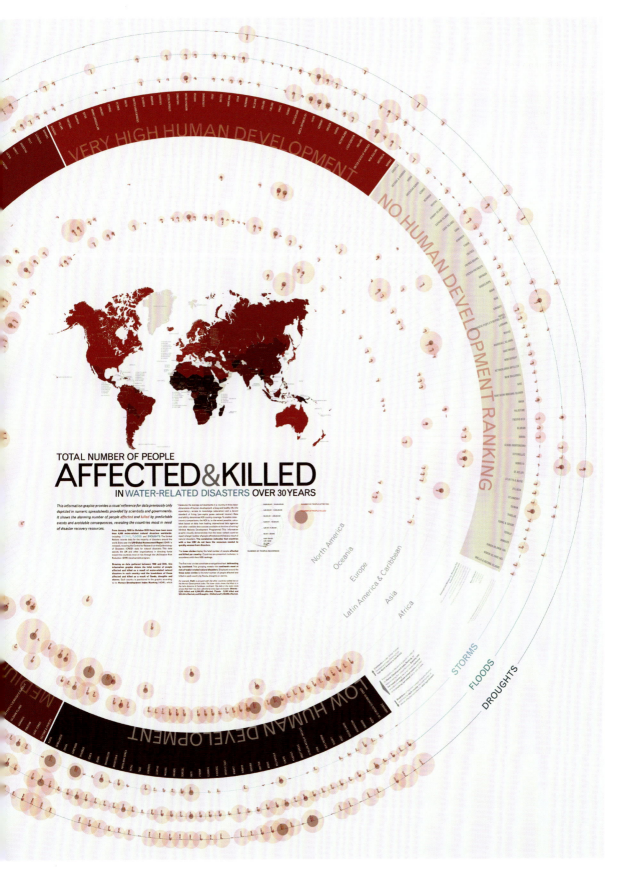

时间地图

设计师 Vincent Meertens

这些信息地图以时间为依据，而非地点距离。对于享受便捷列车的阿姆斯特丹人，荷兰是一个小地方，而对于居住偏远小乡镇的人来说就相反了。这种距离感知的差异不仅仅体现在居住地上，还体现在昼夜差别上面，因为荷兰没有夜班列车，晚上的荷兰就显得大了。因此可以说，荷兰地图是变化的。

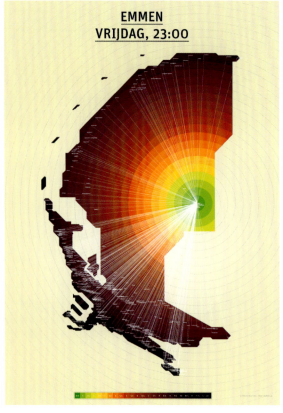

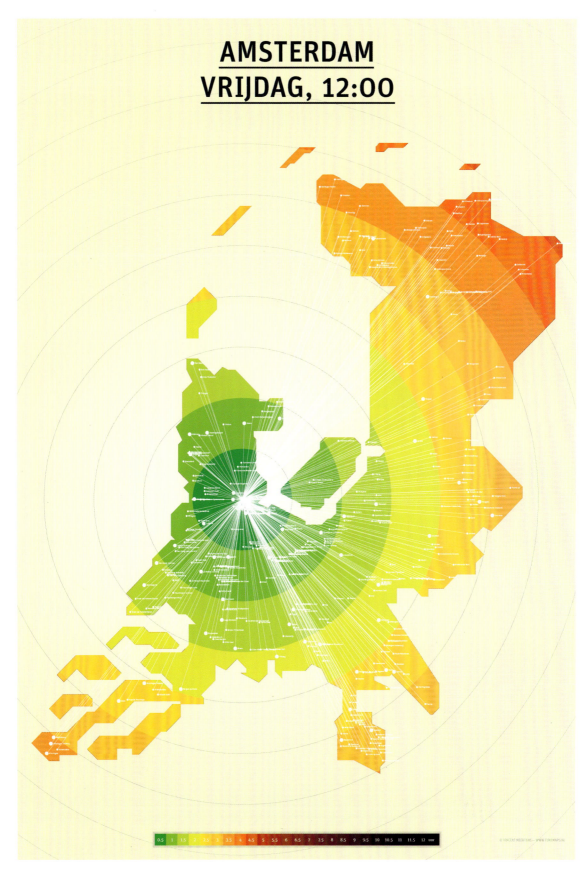

世界民航路线图

设计师 Nikolay Guryanov

这张地图把世界范围内的民航路线进行了视觉化， 上面的路线是基于一个月内收集到的航空数据，这些数据在地图上汇聚成近十亿个点。红色是飞行高度较低的航线，蓝色则是高度较高的航线。世界上不同的航班线路在地图上形成了漂亮的图案，只要细心还可以辨认飞机的"道路""高速路""交叉路口"和"交通枢纽"。

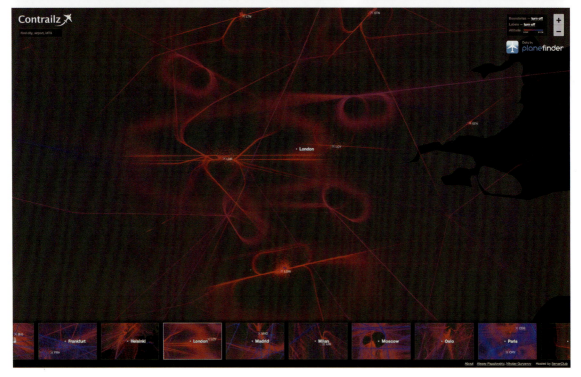

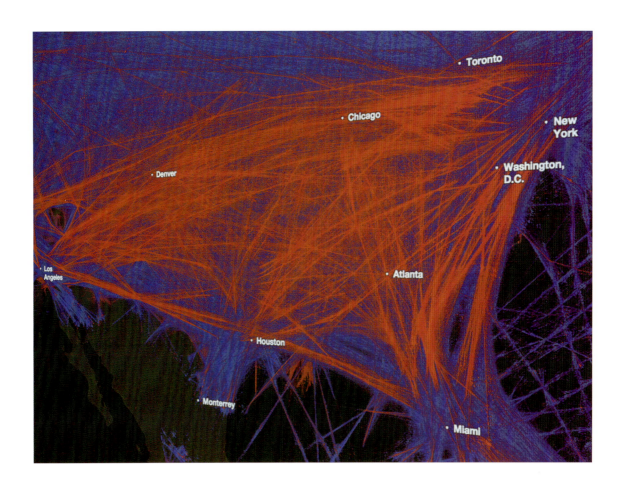

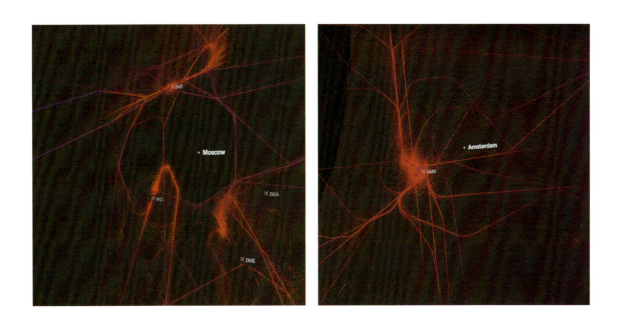

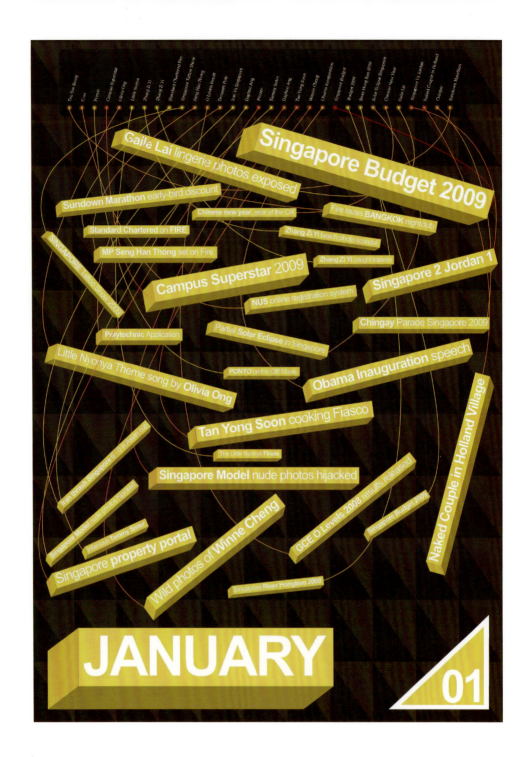

365 项目

工作室 Lemongraphic | 创意总监 Rayz Ong

这一系列信息图表就像用网络建构成的历史事件簿。设计师在谷歌趋势寻找一年来新加坡每个月的热门搜索关键词，然后将这些关键词根据热门程度制作出按时间顺序呈现的历史信息图表。

情绪世界

设计师 Victor Palau

这个信息图表将我们看不见的情绪进行视觉化，帮助人们看到每种情绪的含义以及它们之间的关系。图表左下角和右上角注明了五组圆圈所代表的情绪大分类：精神性、负面情绪、控制自我人生、心流，以及人际关系。这些大类之下则细分出不同的具体情绪，如愤怒、乐观、同情心。每种情绪都有一个类似编号的数字组，第一个数字是圆圈（情绪）的重量（价值或影响），第二个数字是辐射范围（传播），第三个数字是定位（位置）。同时，通过连接线呈现五类情绪之间的联系。

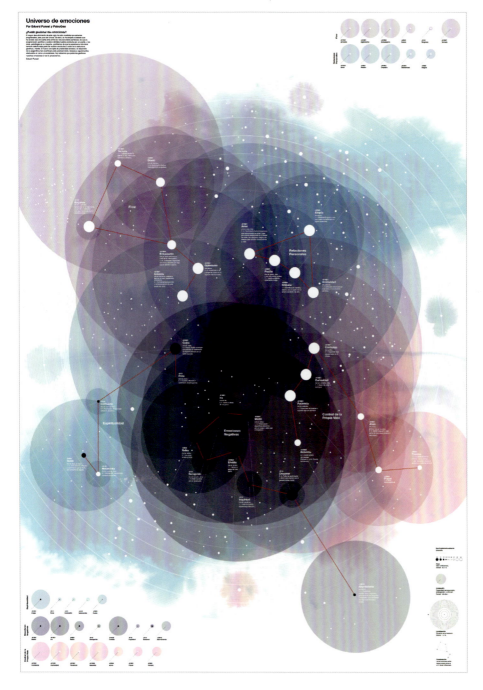

圆圈信息图表

设计师 Martín Liveratire

这一系列信息图表着力于将信息简化并视觉化为悦目的说明性图形，还加入了一点复古风格。

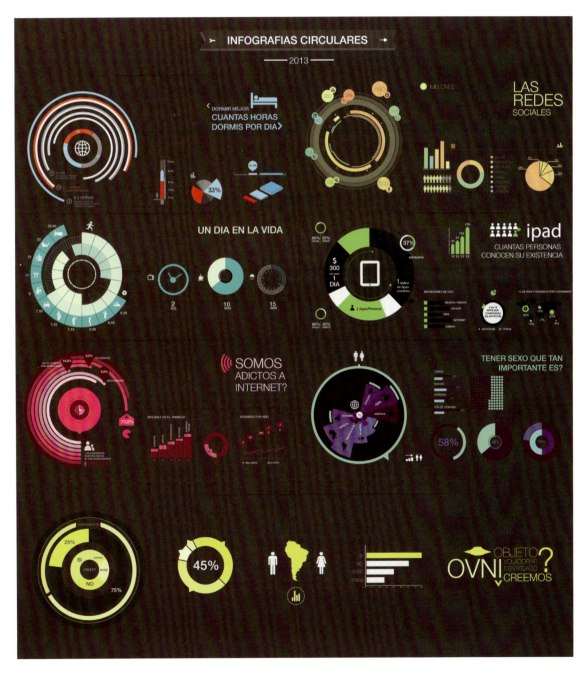

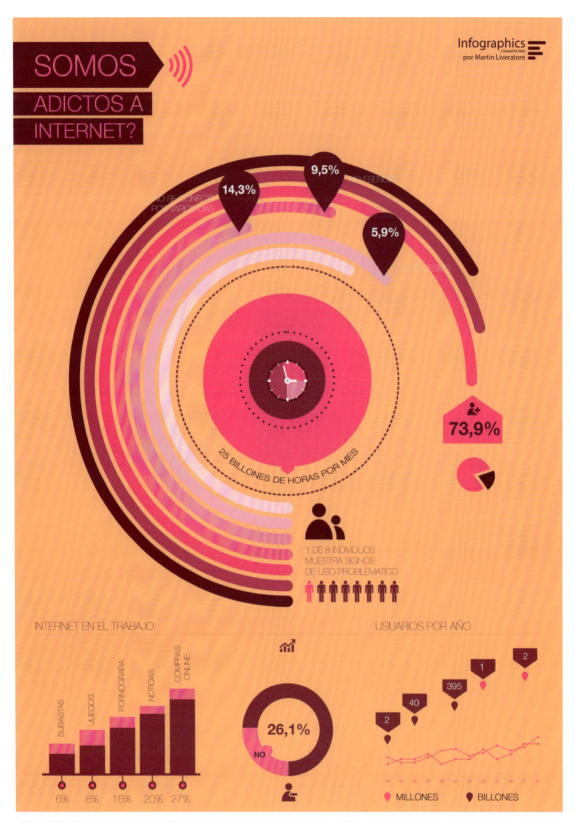

我们有网瘾吗？ 图表用分层圆圈并列展示不同网络使用情况的比例，少数人有过度使用问题。这里还展示了不同网络使用用途的对比，以及网络使用人数的上升趋势。

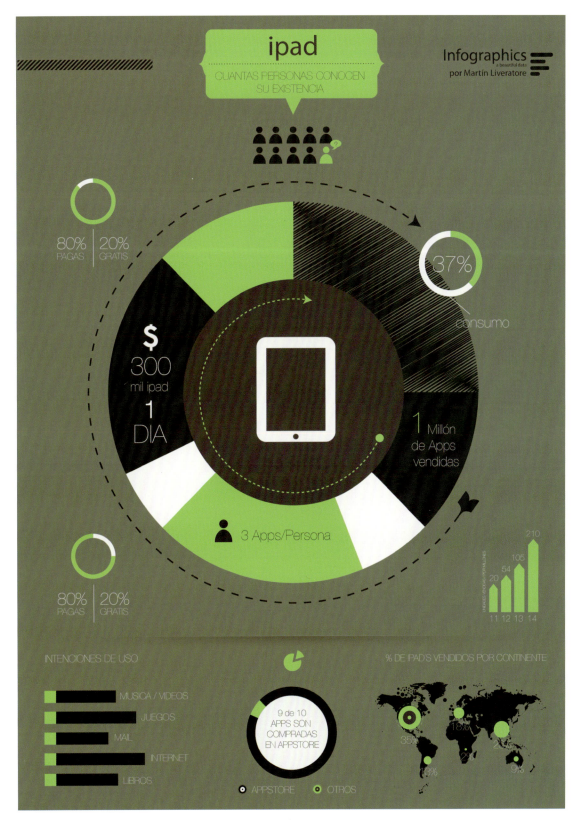

Ipad 展示 Ipad 及其应用程序在全球的销售情况以及用途对比。

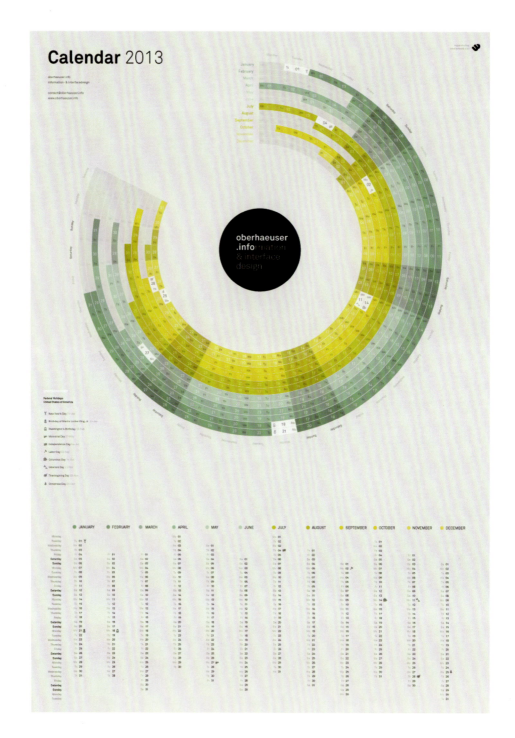

工作室信息日历

工作室 Oberhaeuser.info | 设计师 Martin Oberhaeuser

Oberhaeuser. info 工作室做的这个日历以圆圈为信息传达形式，一个圈代表一个月，从外往内依次为 1 月份到 12 月份，每个圈都按周一到周日被整齐地划分成一个个格子。美国的联邦假期用图标和浅色特别标记，图表下方的表格是用来写下行程等备忘信息。

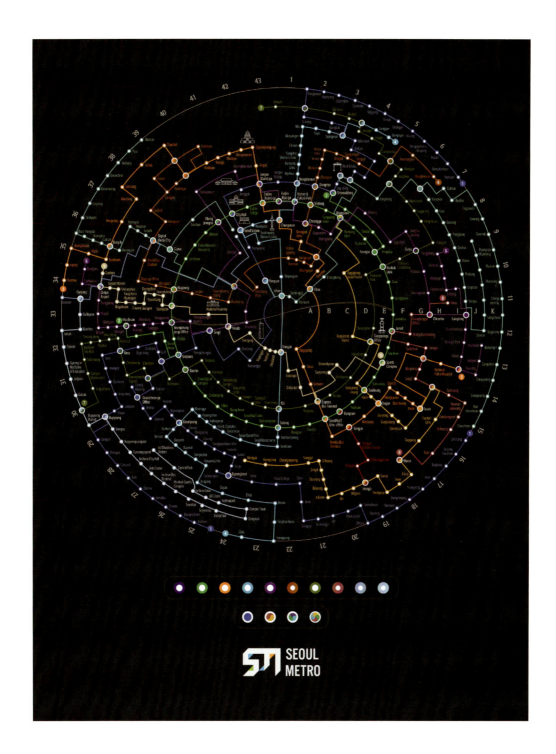

首尔地铁线

设计师 Sung H. Cho

这张地铁线路图的设计强调画面的生机、平衡和连贯,灵感来自韩国传统设计中常见的阴阳哲学概念。阴阳元素贯穿整个设计,比如中央的河流曲线和换乘站图标。

媒体供应；
媒体服务拥有率

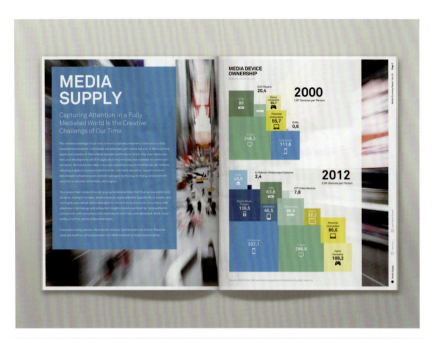

每日广告曝光量

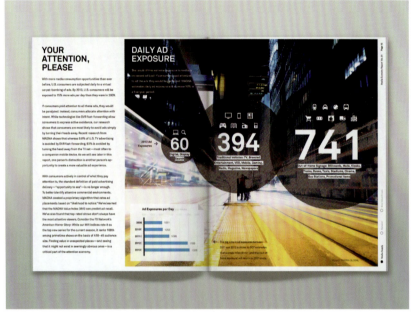

IPG 媒体经济报告

工作室 Oberhaeuser.info | 设计师 Martin Oberhaeuser

这份报告对影响媒体市场价值的力量进行了概述，包含与三位行业领袖的对话、媒体广告投资者的价值观念等。企业人、代理公司和广告商都可以从中探索对市场混乱进行杠杆利用的方法，来获得最大的效益。

与善变的消费者沟通；
美国消费信心反弹

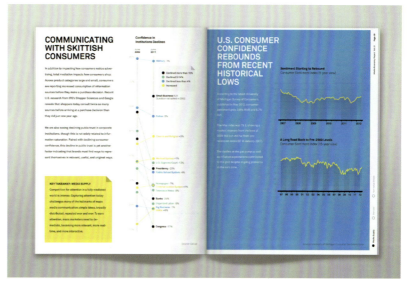

广告费用跟随并增强经济波动

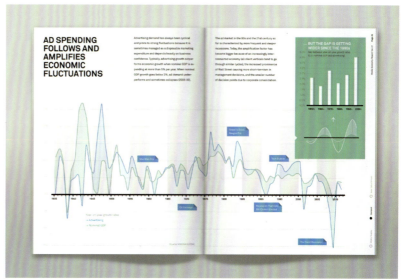

平均一周花在媒体上的时间；
媒体主导生活的一天

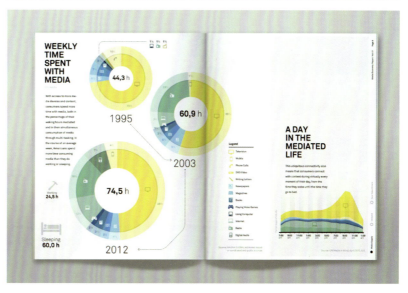

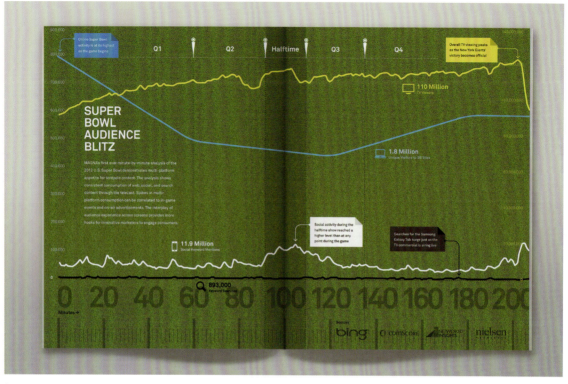

超级碗的观众关注度 在超级碗进行的时段内,以不同曲线对比电视收视、线上活动、社交媒体评论以及关键词搜索四个方面的观众关注度走势。

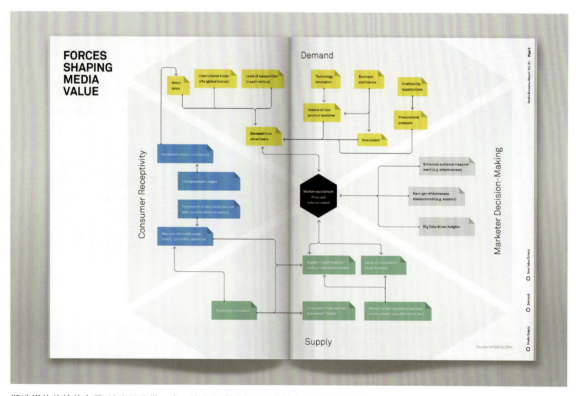

塑造媒体价值的力量 清晰呈现供、求、消费者感受力以及营销者决策四大方面。

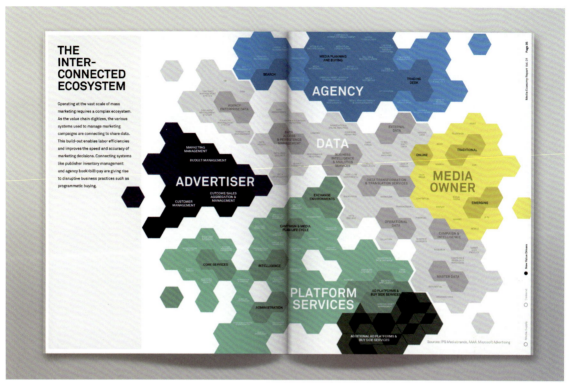

媒体的生态系统 广告商、代理公司、平台服务、媒体所有者和数据，这几个元素相互联结。

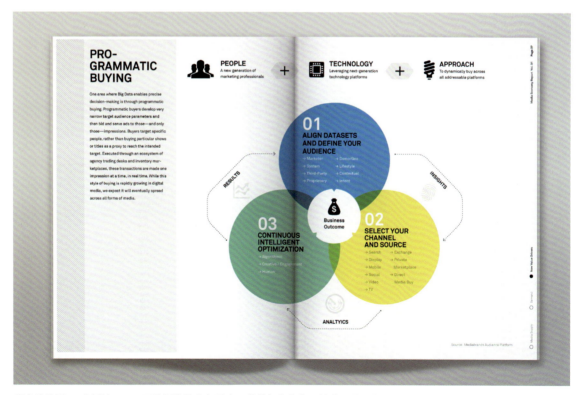

程序化购买 三个板块——匹配数据集并定义受众、持续智能优化和筛选通道和资源，成就最佳业务成果。

估量品牌价值

全球顶尖品牌的四种排名 / 估价方式。

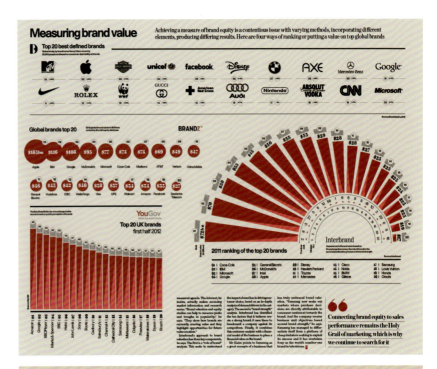

大米贸易的经济影响

主图表使用弧形线条划分并对比主要大米出口国及其他国家的出口量，图表下方紧接进口国的进口量对比和走势。右栏为大米贸易的重要事件，以放大的数字为视觉关键点。

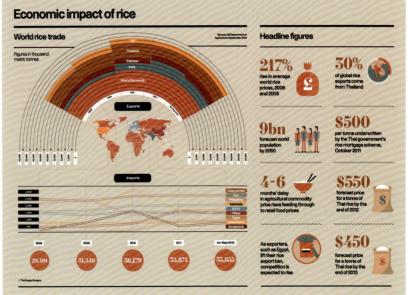

Raconteur 报告

工作室 The Surgery | 设计师 Matthew Rowett, Joanna Bird

Raconteur Media 是一家数码营销机构，为企业和商业组织提供高效、有价值的强大沟通平台来直接对接核心客户。这系列信息图表是为他们设计的个性化报告，综合高质量调查数据和最前沿的视觉设计。

Meetings Data

In perspective

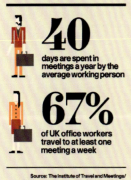

40 days are spent in meetings a year by the average working person

67% of UK office workers travel to at least one meeting a week

Source: The Institute of Travel and Meetings/ The Chartered Institute of Purchasing and Supply

Meetings considered most important

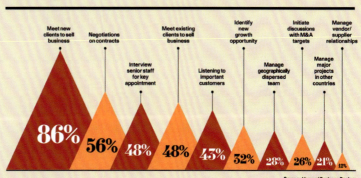

- Meet new clients to sell business — 86%
- Negotiations on contracts — 56%
- Interview senior staff for key appointment — 48%
- Meet existing clients to sell business — 48%
- Listening to important customers — 43%
- Identify new growth opportunity — 32%
- Manage geographically dispersed team — 28%
- Initiate discussions with M&A targets — 26%
- Manage major projects in other countries — 21%
- Manage vendor/supplier relationships — 12%

Source: *Harvard Business Review, The value of face-to-face meetings*, 2009

Projected change in length

Business professionals anticipate a change in the length of meetings for 2013

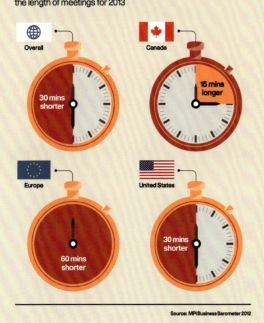

- Overall: 30 mins shorter
- Canada: 15 mins longer
- Europe: 60 mins shorter
- United States: 30 mins shorter

Source: MPI Business Barometer 2012

Projected change in budgets

Predicted budget increases for 2013

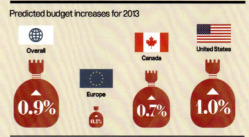

- Overall: 0.9%
- Europe: 0.1%
- Canada: 0.7%
- United States: 1.0%

Source: MPI Business Barometer 2012

Projected increase in frequency

Predicted increase in the number of meetings for 2013

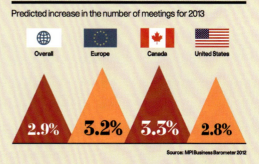

- Overall: 2.9%
- Europe: 3.2%
- Canada: 3.3%
- United States: 2.8%

Source: MPI Business Barometer 2012

会议 展示了会议在不同行业的重要度、全球会议时间长度变化预计、开会频率增加等与会议息息相关的信息。

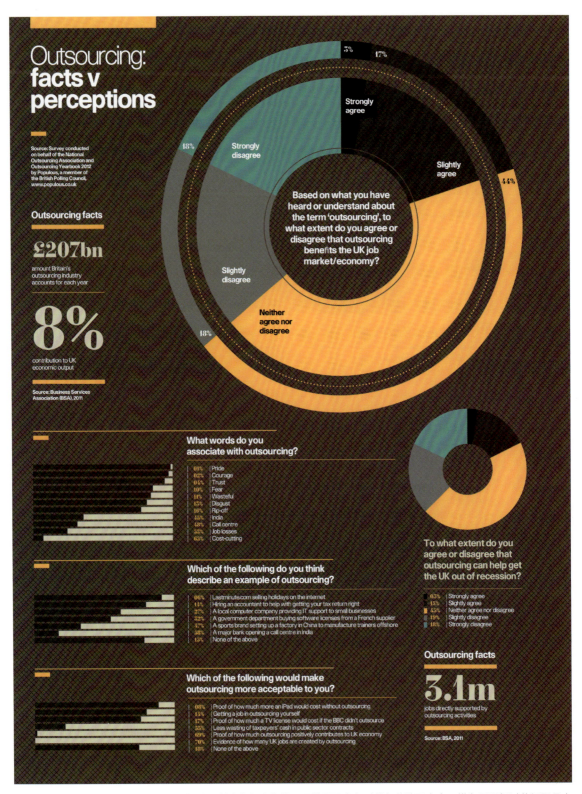

外包 这里展示了英国的外包情况，包括外包创造的经济价值。圆饼图是人们对外包的认同态度，横条图所探讨的问题是人们对外包的了解。

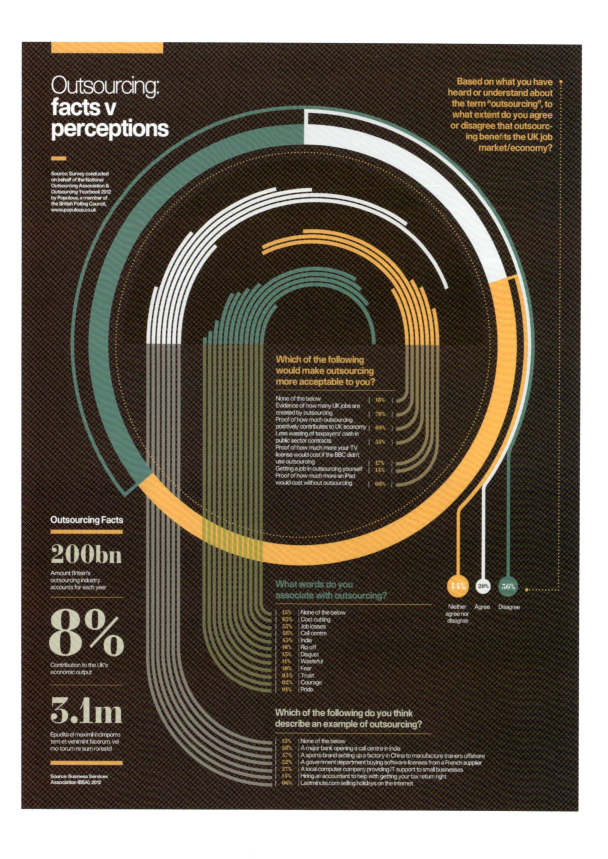

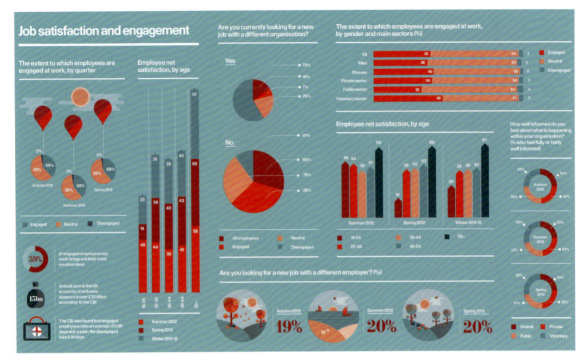

工作满意度和投入度 以不同形式,但色彩类似的图表呈现同一主题的不同方面。同一图表中的色块区分主要为工作投入度、年龄和工作季度的区别。

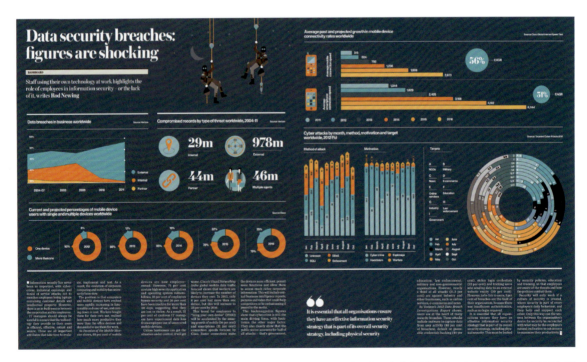

数据安全漏洞 展示全球数据安全漏洞的趋势以及漏洞来源。右栏主要探讨网络入侵的各种目的、方式和目标,另外还有网络普及和使用率的发展,以作信息对比。

碳问题对投资的影响

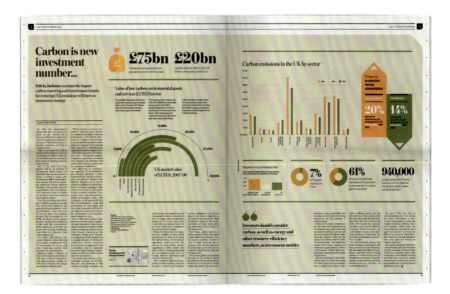

移动业务预测

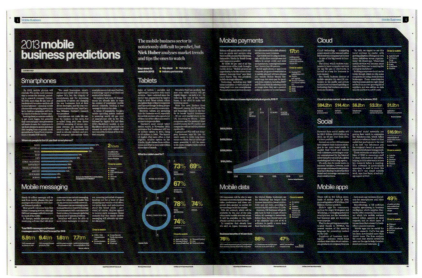

海上风能源

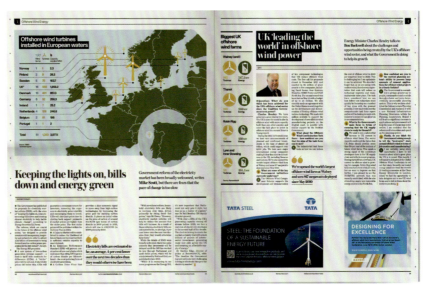

世界高峰及其首次攀登

横向为时间轴，纵向为海拔高度，以不同色彩描绘出世界各座高峰，立于顶上的则是高峰的首位攀登者。

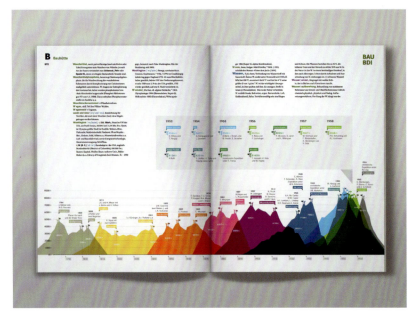

世界人口趋势

十边形的每一层分别代表 1950 年到 2050 年每隔 20 年的人口数量（及预测数量）。右页的出生率对比用了婴儿车图标作直观呈现。

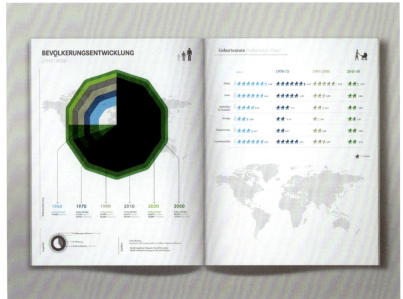

Brockhaus 百科信息图表

工作室 Oberhaeuser.info｜设计师 Martin Oberhaeuser

Brockhaus 是一家出版百科全书的出版商，这些信息图表的内容涵盖了不同领域的多个主题。

地球结构及构成物质

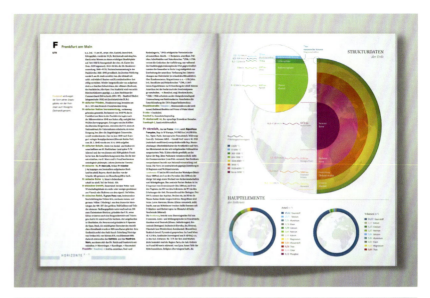

生态承载力

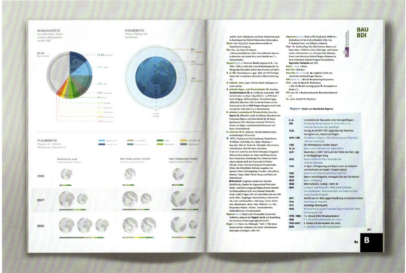

距离地球最近的彗星

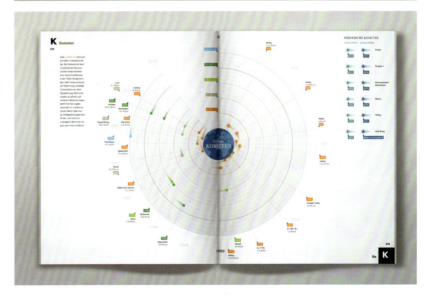

世界各地人口趋势

这 6 张图表呈现了从 1950 年到 2050 年每隔 20 年世界各地区的人口增长情况。

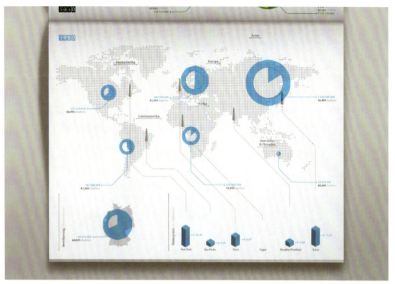

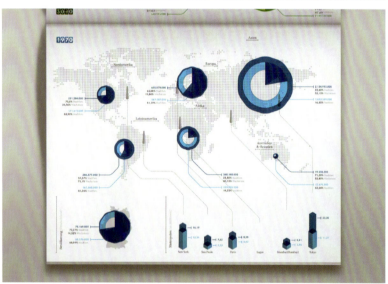

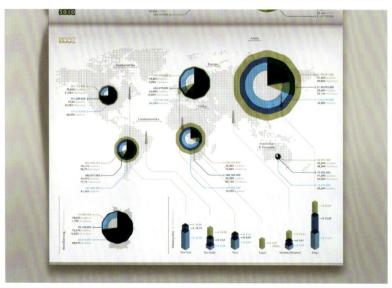

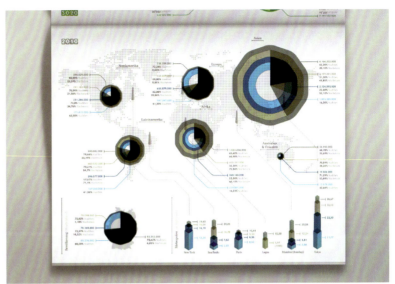
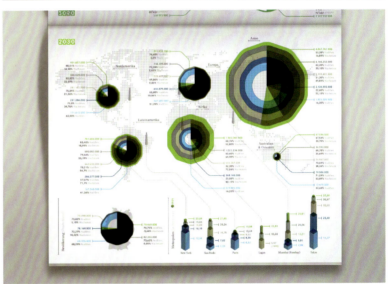
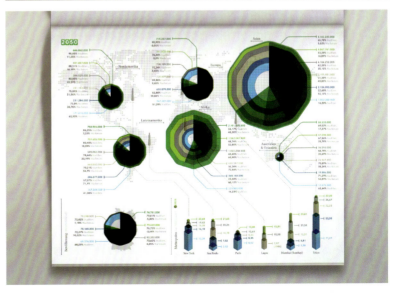

市场战略地图

工作室 Oberhaeuser.info
设计师 Martin Oberhaeuser

这张信息图表将相关的市场数据转换成一张军事战略地图，帮助企业了解自身及竞争对手的市场位置。用不同颜色区表示竞争者、敌人、战区、要消灭的目的地等，生动、清晰地对比竞争态势，也利于为企业决策作出战略策划。

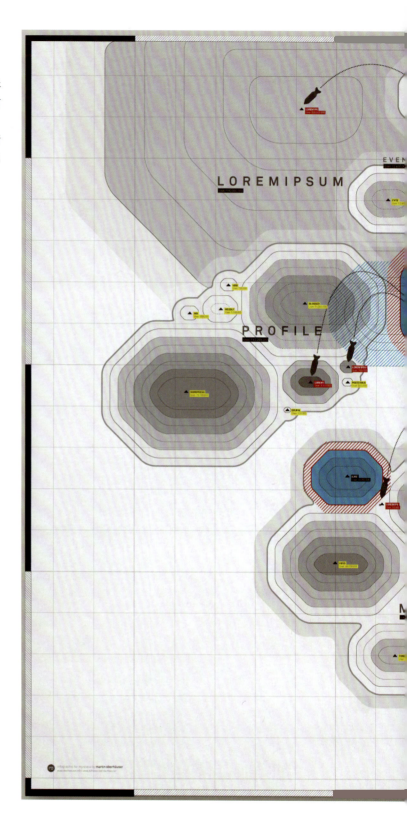

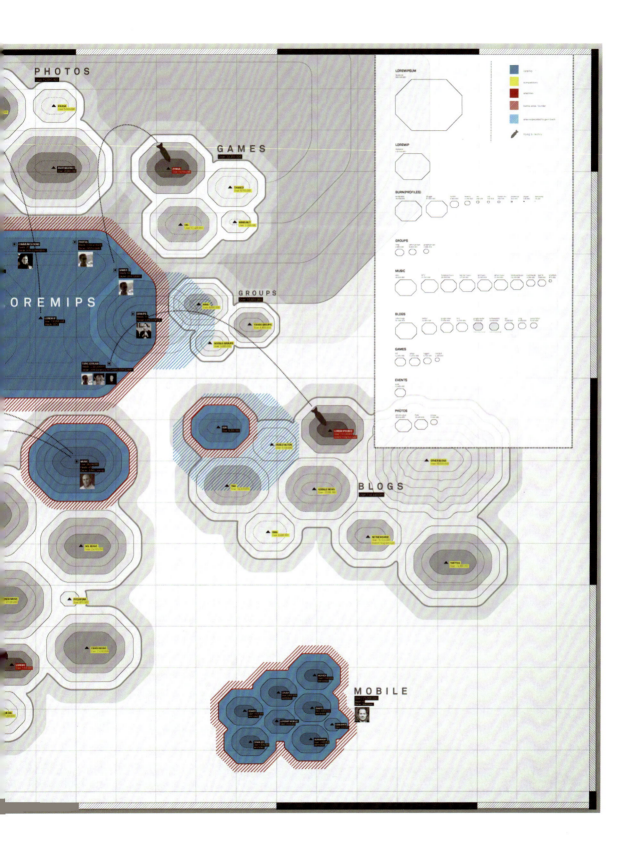

Transraysa 册子

设计师 Jose Álvarez Carratalá

Transraysa 是一家全国性道路运输公司。这份图表展示了该公司的发展进程，覆盖的运输道路通过连接城市的曲线来表示，利用最简单直观的图标和图形来传达其经验和专业度。此外，内页的简单用色大大提高了数据的阅读性。

INSTALACIONES, RECURSOS HUMANOS Y FLOTA

COMPROMISO PROFESIONAL

Desde sus inicios en 2001 Transraysa ha contado con un gran equipo logístico y una amplia flota, pero año tras año ambas han evolucionado y mejorado nuestro compromiso profesional.

TAMAÑO TOTAL INSTALACIONES EN M²
1.062.322
La empresa ha sabido adaptar sus estructuras a la creciente demanda del mercado nacional.

TAMAÑO TOTAL ALMACENES EN M²
943.762
Lo que permite a Transraysa ser líder en almacenaje y logística en el sector del transporte en el ámbito nacional.

RECURSOS HUMANOS
2.583
Profesionales que contribuyen día a día a convertir a nuestra compañía en el operador de transporte líder de su sector en España.

DESARROLLO PROFESIONAL

Transraysa apuesta por el desarrollo profesional y progreso de sus empleados, y se preocupa del constante crecimiento profesional de su plantilla a través de planes de desarrollo personalizados.

FIGURA 4

	15	CAMIONES RÍGIDOS
	22	CAMIONES FRIGORÍFICOS RÍGIDOS
	18	CAMIONES FRIGORÍFICOS ARTICULADOS
	25	CAMIONES ARTICULADOS
	12	CAMIONES BASCULANTES
	16	CAMIONES CISTERNA

扁平化图表

触觉

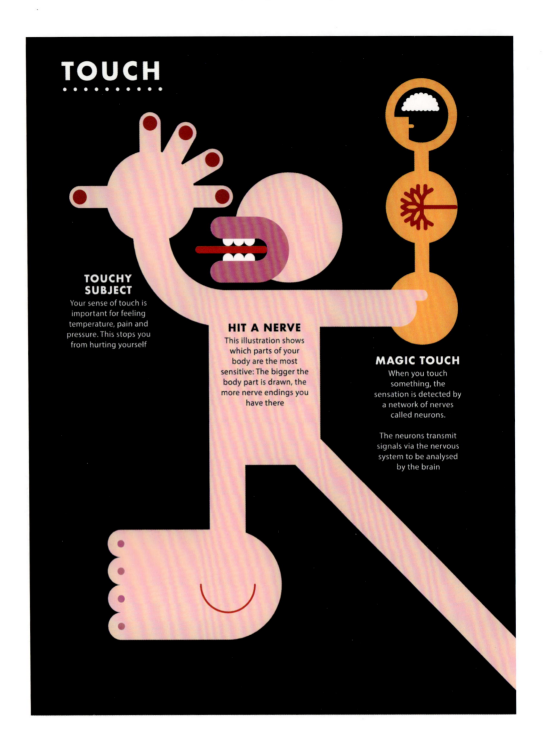

身体的运作

工作室 Grundini | 设计师 Peter Grundy

这一系列简单有趣的信息图表是为 15 岁以下的孩子设计的。为了让小读者学得开心，设计师一反传统的医学插画，相信幽默的力量能将复杂的信息带到每个人的心中。

HEARING

Jet **150 dB**

Noisy restaurant **80dB**

Conversation **66 dB**

Tube train **90 dB**

Whisper **20 dB**

Gun shot **140 dB**

Car horn **120 dB**

Rocket **180 dB**

BIG EARS
Can you hear better with bigger ears?

A bit - bigger ears can capture more sound waves but the brain has a limit to the information it can process

HOW LOUD?
Sound is measured in decibels (dB) Most humans have an auditory pain threshold of 130 dB

听觉

MAKING SENSE

What are the different sesnses and how do you perceive them?

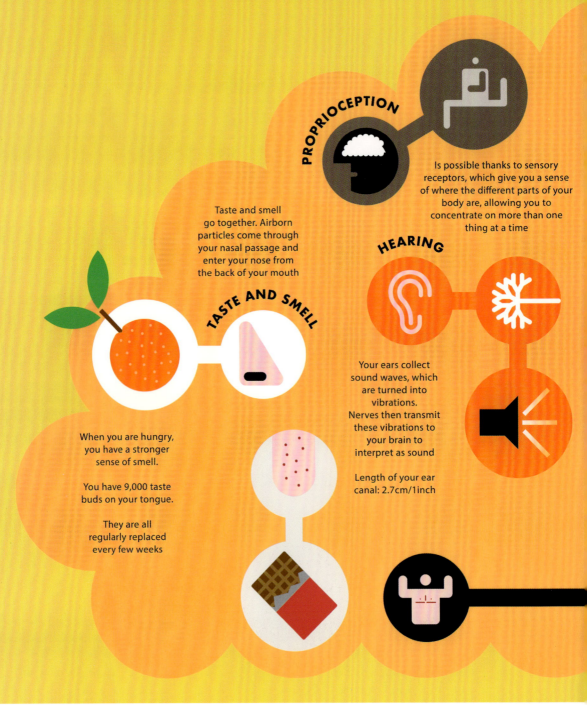

PROPRIOCEPTION

Is possible thanks to sensory receptors, which give you a sense of where the different parts of your body are, allowing you to concentrate on more than one thing at a time

Taste and smell go together. Airborn particles come through your nasal passage and enter your nose from the back of your mouth

TASTE AND SMELL

HEARING

Your ears collect sound waves, which are turned into vibrations. Nerves then transmit these vibrations to your brain to interpret as sound

Length of your ear canal: 2.7cm/1inch

When you are hungry, you have a stronger sense of smell.

You have 9,000 taste buds on your tongue.

They are all regularly replaced every few weeks

感官

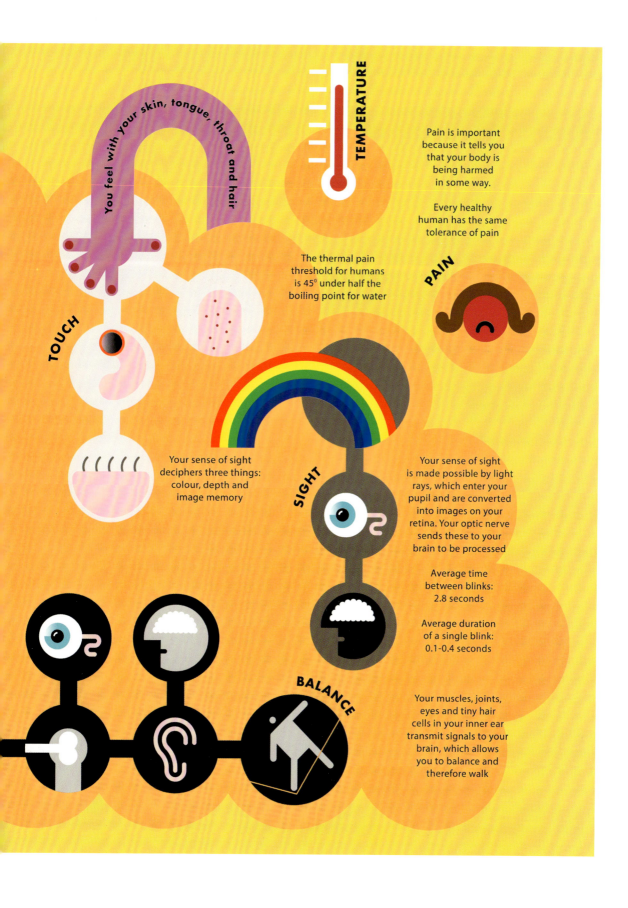

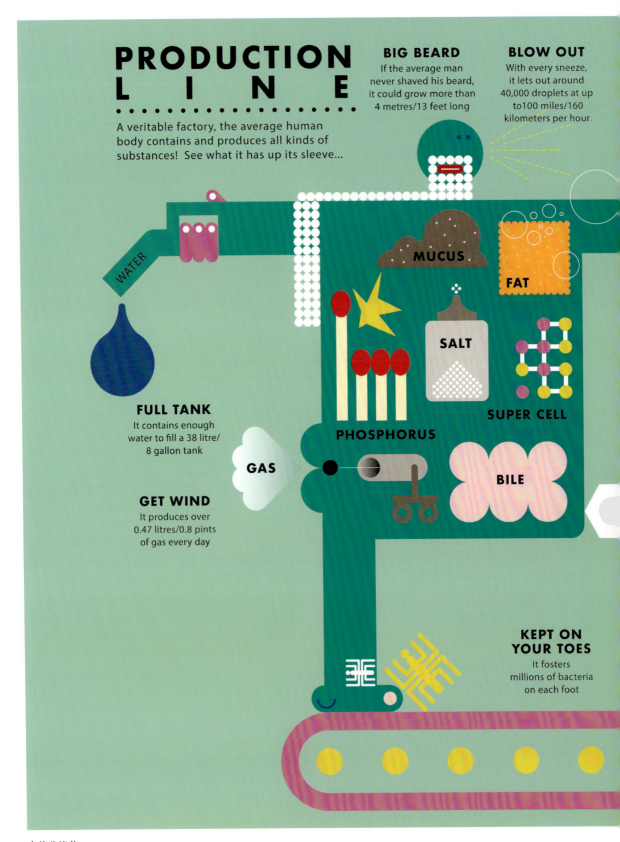

PRODUCTION LINE

A veritable factory, the average human body contains and produces all kinds of substances! See what it has up its sleeve...

BIG BEARD
If the average man never shaved his beard, it could grow more than 4 metres/13 feet long

BLOW OUT
With every sneeze, it lets out around 40,000 droplets at up to 100 miles/160 kilometers per hour.

FULL TANK
It contains enough water to fill a 38 litre/ 8 gallon tank

GET WIND
It produces over 0.47 litres/0.8 pints of gas every day

KEPT ON YOUR TOES
It fosters millions of bacteria on each foot

人体分泌物

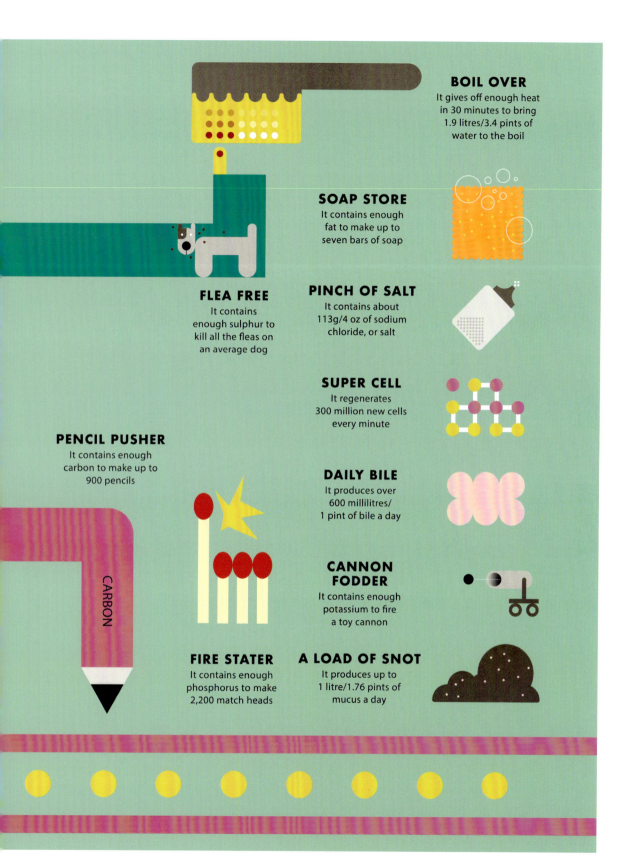

THE HUMAN SKELETON

The 206 bones in your body connect together to make up your skeleton. Every bone has its own job: some provide protection to your organs, whilst others make it possible to move.

EAR
Your ear contains the smallest bones in your body. The stirrup in your middle ear, is part of the system that carries sound signals to the brain. It is just 3 mm/0.12 in long - the size of a grain of rice

FACE
Your face is made up of 14 bones, including your mandible, or jawbone. Your jawbone is the hardest bone in your body

SKULL
There are 22 bones in your skull altogether.

Your skull is made up of two sets of bones: your face at the front of your head and cranium at the back. Your cranium protects your brain and is made up of eight flat bones.

At birth, a baby's cranium hasn't fused together, which makes birth easier. These plates fuse together after two years to form a adult skull

SHOULDER
Your clavicle (or collarbone) connects with your scapula (or shoulder blade) to make your shoulder, from which your arms hang.

Your clavicle is the only bone to join directly to your rib cage

SPINE
Your spine is made up from a column of 33 bones called vertebrae, which protect your spinal cord and help you stand upright

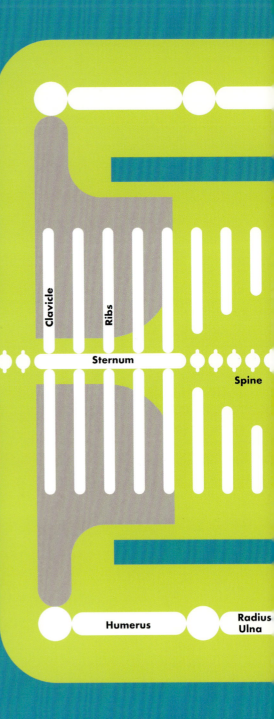

PELVIS

Your pelvis is joined to your spine at the sacrum, a bone made up of five fused vertebrae in the lower part of the spine

A woman's pelvis is shallower and wider than a man's, making it possible for a baby to pass through when she gives birth

LEGS

The bones in your legs are the longest in your body. Your patellas (or kneecaps) float in front of your knee joint, protecting the ends of the bones that meet there. Babies at birth don't have kneecaps, just undeveloped bits of cartilage, which make their legs more flexible

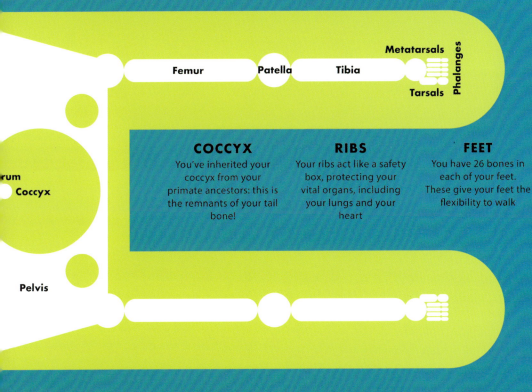

Femur | Patella | Tibia | Metatarsals | Tarsals | Phalanges

COCCYX

You've inherited your coccyx from your primate ancestors: this is the remnants of your tail bone!

RIBS

Your ribs act like a safety box, protecting your vital organs, including your lungs and your heart

FEET

You have 26 bones in each of your feet. These give your feet the flexibility to walk

Sacrum
Coccyx
Pelvis

Metacarpals
Carpals
Phalanges

ARMS

Your upper and lower arms are connected at your elbow by a joint between your humerus and ulna, which allows you to rotate your hand and forearm by more than 180 degrees

HANDS & FEET

More than half the bones you have in your body are in your hands and feet! They are both based on the same design, but feet have adapted to allow you to stand upright, whilst hands allow for added dexterity

HANDS

You have 27 bones in each hand, with three phalanges in each of your fingers and two in your thumb. These attach to five metacarpals in your hand, which connect to the carpal bones in your wrist

孙子的力量

工作室 Beach | 设计师 Shinji Hamana

这一系列的信息图表是为一本名为 *Mago no Chikara* 的老年人杂志而设计的，意为"孙子的力量"。鲜艳的色彩和轻松愉快的图标旨在淡化相对严肃的内容带给人的不快，例如癌症死亡率和阿尔茨海默病的预期寿命。

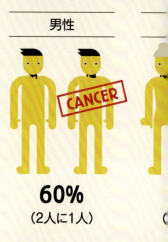

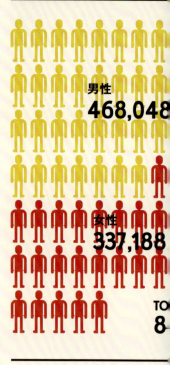

癌 症

这一页呈现了癌症患者的男女人数、死亡率、男女患癌几率以及癌症通常所出现的身体部位。

DISEASE 1 / CANCER

がんで死亡する確率
2012年

男性

26% (3人に1人)

女性

16% (6人に1人)

がんによる死亡者数
2012年

男性 215,110人

女性 145,853人

360,963人

死亡数が多い部位
2012年

部位	順位
Lungs 肺	第1位
Stomach 胃	第2位
Large Intestine 大腸	第3位
Liver 肝臓	第4位
Pancreas 膵臓	第5位

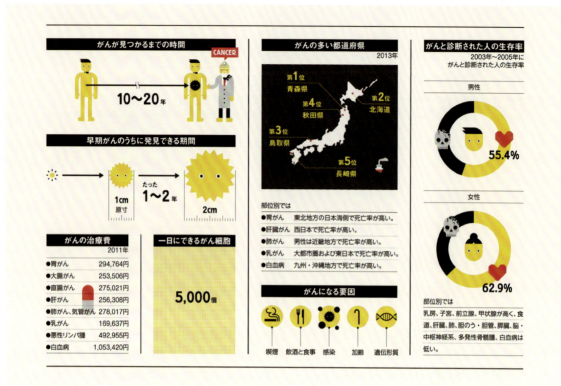

癌症患者的生存几率 图表展示了男性和女性病患者的生存率、癌症潜伏期、病因、患者体内一天所产生的癌细胞数量等信息。

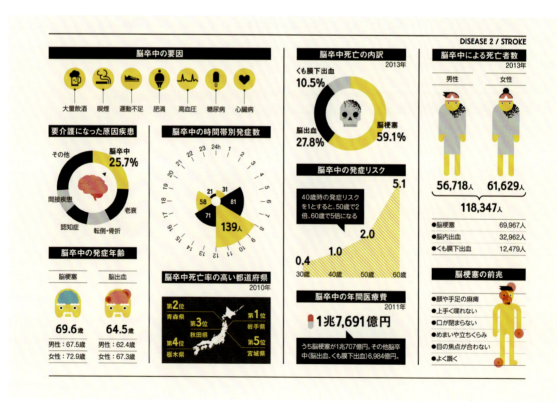

中风 图表展示了病症死亡人数、死亡分类、一天的发作次数、病因、病发年龄对比、医疗费用等信息。

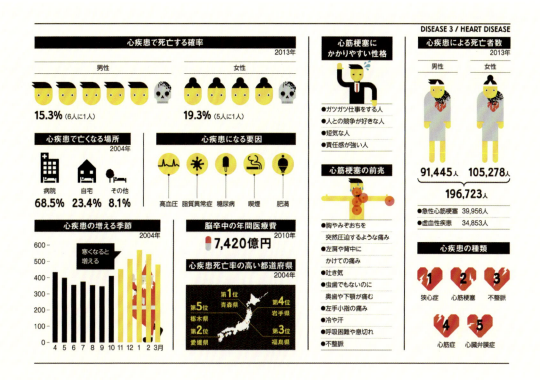

心脏病 图表展示了心脏病的种类、死亡人数、病症先兆、病因、男女死亡率对比、医疗费用等信息。

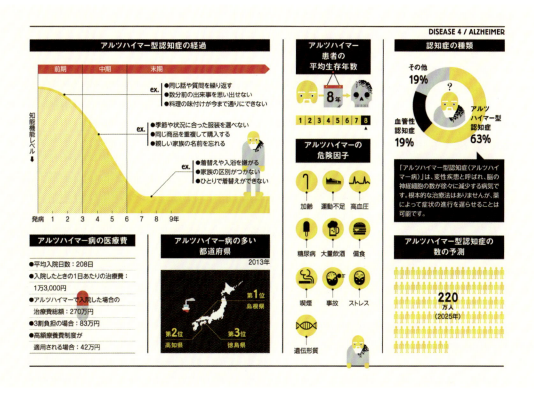

老年痴呆症 图表展示了该病症的认知机能衰退过程、病患者生存年限、病因、医疗费用等信息。

Just Ride 骑车记录

设计师 Elena Chudoba

这张数据视觉化地图的信息来自为期三个月收集的自行车骑行习惯。图表顶端列出了信息地图的颜色指代，骑行地点的海拔高度由灰绿色到浅黄色递减，不同的纹理和色彩代表了每趟骑行的不同信息，包括天气（如绿色是下雨）、骑行类型（如橙色边框加上绿色圆点表示公路自行车），以及是否为团体或个人骑行（如网格为单独骑行）。山形图形代表骑行的各个地点，它的大小代表骑行路程的长度。

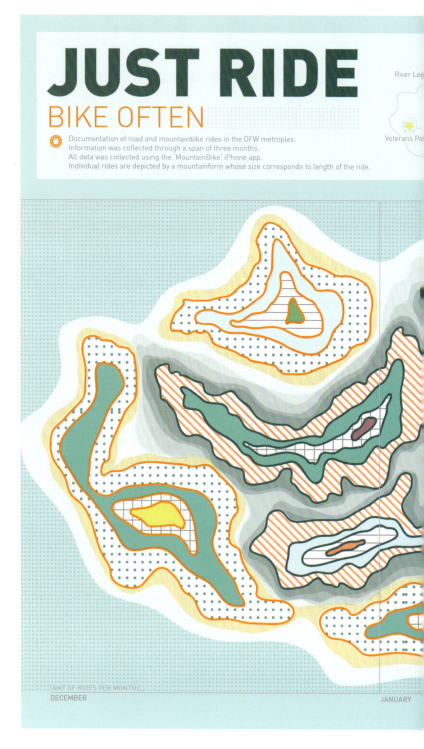

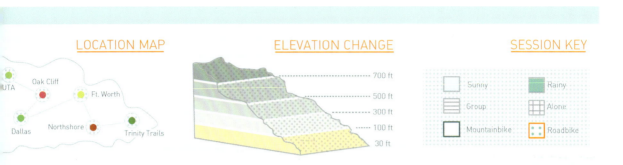

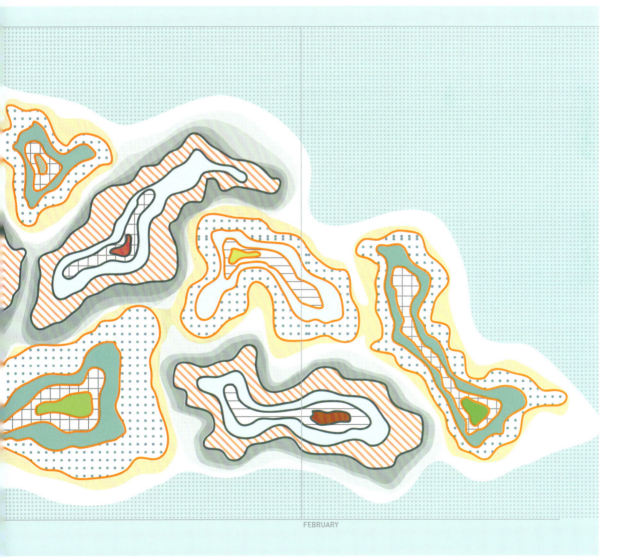

FEBRUARY

2003 年停电大事件

设计师 Ningchao Lai

这个项目讲述了发生在 2003 年的美国史上最严重的停电事件，覆盖美国东北部、中西部以及加拿大的安大略省。图表中央展示了这次停电所影响的地区、发电站、传输线路等，并贴上不同时间段的区域影响情况。而图表两侧分别介绍了正常情况下的电能传输线路、发电传输过程、各供电公司以及停电事件带来的后果和损失。

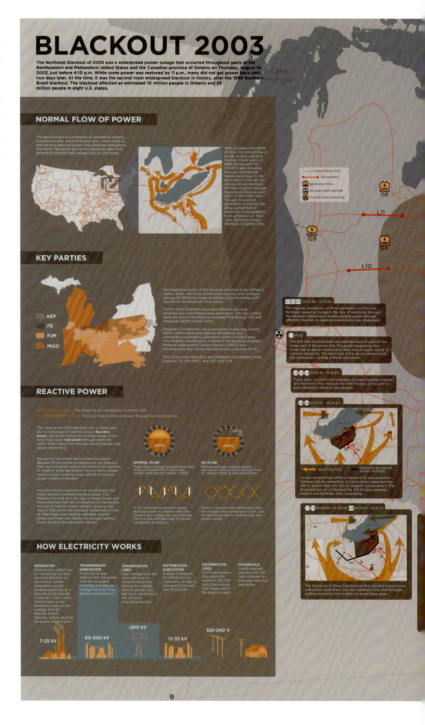

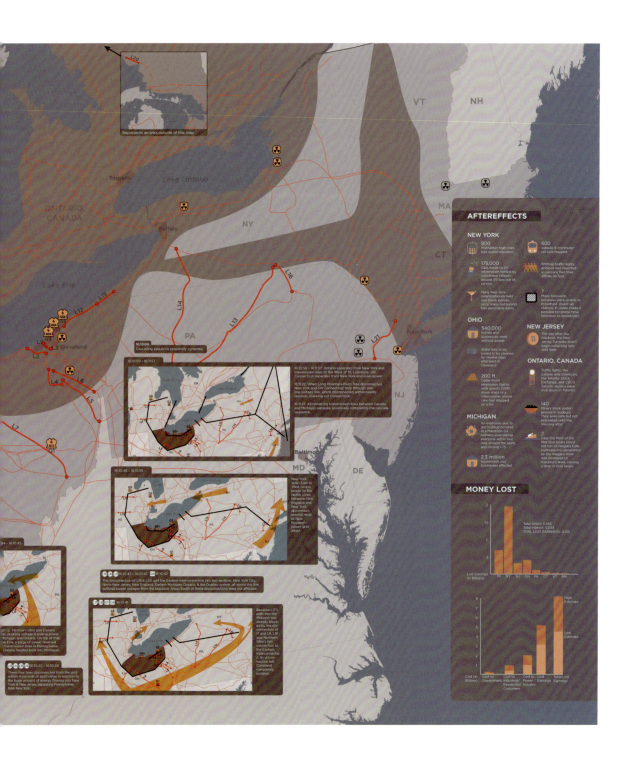

卢森堡首相

设计师 Jan Hilken

这是为信息图表杂志 137.5 设计的信息图表,它罗列出了 1945 年到 2014 年间任职的卢森堡首相。坐标式的图表横向为时间,其下方标示了议院的规模和党派组成,纵向为各首相的任职年数。

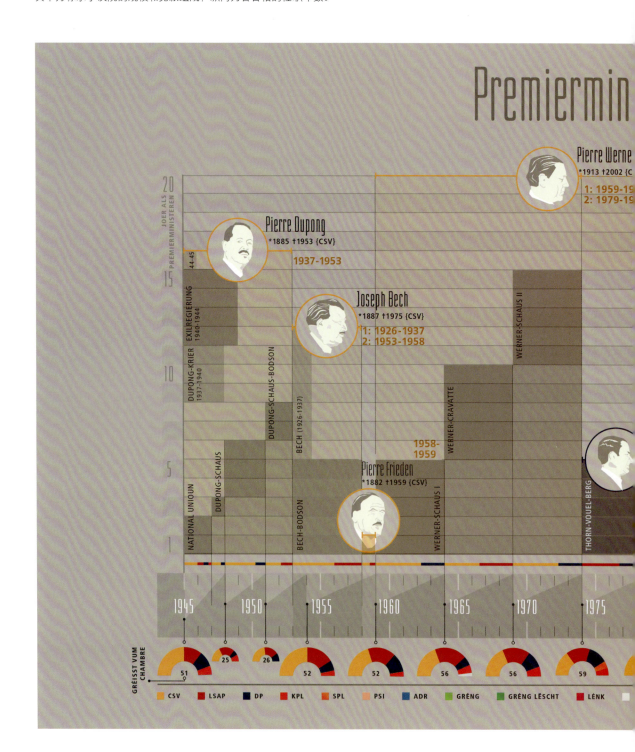

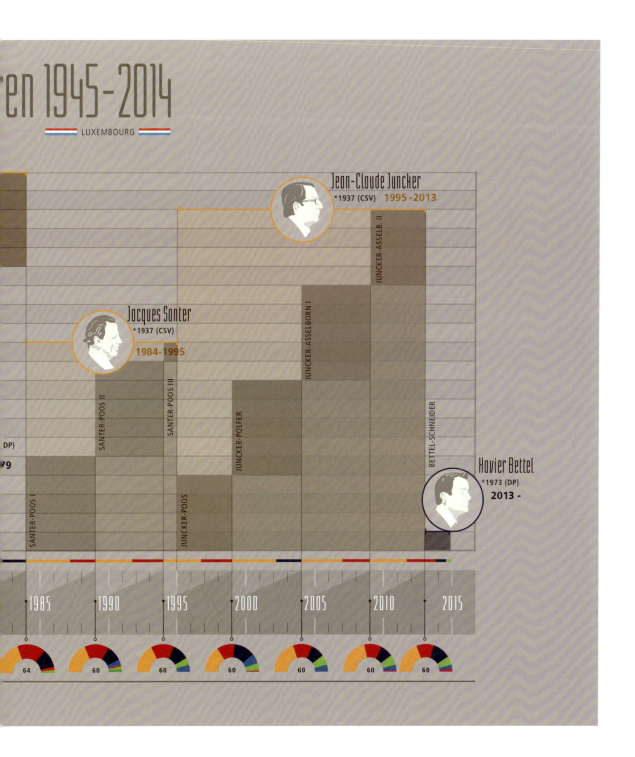

奥巴马的成与败

设计师 Yael Shinkar

这张信息图表是为新闻报纸所设计的，于美国总统奥巴马卸任离职前一天出版。图表通过游乐园的概念来展示奥巴马在位期间的成就和失败，分别用美国国旗颜色的蓝色和红色分成左右两个区域表示。两个区域均有实际的数据作支撑，这些数据和游乐园元素巧妙地结合到一起。

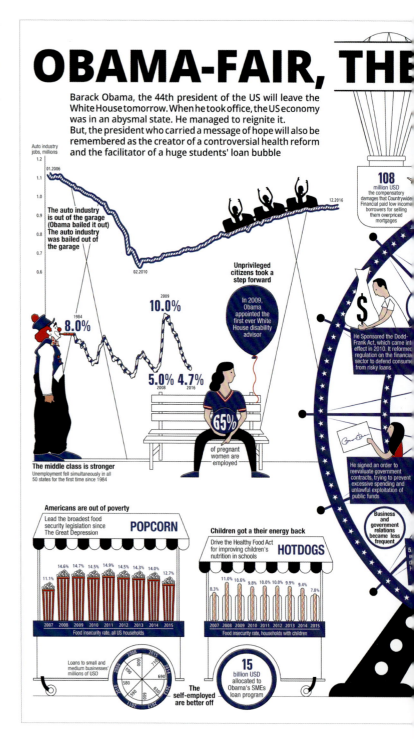

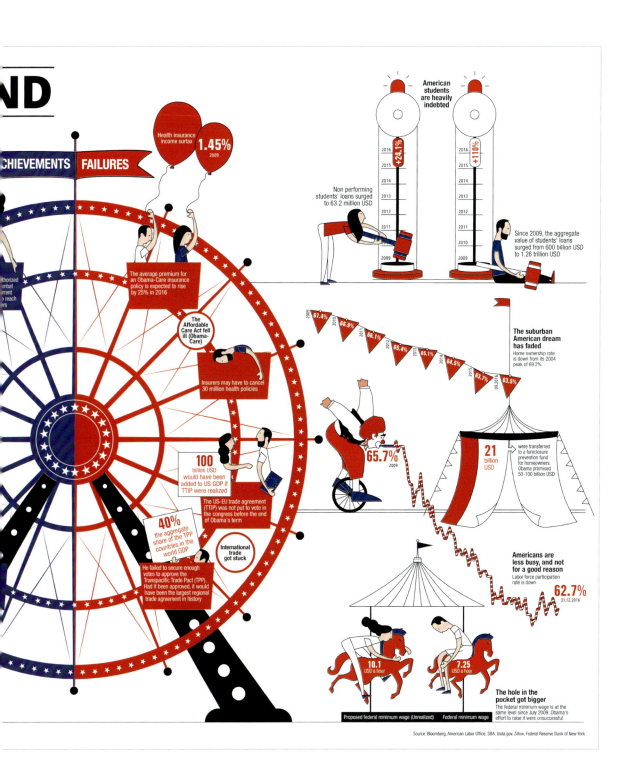

ТОП 10 ЗЕЛЕНЫХ ГОРОДОВ

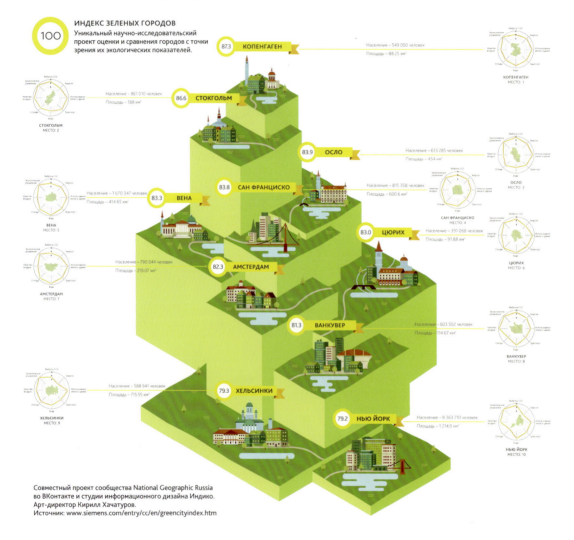

十大环保城市

工作室 Indico Visivo Infographics Studio
艺术总监 Maxim Abrosimov | 设计师 Cyril Hachaturov

这份信息图表展现了世界上环境友好程度最高的十个城市。每个上榜城市都附上了其在各个环境要素上的达标情况：二氧化碳排放量、能源、土地利用、交通运输、水资源、排放垃圾、空气质量以及生态治理。

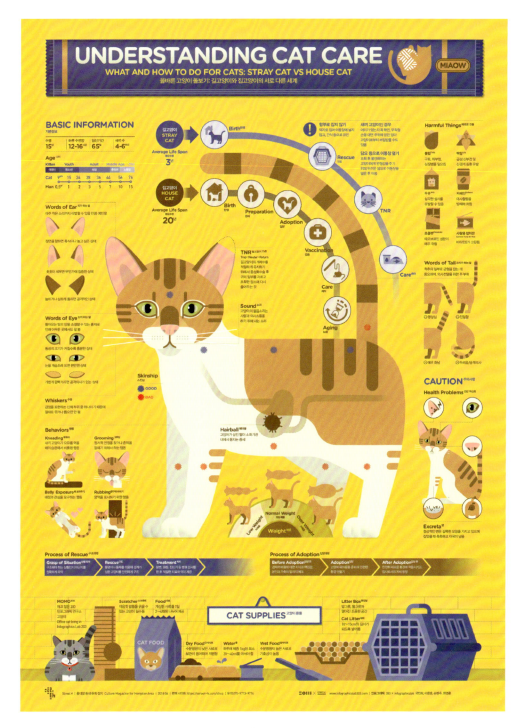

猫的护理知识

工作室 203 X Infographics Lab | 创意总监 MSung Hwan Jang
设计师 Minhui Guk, Junho Lee, Byeongju Son, Younghoon Choe

这张图表对家猫和流浪猫的护理都做了简要的介绍，讲解了猫的各方面基础知识，包括寿命、身体语言、身体接触位置、体重标准和养猫所需的物品等。

阿拉斯加知多少

设计师 Jiani Lu

这张信息图表提供了关于阿拉斯加犬的实用说明。帮助读者跟着生动的图标一步步读懂阿拉斯加雪橇犬，主要从身体特征、动作、叫声描述了雪橇犬的心理活动。

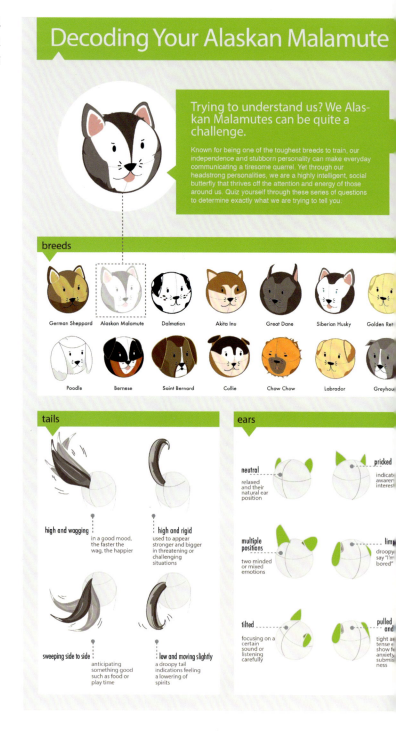

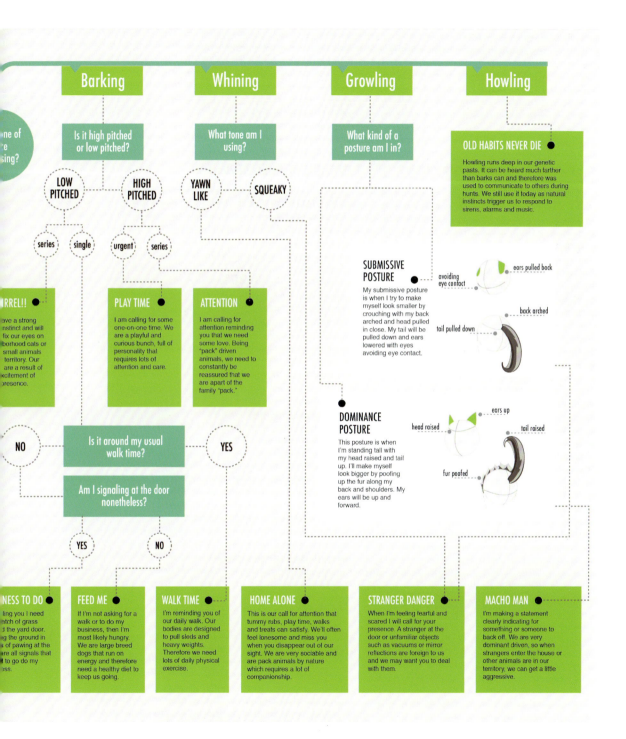

Direct Seguros

工作室 Forma & Co

这是为西班牙机动车保险公司 Direct Seguros 在西班牙和葡萄牙的博客所设计的信息图表。

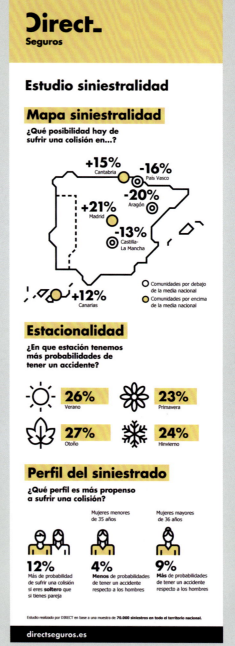

为什么车子不动?

展示了车子出状况的原因,并在图表最后给了电池和轮胎保养的小贴士。

事故地图

这里从上往下展现了导致交通事故的社区条件、季节和开车的群体。

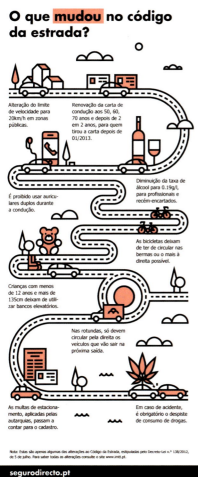

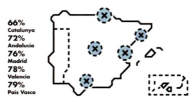

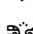

道路规则哪里变了?

以蜿蜒的道路为信息展示流水线,有趣地讲解当地的道路出行新规定。

你会再次审核驾驶证吗?

图表展示了延迟驾驶证审核的人群和地区比率,底部还附上了人们最熟知和最不熟悉的交通规则。

Mark

工作室 Beach | 设计师 Shinji Hamana

这是日本讲谈社旗下杂志书 *Mark* 第七期特集的信息图表。

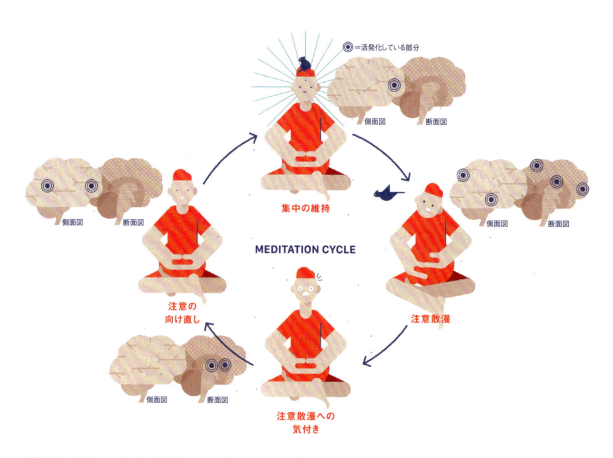

冥想循环 这里展示了人在冥想的时候,从注意力集中到分心等情况下的大脑活跃区域。

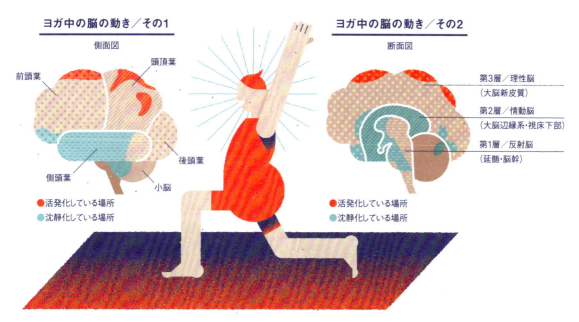

瑜伽期间的大脑活动 画面两侧分别为在做瑜伽期间大脑的侧面图和横截图，红色区域表示活跃，蓝色区域为平静。

中学生的社团学科 比较剑道、运动、文化及其他学科的学生积极性、自主性和准备工作以及综合得分情况。

关于水的 10 个真相

设计师 Aleksandar Savić

这是为塞尔维亚知名街头报纸 Lice Ulice 设计的信息图表，内容是关于水的多方面数据信息：油对水的污染程度、不同产业的用水量、水对生命的重要性、人类可饮用的淡水资源量、生活耗水量等。

5 Vodeni trag ili virtuelna voda predstavlja količinu vode koja se iskoristi u celokupnoj proizvodnji i/ili uzgoju određenog proizvoda.

6 Petominutnim tuširanjem potroši se između 95 i 190 l vode; povlačenje vode u wc potroši između 8 i 27 l; na pranje zuba ode 8 l; 76 l ode na ručno pranje sudova.

7 **6000** dece umre svaki dan od bolesti povezanih sa vodom koje se mogu sprečiti.

8 Otprilike 304 miliona ljudi živi u SAD; populacija Evrope je otprilike 732,7 miliona; 1,1 milijarda ljudi nema adekvatan pristup pitkoj vodi; 2,6 milijardi ljudi nema osnovne vodene sanitarije.

9 Prosečan Amerikanac potroši 575 l vod dnevno, od čega 60% otpada na na potrošnju van kuće (zalivanje travnjaka, pranje automobila). Prosečan Evropljaninpotroši 250 l vode dnevno. 1,1 milijarda ljudi nema adekvatan pristup vodi i potroši manje od 19 l dnevno.

10 Prosečan Amerikanac potroši 30,3, a prosečan Evropljanin 13,2 puta više vode od osobe koja nema odgovarajući pristup vodi.

AMERIKANAC

EVROPLJANIN

OSOBA KOJA NEMA ODGOVARAJUĆI PRISTUP VODI

教育程度最高的国家

工作室 CM ontwerp | 设计师 Cees Mensen (CM ontwerp)

这张信息图表展示出全世界教育程度最高的国家。内容分为两部分，第一部分包括按两个年龄段展示的高等教育人口比例国家排名、不同学位在这些国家的占比，以及子女与父母的教育程度比较。第二部分为不同专业学习领域的男女比例。

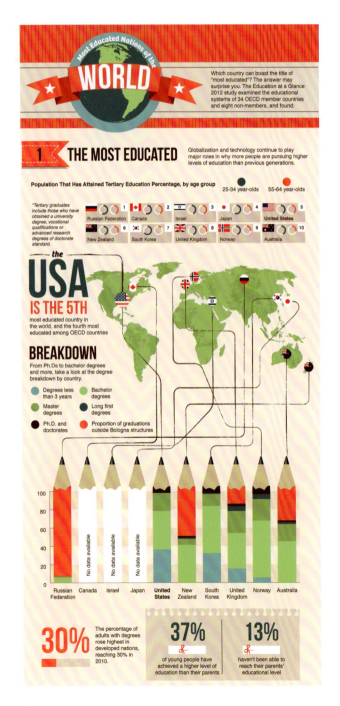

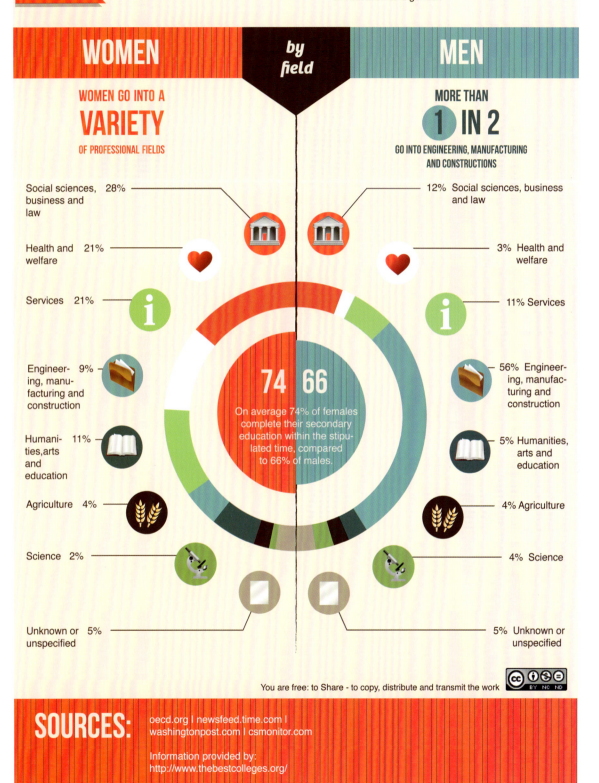

FMU 活动图表

工作室 Foro Mundial de Universitarios | 设计师 Armando García Mendoza

这份信息图表是为 FMU（世界大学生论坛）举办的学术活动宣传而设计的，内容描绘了参与者在活动中将经历的六个环节：学习、发表意见、竞赛、理解、才艺表达、尽兴玩乐。设计运用乐高风格的人物、可爱的字体和整洁的版式让年轻读者更容易理解，抓住他们的注意力。

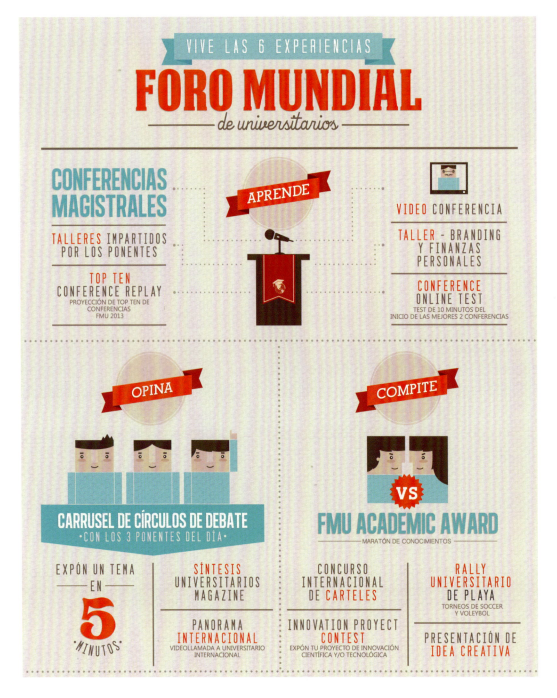

CÍRCULO DE LÍDERES · UNIVERSITARIOS ·

ASESORÍA Y FINANCIAMIENTO
DE PROYECTO INNOVADOR

PROGRAMA
"UNIVERSITARIO EXITOSO"
CAPACITACIÓN E INICIO DE NEGOCIO EXTOSO

EMPRENDE

INNOVATION PROJECT STAND
EXHIBICIÓN DE PROYECTOS

SMART JOBS
BOLSA DE TRABAJO INTERNACIONAL

FMU EXPO
UNIVERSITARIO ONLINE

EXPRESA

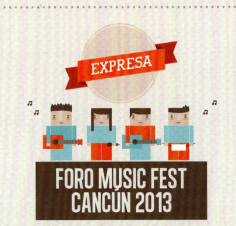

FORO MUSIC FEST CANCÚN 2013

CONCIERTO DE BANDA EN VIVO

EXPO OBRAS ARTÍSTICAS UNIVERSITARIAS
EXPOSICIÓN DE PINTURAS, ESCULTURAS Y OBRAS DE ARTE REALIZADAS POR UNIVERSITARIOS

TORNEOS DE CANTO, MÚSICA Y BAILE

CANCÚN 2013 PLAYLIST
PRESENTA TU CANCIÓN Y/O VIDEO FAVORITO EN FMU RADIO Y TV

BROADCAST YOUR TALENT
ASESORÍA, SET Y ESTUDIO DE GRABACIÓN PARA DIFUNDIR LOS MEJORES TALENTOS

TU PASIÓN EN 60 SEGUNDOS
EXPÓN TU PASIÓN E INTERESES Y GANA UN IPAD

DISFRUTA

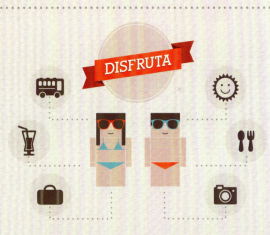

FIESTA DE BIENVENIDA

POOL PARTY
FIESTA Y CONCURSOS EN LA PISCINA

FUN & RUN
CAMINATA Y CARAVANA DE CORREDORES DE 3KM Y 5KM EN LA PLAYA

FIESTA DE DESPEDIDA

YOGA EN LA PLAYA
SESIÓN GRUPAL DE YOGA A ORILLA DEL MAR

BROADCAST YOUR FUN-FACE & TWEETER
AUTOPUBLICACIÓN

TOUR XCARET
ACCESO PLUS Y SHOW NOCTURNO

水循环

设计师 Mariela Bontempi

这张信息图表完整呈现出水的循环过程,但内容的丰富性表明了其目的不仅仅在于呈现这个循环过程,还涉及从森林到城市直到海洋等一连串环境保护问题。其他与水资源相关的详细信息放置在图表的一边。

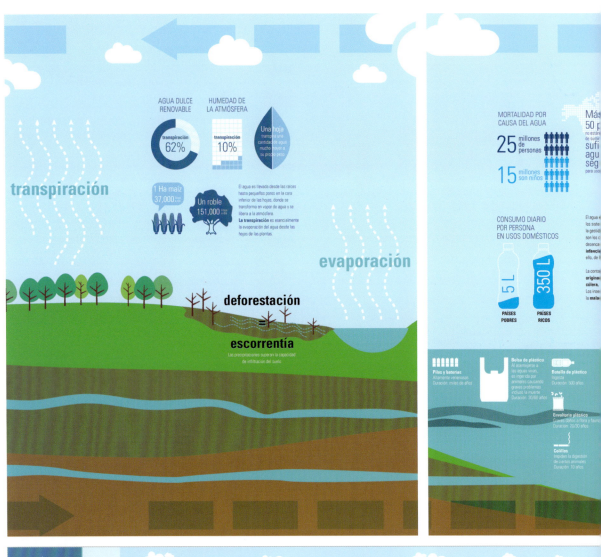

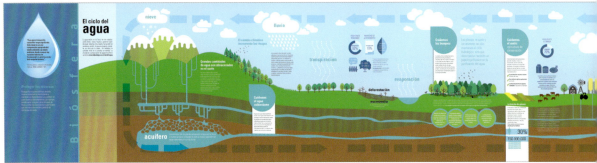

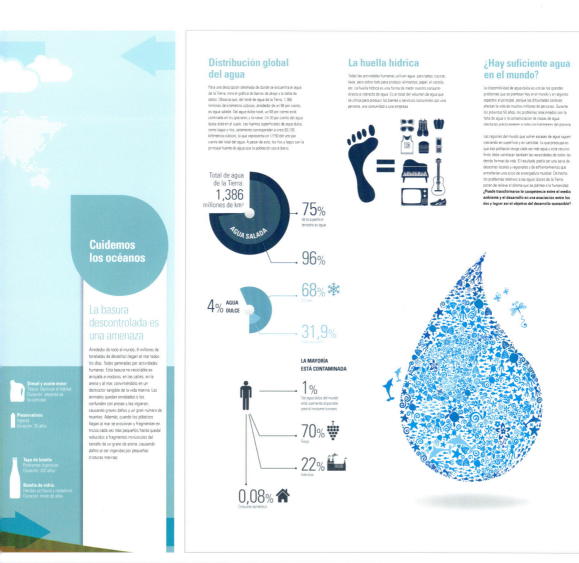

Cuidemos los océanos

La basura descontrolada es una amenaza

Alrededor de todo el mundo, 8 millones de toneladas de desechos llegan al mar todos los días. Todas generadas por actividades humanas. Esta basura no-reciclable es arrojada a inodoros, en las calles, en la arena y al mar, convirtiéndolo en un destructor tangible de la vida marina. Los animales quedan enredados o los confunden con presas y los ingieren, causando graves daños y un gran número de muertes. Además, cuando los plásticos llegan al mar se erosionan y fragmentan en trozos cada vez más pequeños hasta quedar reducidos a fragmentos minúsculos del tamaño de un grano de arena, causando daños al ser ingeridas por pequeñas criaturas marinas.

Diesel y aceite motor
Tóxico. Destruye el hábitat
Duración: depende de la cantidad.

Preservativos
Ingesta
Duración: 30 años

Tapa de botella
Problemas digestivos
Duración: 300 años

Botella de vidrio
Heridas en fauna y nadadores
Duración: miles de años

Distribución global del agua

Para una descripción detallada de donde se encuentra el agua de la Tierra, mira el gráfico de barras de abajo y la tabla de datos. Observa que, del total de agua de la Tierra, 1,386 millones de kilómetros cúbicos, alrededor de un 96 por ciento, es agua salada. Del agua dulce total, un 68 por ciento está confinada en los glaciares y la nieve. Un 30 por ciento del agua dulce está en el suelo. Las fuentes superficiales de agua dulce, como lagos y ríos, solamente corresponden a unos 93,100 kilómetros cúbicos, lo que representa un 1/150 del uno por ciento del total del agua. A pesar de esto, los ríos y lagos son la principal fuente de agua que la población usa a diario.

Total de agua de la Tierra: **1,386 millones de km³**

- 75% de la superficie terrestre es agua
- 96% AGUA SALADA
- 4% AGUA DULCE
- 68% (hielo)
- 31,9%

LA MAYORÍA ESTÁ CONTAMINADA

- 1% Del agua dulce del mundo está realmente disponible para el consumo humano
- 70% Riego
- 22% Industria
- 0,08% Consumo doméstico

La huella hídrica

Todas las actividades humanas utilizan agua: para beber, cocinar, lavar, pero sobre todo para producir alimentos, papel, el vestido, etc. La huella hídrica es una forma de medir nuestro consumo directo e indirecto de agua. Es el total del volumen de agua que se utiliza para producir los bienes y servicios consumidos por una persona, una comunidad o una empresa.

¿Hay suficiente agua en el mundo?

La disponibilidad de agua dulce es uno de los grandes problemas que se plantean hoy en el mundo y en algunos aspectos el principal, porque las dificultades conexas afectan la vida de muchos millones de personas. Durante los próximos 50 años, los problemas relacionados con la falta de agua o la contaminación de masas de agua afectarán prácticamente a todos los habitantes del planeta.

Las regiones del mundo que sufren escasez de agua siguen creciendo en superficie y en cantidad. Lo que preocupa es que esa población exige cada vez más agua y este recurso finito debe satisfacer también las necesidades de todas las demás formas de vida. El resultado podría ser una serie de desastres locales y regionales y de enfrentamientos que entrañarían una crisis de envergadura mundial. De hecho, los problemas relativos a las aguas dulces de la Tierra ponen de relieve el dilema que se plantea a la humanidad. ¿Puede transformarse la competencia entre el medio ambiente y el desarrollo en una asociación entre los dos y lograr así el objetivo del desarrollo sostenible?

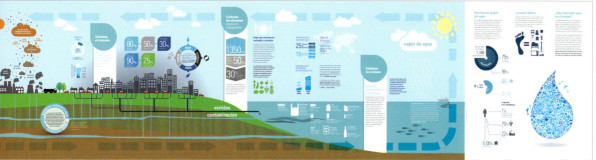

181

职场愿望清单

设计师 Raj Kamal

根据来自印度、中国、美国和英国的调查数据，这张信息图表展示出企业员工对工作环境、工作时长和通勤方式的意见。

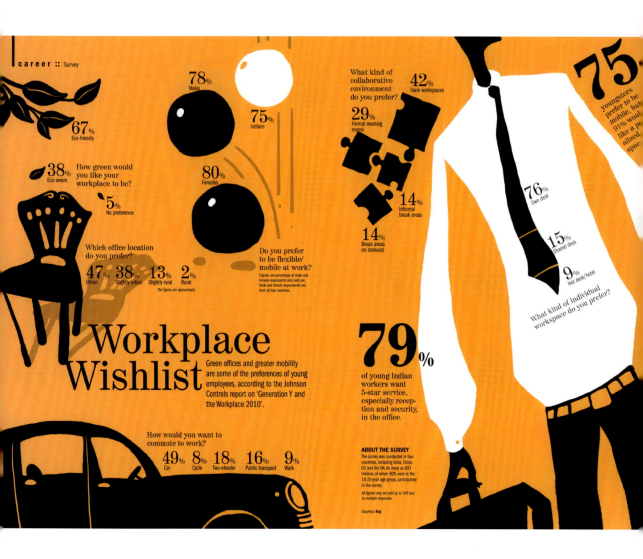

印度医疗保险

设计师 Raj Kamal

尽管印度的医疗保险投保人数量有一定的增长,人们的意识和医疗保险覆盖率仍旧非常低。这张信息图表以充满生命力的大树,呈现关于印度民众对医疗保险的意识以及医疗保险普及率的调查。

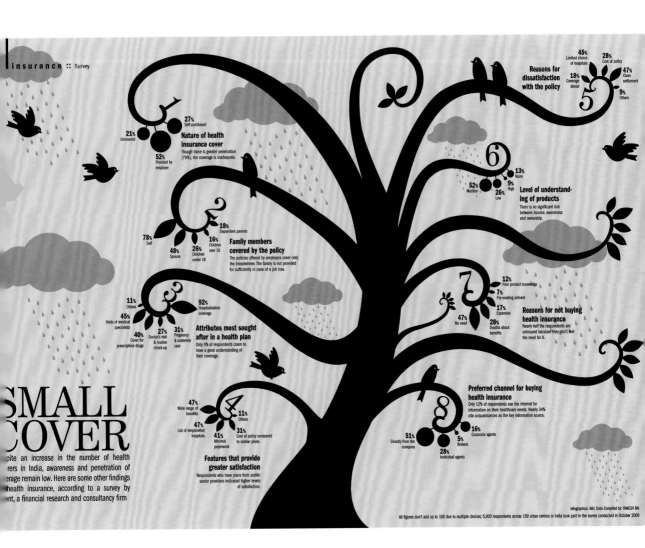

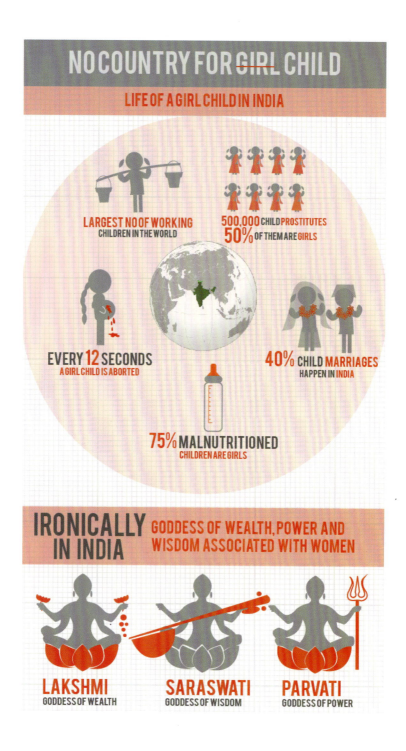

印度女童

设计师 Archana Chittoor

这张信息图表的关注对象是印度女童,描述了女童从出生就面对的挑战、下滑的男女比例,以及具有讽刺意味的一面:女性形象在宗教中受人敬仰并代表财富和权力。设计师希望媒体、政府和宗教机构能够认真探讨这个严重问题,改变这一社会现状。

DID YOU KNOW?

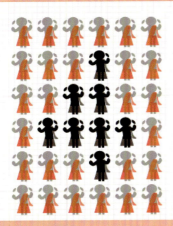

with **4** MILLION ADOLESCENT MOTHERS OUT OF WORK INDIA LOSES **383 BILLION** ANNUALLY

DECLINING NUMBER OF GIRLS OVER DECADES

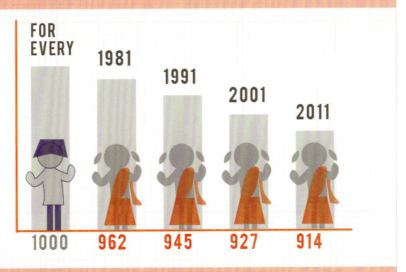

FOR EVERY 1000 — 1981: 962 — 1991: 945 — 2001: 927 — 2011: 914

HOW TO FIX IT!

MEDIA ADVOCACY

SENSITIVE GOVERNMENTS

RELIGIOUS INSTITUTIONS

SOURCES
http://america.cry.org/site/know_us/cry_america_and_child_rights/statistics_underprivileged_chi.html
http://www.uri.edu/artsci/wms/hughes/india.htm
http://www.protectgirls.org/uploads/Society_for_the_Protection_of_the_Girl_Child_Situation_Overview.pdf
http://www.unicef.org/india/media_1086.htm

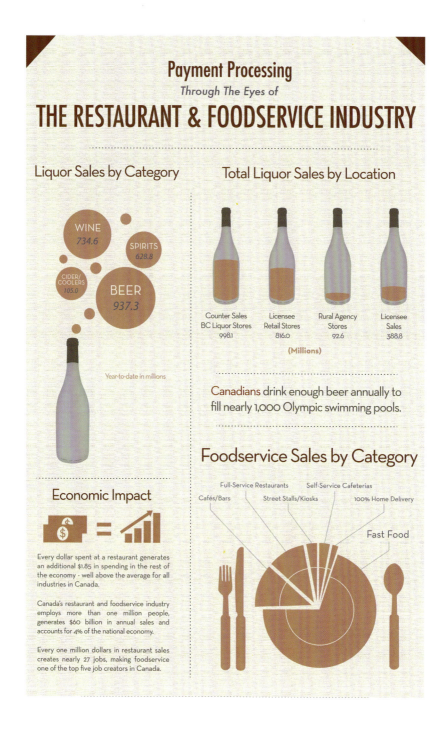

餐饮行业的付款处理

设计师 Rachid Coutney

这张信息图表模仿菜单的设计风格并使用餐厅相关的图标，展示出餐饮行业的付款处理的详尽数据信息。信息包括酒类销售、饮食服务业不同范畴的销售情况以及饮食服务的支付方式等。

Commercial Foodservice

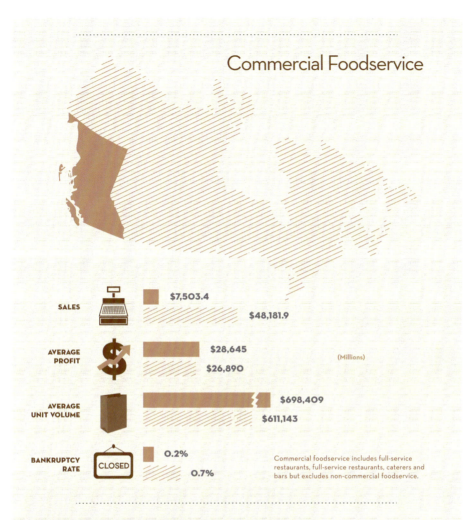

SALES	$7,503.4	$48,181.9
AVERAGE PROFIT	$28,645	$26,890 (Millions)
AVERAGE UNIT VOLUME	$698,409	$611,143
BANKRUPTCY RATE	0.2%	0.7%

Commercial foodservice includes full-service restaurants, full-service restaurants, caterers and bars but excludes non-commercial foodservice.

Foodservice Payment Solutions

Pay-at-the-Counter — Consumers have a right to expect payments at the counter to be fast and efficient, and to speed them through the payment process. Line-ups and long wait times can be frustrating and discourage consumers from returning.

Pay-at-the-Table — Today consumers are no longer as willing to hand over their cards and have it taken out of sight due to the increasing concerns over card fraud and identity theft. Payment at the table adds convenience and peace of mind for the consumer.

Pay-at-the-Door — Home delivery for food service is increasing. Consumers demand the flexibility of being able to order from their favorite restaurant and have it delivered to their door. At the same time, consumers want the option to pay the same way they would if they were receiving table service.

Pay-ANYWHERE — Whether at trade-shows, parking lots, or anywhere else traditional payment terminals are not readily available, consumers desire the same options for payment processing. Virtual credit card terminals using mobile devices, allow the consumer to have more payment options regardless of their location, without sacrificing their security.

SOURCE: Euromonitor International from statistics, trade associations, trade press, company research, trade interviews, trade sources, Statistics Canada, CRFA's Long Term Forecast and ReCount/NDP Group

www.payfirma.com

冬天探险指南

设计师 Romualdo Faura

这是为杂志 ALUD 设计的冬日探险指南。信息图表涵盖的话题包括滑雪胜地、冰川、下雪情况，以及可能会遇到的意外等。图表的信息量丰富，用了几何元素和旧照片给设计增添独特风味。

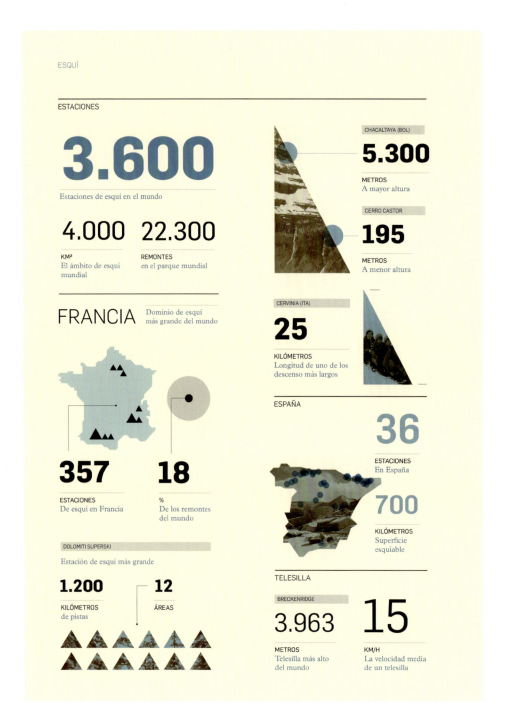

NATURALEZA

NIEVE

1.000.000.000.000.000.000.000.000

COPOS
Caídos durante el invierno

1,7
M/S
Velocidad de un copo de nieve

275
MOLÉCULAS DE AGUA
Necesarias para formar un copo de nieve

MONTANA (USA)
Copo de nieve más grande registrado

20
CENTÍMETROS
Espesor

38
CENTÍMETROS
Ancho

1.887
AÑO

La densidad de la nieve

20
KG/M³
Nieve fresca muy fría

80-100
KG/M³
Nieve fresca normal

250-350
KG/M³
Nieve en granos finos

500
KG/M³
Nieve vieja

25
CENTÍMETROS
De nieve fresca

DE 0,25 HASTA
10
CENTÍMETROS
De agua

IRIAN JAYA (INDONESIA)
15.000
LITROS/M²
Récord de nieve precipitada en el mundo

150
METROS
Nieve anual

Lugares del mundo que más precipitación de nieve reciben

▲ EL RUBENZORI (UGANDA-CONGO)
▲ LAS CORDILLERAS DE COLOMBIA
▲ NORTE DE MYANMAR (ASIA)
▲ CIMAS DE LAS ISLAS INDONESIAS.

NEVISCA

NEVASCA

VENTISCA

AGUANIEVE

GRANULOS

DEPORTE

PRACTICANTES

44 % Mujeres

56 % Hombres

11 % — 7-11 AÑOS

40 % — 25-40 AÑOS

CALORÍAS

Barritas energéticas

50 GRAMOS

135/245 CALORÍAS

Gasto energético

SNOW

340 KCAL/HORA Mujeres

450 KCAL/HORA Hombres

ESQUÍ

400 KCAL/HORA Mujeres

500 KCAL/HORA Hombres

ACCIDENTES

21 AÑOS
Media de edad

oído
Lugar dónde está el único hueso que no se ha roto todavía esquiando

Principales lesiones

ESQUÍ

52 % Hombres

48 % Mujeres

7,8 % Pulgar de la mano

14,7 % Lesión de rodilla

SNOW

75 % Hombres

25 % Mujeres

12,3 % Rotura de muñeca

2,9 % Luxación en hombro

2,4 % Fractura de clavícula

18,6 % Fracturas en general

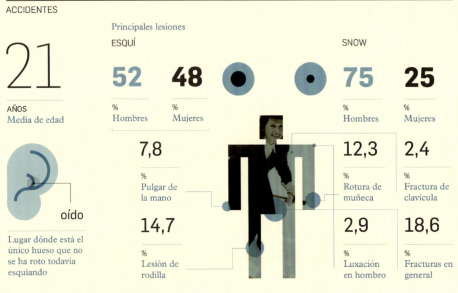

DUBAI

400
METROS
Longitud de la mayor estación de esquí cubierta

5
PISTAS

22.500
METROS²
De área esquiable = 3 Estadios de Fútbol

MÉXICO DF

La pista de hielo más grande

60
METROS
Longitud

40
METROS
Anchura

GAME GREEK CHALET, VAIL (COLORADO)

Estación de Esquí más cara y exclusiva del mundo

100 $

Precio forfait por jornada el mismo día

LEITARIEGOS (LEÓN)

19
EUROS
Precio forfait por día más barato en España

BAQUEIRA BERET

47
EUROS
Precio forfait por día más caro en España

CONSUMO

Cañones de nieve

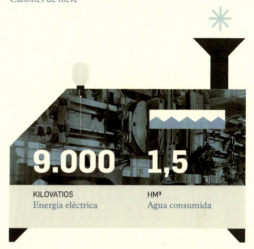

9.000
KILOVATIOS
Energía eléctrica

1,5
HM³
Agua consumida

300.000
EUROS
Factura eléctrica anual

COMIDA

○ CAFÉ ▪▪ CHOCOLATE ▽ SOPA

Productos más consumidos en las estaciones de esquí

1 = **25** = **176**
TAZA CUCHARAS GOTAS
De sopa

CULTURA

ROPA

 = Pista de aterrizaje más larga del mundo / Upington (Sudáfrica)

SALTO (URUGUAY)

4.988
METROS
Bufanda más larga del mundo

SAND POINT (USA)

200-250
GRAMOS
De lana para hacer una bufanda

4-12
BUFANDAS
Que se sacan al año de una oveja

212
METROS
El gorro de lana más largo del mundo

CUIN
Unidad que se utiliza para medir la capacidad de hinchado del plumón

400-850
CUIN
Poder de relleno de una chaqueta

EN TORNO A
3.500
PLUMAS
Que tiene una oca

NUEVA ZELANDA

Jersey de lana más grande

2,13
METROS
De alto

4,87
METROS
De muñeca a muñeca

5,5
KILOS
De peso

1,52
METROS
De ancho

PROTECCIÓN

4
FILTRO
Recomendable para gafas de sol

COLOR
Marrón

15
NIVEL DE PROTECCIÓN
Mínimo para la nieve

CURIOSIDADES

HARBIN (CHINA)

La escultura de nieve más grande del mundo

200
METROS
Largo

35
METROS
Alto

TAEBAEK CITY (COREA DEL SUR)

5.387
PARTICIPANTES
En la mayor guerra de bolas de nieve

57.200.000
RESULTADOS
De la palabra Nieve en Google

MAINE

37,21
METROS
Altura del mayor muñeco de nieve

Día Mundial de la Nieve

GRAN BRETAÑA

0,01
MILÍMETROS
Altura del muñeco de nieve más pequeño

0,001
MILÍMETROS
Tamaño de la nariz

BISMARCK (USA)

8.962
PERSONAS
Haciendo ángeles de nieve simultáneamente

ESQUIMALES

30
TONALIDADES
De blanco que reconocen los esquimales

70.000
ESQUIMALES
Que se estiman en el mundo

▲ CANADÁ
▲ GROENLANDIA
▲ ALASKA
▲ SIBERIA

KUHTAI (AUSTRIA)

12,1
METROS
Diámetro del iglú más grande

8,1
METROS
Altura del interior

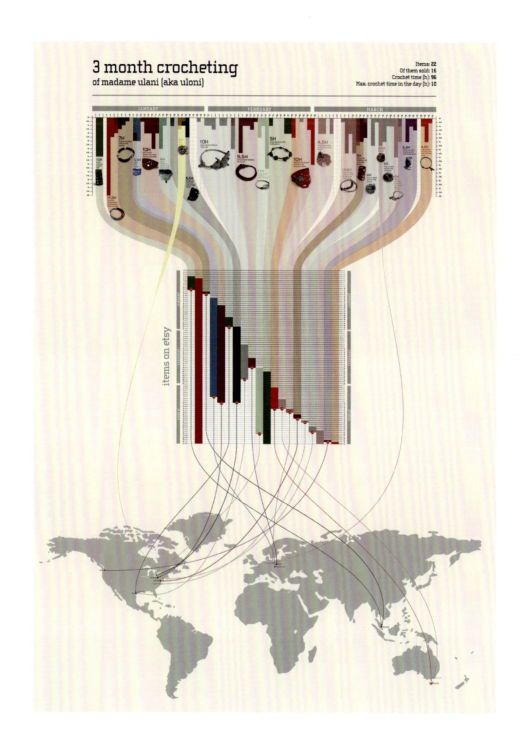

三个月编织记录

设计师 Lana Bragina

设计师通过信息图表来记录自己每天用多少时间编织、制作每件编织品的所需时间、每件产品在线上销售多久以及哪一天销售出去,最后还有产品被订购后所寄往的城市。由于时间线上对应的货品非常多,设计师用了条形图来让对比更清晰。

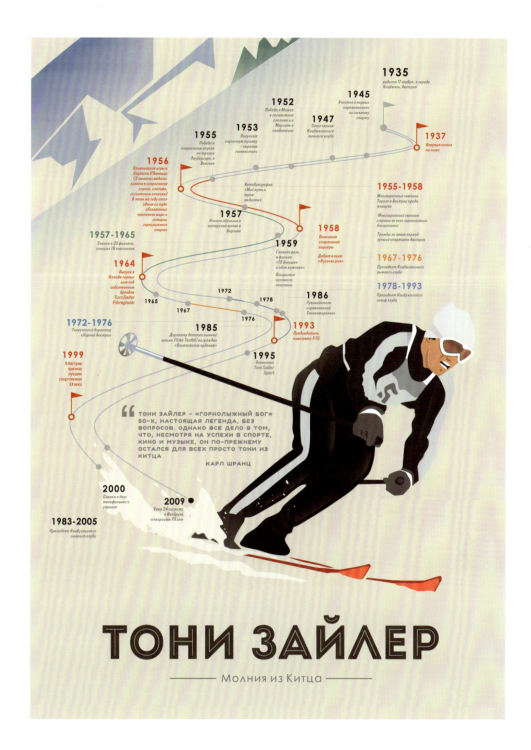

Toni Sailer

工作室 Indico Visivo Infographics Studio | 艺术总监 Maxim Abrosimov

这张信息图表展现了 1956 年冬季奥运会高山滑雪三块金牌得主 Toni Sailer 的一生，把他人生中的主要事件串联起来，视觉化为一条滑雪道。

使用手册

设计师 Francesco Muzzi

"使用手册"(Istruzioni Per L'uso)是杂志 *IL* 的一个专栏,内容是探讨复杂的哲学或存在主义问题,但它们的探讨通常是采用指导手册的形式展开。

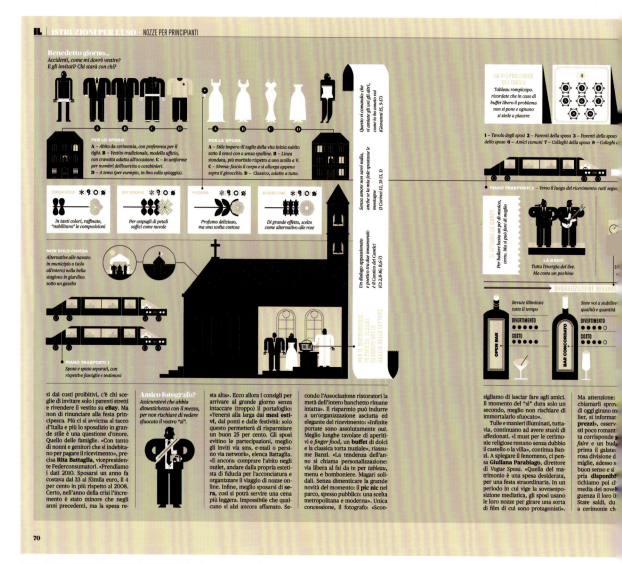

婚礼新手 这组图表探讨的是婚礼筹办的大小事,包括新郎新娘服饰选择、婚礼地点、牧师祝词、酒席座位安排、舞会音乐、饮料和食品,以及筹办所需的各项费用。

ISTRUZIONI PER L'USO — NOZZE PER PRINCIPIANTI

MATRIMONIO ALL'ITALIANA
Le location dei vip

CASTELLO ODESCALCHI
Nel maniero sul lago di Bracciano (provincia di Roma), blindatissimo per l'occasione, gli attori Tom Cruise e Katie Holmes si sono uniti in matrimonio secondo il rito di Scientology nel novembre 2006.

VILLA DURAZZO
Il giocatore inglese Wayne Rooney e Coleen McLoughlin si sono sposati nella dimora secentesca di Santa Margherita Ligure nel giugno 2008. Lì, prima di loro, nel 2007, era stata la volta di Rod Stewart e Penny Lancaster.

PALAZZO GRASSI
Dopo la cerimonia civile a Parigi nel giorno di San Valentino, Salma Hayek e François-Henri Pinault festeggiano il matrimonio con gli amici a Palazzo Grassi, Venezia, nell'aprile del 2009. Per tutti maschere carnevalesche.

VILLA D'ESTE
Nel luglio 2010 l'attrice Emily Blunt ha impalmato il collega John Krasinski a Cernobbio, sul lago di Como. Nella settimana precedente alle nozze la coppia era stata ospite di George Clooney, nella sua villa di Laglio.

CASTEL MONASTERO
A venticinque chilometri da Siena, nel borgo medievale trasformato in resort di Castel Monastero, Wesley Sneijder e la modella olandese Yolanthe Cabau hanno festeggiato le nozze dopo la cerimonia nella chiesa di Castelnuovo Berardenga (luglio 2010).

SCETTICI SULLE BOMBONIERE?
I consigli di IL

CONFETTI A VOLONTÀ — Durante il banchetto, non lesinate sulla quantità di confetti (rigorosamente con la mandorla). Se qualche ospite vuole portarne un po' anche a casa mettete a disposizione mini sacchetti bianchi di carta. Soluzione casalinga, ma l'effetto è garantito.

BUON BERE — Si tratta di un'opzione non esattamente economica, soprattutto se volete fare le cose per bene. Una bottiglia di vino, magari della vostra regione, è sempre ben accetta. Gli ospiti, una volta a casa, potranno brindare a voi.

NEL PALLONE — Adatto per matrimoni primaverili ed estivi, un pallone risveglierà l'*homo ludens* degli invitati. Anche un Super Tele va bene, certo sarà un problema trasportarne cento. Un'alternativa pieghevole può essere un aquilone.

FIORI E PIANTE — Un dono destinato a crescere. Ma attenzione alla stagione. I bulbi di tulipani e giacinti si piantano in autunno; quelli di dalie e gladioli in primavera. Le semine varie sono a Pasqua. Date un occhio ai giardini tascabili di Eugea (*eugeastore.com*).

GIOCHI PORTATILI — Oltre alle varie carte da gioco (anche qui potete sbizzarrirvi con la vostra origine geografica) rispolverate piccoli classici come domino, shanghai e tangram, o avviatevi all'esplorazione di giochi africani, come quelli del gruppo dei mancala.

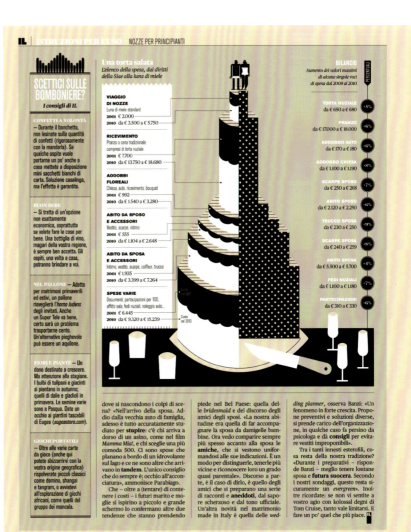

Una torta salata
L'elenco della spesa, dai diritti della Siae alla luna di miele

VIAGGIO DI NOZZE
Luna di miele standard
2001 € 2.000
2010 da € 3.500 a € 5.750

RICEVIMENTO
Pranzo o cena tradizionale compresi € torta nuziale
2001 € 7.700
2010 da € 13.750 a € 18.680

ADDOBBI FLOREALI
Chiesa, auto, ricevimento, bouquet
2001 € 992
2010 da € 1.540 a € 3.280

ABITO DA SPOSO E ACCESSORI
Vestito, scarpe, intimo
2001 € 555
2010 da € 1.104 a € 2.648

ABITO DA SPOSA E ACCESSORI
Intimo, vestito, scarpe, coiffeur, trucco
2001 € 1.935
2010 da € 3.399 a € 7.264

SPESE VARIE
Documenti, partecipazioni per 100, affitto sala, fedi nuziali, noleggio auto, ecc.
2001 € 6.445
2010 da € 9.320 a € 15.239

BILANCIO
Aumento dei valori massimi di alcune singole voci di spesa dal 2009 al 2010

- **TORTA NUZIALE** da € 650 a € 680 +5%
- **PRANZO** da € 17.000 a € 18.000 +6%
- **ADDOBBO AUTO** da € 170 a € 180 +6%
- **ADDOBBO CHIESA** da € 1.100 a € 1.190 +8%
- **SCARPE SPOSO** da € 250 a € 268 +7%
- **ABITO SPOSO** da € 2.120 a € 2.250 +6%
- **TRUCCO SPOSA** da € 230 a € 250 +9%
- **SCARPE SPOSA** da € 240 a € 259 +8%
- **ABITO SPOSA** da € 5.500 a € 5.750 +4%
- **FEDI NUZIALI** da € 1.100 a € 1.180 +7%
- **PARTECIPAZIONI** da € 310 a € 330 +6%

dove si nascondono i colpi di scena? «Nell'arrivo della sposa. Addio dalla vecchia auto di famiglia, adesso è tutto accuratamente studiato per **stupire**: c'è chi arriva a dorso di un asino, come nel film *Mamma Mia!*, e chi sceglie una più comoda 500. Ci sono spose che planano a bordo di un idrovolante sul lago e ce ne sono altre che arrivano in tandem. L'unico consiglio che do sempre è: occhio all'acconciatura», ammonisce Parabiago.
Che – oltre a (tentare) di contenere i costi – i futuri marito e moglie si ispirino a piccolo e grande schermo lo confermano altre due tendenze che stanno prendendo piede nel Bel Paese: quella delle *bridesmaid* e del discorso degli amici degli sposi. «La nostra abitudine era quella di far accompagnare la sposa da damigelle bambine. Ora vedo comparire sempre più spesso accanto alla sposa le **amiche**, che si vestono uniformandosi alle sue indicazioni. È un modo per distinguerle, tenerle più vicine e riconoscere loro un grado quasi parentale». Discorso a parte, è il caso di dirlo, è quello degli amici che si preparano una serie di racconti e **aneddoti**, dal sapore scherzoso e dal tono ufficiale. Un'altra novità nel matrimonio made in Italy è quella delle *wedding planner*, osserva Banzi: «Un fenomeno in forte crescita. Propone preventivi e soluzioni diverse, si prende carico dell'organizzazione, in qualche caso fa persino da psicologa e dà **consigli** per evitare vestiti improponibili».
Tra i tanti innesti esterofili, cosa resta della nostra tradizione? «Durante i preparativi – risponde Banzi – meglio tenere lontane sposa e **futura suocera**. Secondo i nostri sondaggi, questo resta sicuramente un *evergreen*». Inoltre ricordate: se non vi sentite a vostro agio con kolossal degni di Tom Cruise, tanto vale limitarsi. E fare un po' quel che più piace.

ISTRUZIONI PER L'USO – SPAZIO PER PRINCIPIANTI

Dopo lo Space Shuttle
Ecco i mezzi diretti nello spazio e le offerte turistiche per andarci

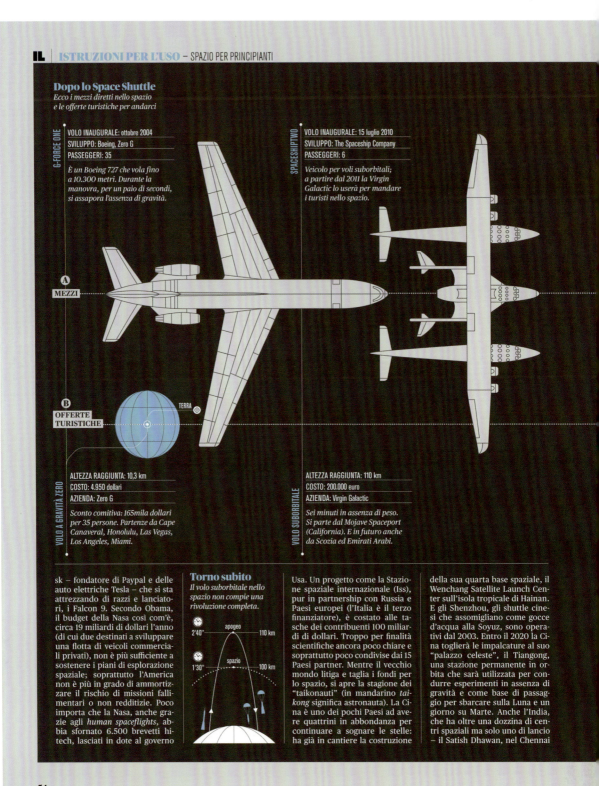

G-FORCE ONE
VOLO INAUGURALE: ottobre 2004
SVILUPPO: Boeing, Zero G
PASSEGGERI: 35

È un Boeing 727 che vola fino a 10.300 metri. Durante la manovra, per un paio di secondi, si assapora l'assenza di gravità.

SPACESHIPTWO
VOLO INAUGURALE: 15 luglio 2010
SVILUPPO: The Spaceship Company
PASSEGGERI: 6

Veicolo per voli suborbitali; a partire dal 2011 la Virgin Galactic lo userà per mandare i turisti nello spazio.

Ⓐ MEZZI
Ⓑ OFFERTE TURISTICHE
TERRA

VOLO A GRAVITÀ ZERO
ALTEZZA RAGGIUNTA: 10,3 km
COSTO: 4.950 dollari
AZIENDA: Zero G

Sconto comitiva: 165mila dollari per 35 persone. Partenze da Cape Canaveral, Honolulu, Las Vegas, Los Angeles, Miami.

VOLO SUBORBITALE
ALTEZZA RAGGIUNTA: 110 km
COSTO: 200.000 euro
AZIENDA: Virgin Galactic

Sei minuti in assenza di peso. Si parte dal Mojave Spaceport (California). E in futuro anche da Scozia ed Emirati Arabi.

sk – fondatore di Paypal e delle auto elettriche Tesla – che si sta attrezzando di razzi e lanciatori, i Falcon 9. Secondo Obama, il budget della Nasa così com'è, circa 19 miliardi di dollari l'anno (di cui due destinati a sviluppare una flotta di veicoli commerciali privati), non è più sufficiente a sostenere i piani di esplorazione spaziale; soprattutto l'America non è più in grado di ammortizzare il rischio di missioni fallimentari o non redditizie. Poco importa che la Nasa, anche grazie agli *human spaceflights*, abbia sfornato 6.500 brevetti hi-tech, lasciati in dote al governo

Torno subito
Il volo suborbitale nello spazio non compie una rivoluzione completa.

2'40" apogeo 110 km
1'30" spazio 100 km

Usa. Un progetto come la Stazione spaziale internazionale (Iss), pur in partnership con Russia e Paesi europei (l'Italia è il terzo finanziatore), è costato alle tasche dei contribuenti 100 miliardi di dollari. Troppo per finalità scientifiche ancora poco chiare e soprattutto poco condivise dai 15 Paesi partner. Mentre il vecchio mondo litiga e taglia i fondi per lo spazio, si apre la stagione dei "taikonauti" (in mandarino *taikong* significa astronauta). La Cina è uno dei pochi Paesi ad avere quattrini in abbondanza per continuare a sognare le stelle: ha già in cantiere la costruzione della sua quarta base spaziale, il Wenchang Satellite Launch Center sull'isola tropicale di Hainan. E gli Shenzhou, gli shuttle cinesi che assomigliano come gocce d'acqua alla Soyuz, sono operativi dal 2003. Entro il 2020 la Cina toglierà le impalcature al suo "palazzo celeste", il Tiangong, una stazione permanente in orbita che sarà utilizzata per condurre esperimenti in assenza di gravità e come base di passaggio per sbarcare sulla Luna e un giorno su Marte. Anche l'India, che ha oltre una dozzina di centri spaziali ma solo uno di lancio – il Satish Dhawan, nel Chennai

CONTANDO GLI ASTRONAUTI
I numeri dello spazio

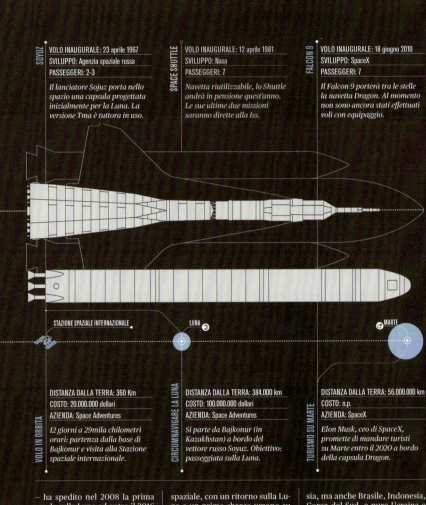

SOYUZ
VOLO INAUGURALE: 23 aprile 1967
SVILUPPO: Agenzia spaziale russa
PASSEGGERI: 2-3

Il lanciatore Sojuz porta nello spazio una capsula progettata inizialmente per la Luna. La versione Tma è tuttora in uso.

SPACE SHUTTLE
VOLO INAUGURALE: 12 aprile 1981
SVILUPPO: Nasa
PASSEGGERI: 7

Navetta riutilizzabile, lo Shuttle andrà in pensione quest'anno. Le sue ultime due missioni saranno dirette alla Iss.

FALCON 9
VOLO INAUGURALE: 18 giugno 2010
SVILUPPO: SpaceX
PASSEGGERI: 7

Il Falcon 9 porterà tra le stelle la navetta Dragon. Al momento non sono ancora stati effettuati voli con equipaggio.

VOLO IN ORBITA — STAZIONE SPAZIALE INTERNAZIONALE
DISTANZA DALLA TERRA: 360 Km
COSTO: 20.000.000 dollari
AZIENDA: Space Adventures

12 giorni a 29mila chilometri orari: partenza dalla base di Bajkonur e visita alla Stazione spaziale internazionale.

CIRCUMNAVIGARE LA LUNA — LUNA
DISTANZA DALLA TERRA: 384.000 km
COSTO: 100.000.000 dollari
AZIENDA: Space Adventures

Si parte da Bajkonur (in Kazakhstan) a bordo del vettore russo Soyuz. Obiettivo: passeggiata sulla Luna.

TURISMO SU MARTE — MARTE
DISTANZA DALLA TERRA: 56.000.000 km
COSTO: n.p.
AZIENDA: SpaceX

Elon Musk, ceo di SpaceX, promette di mandare turisti su Marte entro il 2020 a bordo della capsula Dragon.

— ha spedito nel 2008 la prima sonda sulla Luna ed entro il 2016 invierà gli astronauti. Il tutto a basso costo: la missione lunare Chandrayaan-1 è costata 80 milioni di dollari. Oltre al prestigio appannato, gli Usa sentono il fiato sul collo dell'Iran, che ora si può permettere di accendere la miccia dei suoi Omid, i razzi della "speranza" in farsi, per mandare in orbita i propri satelliti.

Brian Harvey ha appena pubblicato per Springer-Praxis *Emerging Space Powers. The New Space Programs of Asia, the Middle East and South-America* e spiega: «Il piano Bush per l'esplorazione spaziale, con un ritorno sulla Luna e un primo sbarco umano su Marte, era molto ambizioso ma difficile da sostenere economicamente. Anche la Russia, sebbene continui a mandare gente nello spazio, ha subito l'onda d'urto della crisi economica. Si affacciano così nuovi protagonisti, come l'India, che per le sue competenze tecnologiche, il continuo aumento della spesa per lo spazio e i bassi costi di produzione, diventa un protagonista di assoluto rispetto». La Cina invece «è già una superpotenza dello spazio che ha all'attivo tre voli con equipaggio». Cina, India, Russia, ma anche Brasile, Indonesia, Corea del Sud, e pure Ucraina e Romania: nuovi e vecchi mondi fanno la fila per le stelle. L'altra metà dello spazio, quella dei pionieri americani, tenta l'avventura Spa: «Un'ipotesi intrigante — continua Harvey — ma dubito che il mercato sia in grado di coprire i costi dell'esplorazione spaziale». Per la spedizione di carichi, e un giorno forse anche di astronauti, la Nasa tuttavia comincia a servirsi della collaborazione di aziende private come Orbital di David Thompson o SpaceX di Elon Musk.

L'agenzia spaziale europea,

GUERRE STELLARI
Ottantamila domande per sei posti tra le stelle. Le ultime candidature per diventare astronauti della squadra dell'Esa sono arrivate nel giugno 2008, in busta chiusa, al quartier generale di Parigi con il mittente da 17 Paesi (sono stati mille gli italiani).

EUROPEI UNITI
Per il 2010 il budget dell'Esa è di 3.744 milioni di euro. L'agenzia investe in ciascun Paese membro (mediante i contratti industriali per i programmi spaziali) un importo equivalente al suo contributo.

BENVENUTI TURISTI
Per i voli Virgin del 2011 si sono prenotati già in 335; il più anziano, James Lovelock, ha 91 anni. Hanno invece approfittato del tour da 20 milioni di dollari su Soyuz (con visita alla Iss) meno di una decina di paperoni.

MADE IN ITALY
Nel 2001, con il lancio del modulo logistico Leonardo, l'Italia è la terza nazione, dopo Russia e Usa, a inviare in orbita un elemento della Stazione spaziale internazionale. Il 40% del suo volume abitabile è made in Italy.

UNA CENTRIFUGA?
Il Yuri Gagarin Cosmonaut Training Center di Mosca offre un pacchetto turistico da 90mila dollari per dieci giorni che include: test nel simulatore di "centrifuga", uso della tuta spaziale, passeggiate in assenza di gravità e serata a cena con un astronauta.

复仇者联盟

设计师 Hugo A. Sanchez

这是设计师为迪拜 Gulf 报纸创作的一张信息图表,介绍热门系列电影《复仇者联盟》,以电影中的角色介绍为主要内容,底部通过时间轴展现了这个联盟的形成过程。

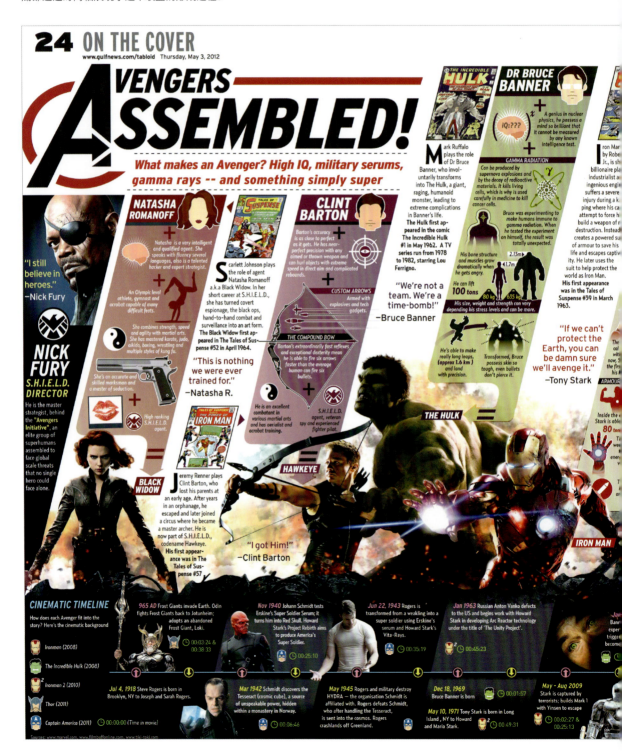

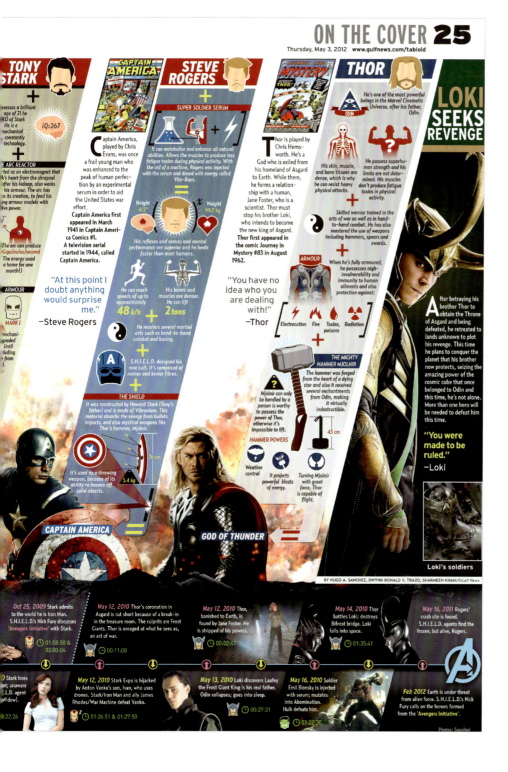

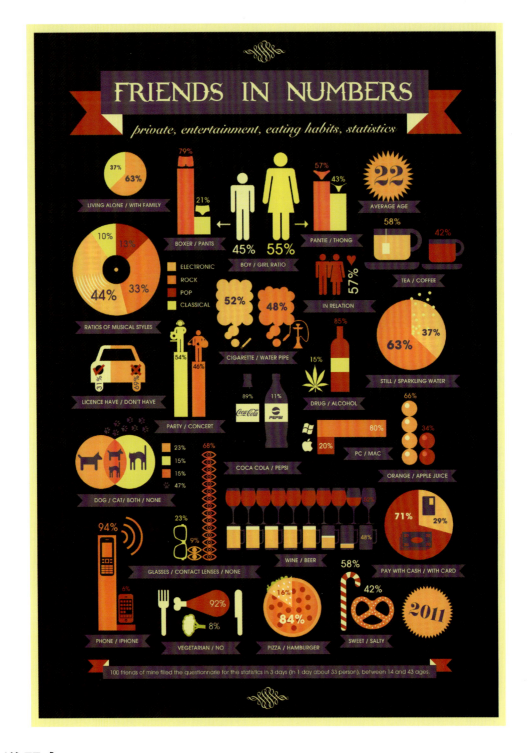

数说朋友

设计师 Dóra Novotny

设计师从脸书上收集 100 个朋友的问卷回答,最后整理和设计出一张信息图表来"描绘"她的朋友们,比如男女生的比例、喜欢喝茶或喝咖啡、有没有饲养宠物。设计利用图标来表达所有信息,简单易懂。

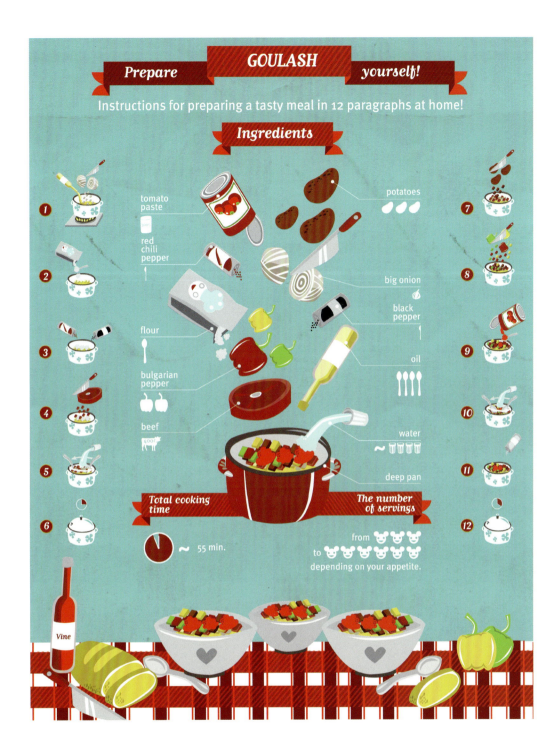

匈牙利土豆炖牛肉

工作室 Svinovik.ru | 设计师 Nataliya Platonova

这张作为食谱的信息图表将信息分为两部分：中间用一连串直观的图标展现这道菜所需的材料，每一种材料都标示了名称和用量。图表两旁的信息呈现了整个烹饪的过程，使用了一套相同的图标。

未来任务

设计师 Martín Liveratire

这张信息图表为一份年度报告,同时展望几十年后的未来。内容呈现了世界人口状况、水资源管理、环境保护、能源消耗,加上专家建议以及假如不去改善环境的后果。整个设计采用垂直型全景版式,用色方面则是严肃的灰色搭配具有警示性的黄色。

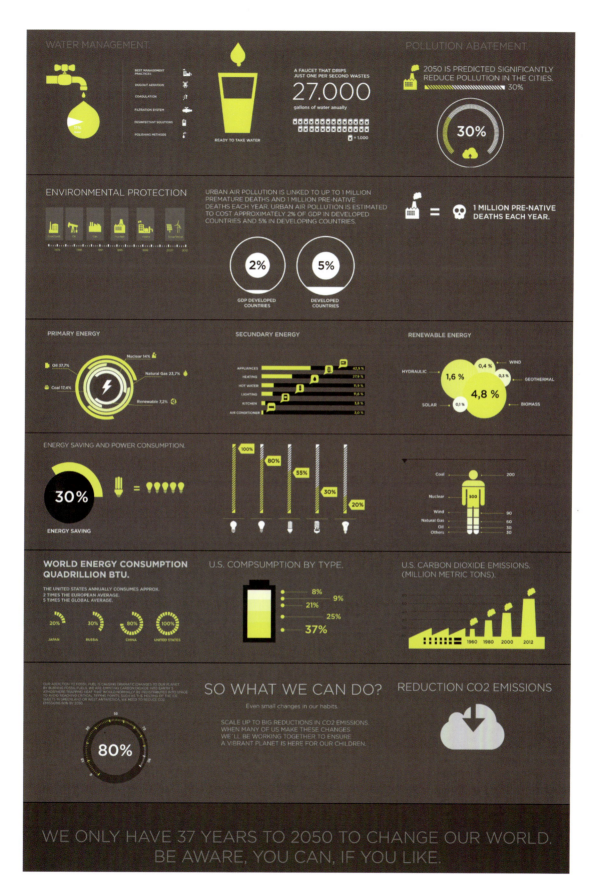

索引

#

203 X Design Studio
http://203x.co.kr/
54

A

Aleksandar Savić
www.behance.net/aleksandar_savic
174

Archana Chittoor
www.behance.net/archnemesis
184

B

Beach
http://beach-inc.com/
154, 172

C

Carrie Winfrey
www.carriewinfrey.com
102

CM ontwerp
www.cmontwerp.nl
176

Coming-soon
www.coming-soon.be
6, 10

Commando Group
www.behance.net/CommandoGroup
63

D

Davide Mottes
www.behance.net/davidemottes
78

Designerds
www.designerds.de
20

Dóra Novotny
www.behance.net/dorinovo
202

Dorothy, Malik Thomas
www.wearedorothy.com
www.malikthomas.co.uk
70

E

Elena Chudoba
www.behance.net/elenachudoba
158

F

Fabrizio Tarussio, Letizia Bozzolini
www.behance.net/tarumbo
www.behance.net/letiziabozzolini
28

Forma & Co
www.forma.co
170

Foro Mundial de Universitarios, Armando García Mendoza
www.behance.net/armandodiseno
178

Francesco Muzzi
www.flickr.com/photos/mootsie
58, 196

G

Grundini
www.grundini.com
146

H

Heyday Design Studio
www.heyday.ch
41

Hideaki Komiyama
http://hideakikomiyama.com/
84

Hugo A. Sanchez
www.behance.net/robtiksabotage
64, 66, 200

I

Indico Visivo Infographics Studio
www.behance.net/indico
166, 195

J

JAH Comunicaciones Graphic Studio, Daniel Barba López
www.monotypo.com
92

Jan Hilken
www.jaart.de
162

Jesús del Pozo Benavides
www.namasquepainting.blogspot.com.es
93

Jiani Lu
www.lujiani.com
168

Jore
www.thejore.com
86

Jose Álvarez Carratalá
www.artsolut.es
142

L

Lana Bragina
www.ulani.de
194

Lara Bispinck
www.larabispinck.com
90

Lemongraphic
www.lemongraphic.sg
116

Lim Siang Ching
www.pattern-matters.com
48

Lívia Hasenstaub
ww.behance.net/livi
44

Lyubov Timofeeva
www.behance.net/ferapont
40

M

Marco Bernardi, Federica Fragapane, Francesco Majno
www.bernardimarco.it
www.behance.net/FedericaFragapane
www.behance.net/francescomajno
108

Mariela Bontempi
www.marielabontempi.com.ar
180

Martín Liveratire
www.behance.net/martinliveratore
121, 204

Max Degtyarev
www.behance.net/maxdwork
60

Molinos.Ru
www.molinos.ru
26

Moodley Brand Identity
www.moodley.at/en
16

N

NATIONAL Studio, Patrick Breton
www.patrickbreton.me
72

Nikolay Guryanov
http://contrailz.com
114

Nils-Petter Ekwall
www.nilspetter.se
96

Ningchao Lai
www.ningchaolai.com
160

O

Oberhaeuser.info
www.oberhaeuser.info
124, 126, 136, 140

P

Paul Mathisen
www.paulmathisen.com
104

Paul Mullen
www.paulmullen.co.uk
107

R

Rachid Coutney
www.rachidcoutney.com
186

Raj Kamal
www.behance.net/kamalraj
38, 39, 46, 51, 182, 183

Rhiannon Fox
www.rhiannonfox.com
110

Romualdo Faura
www.romualdofaura.com
188

S

Sara Piccolomini
www.sarapiccolomini.com
100

Sidney Jablonski
www.behance.net/SidJ
94

Stefan Zimmermann
www.deszign.de
34

Sung H. Cho
www.sunghcho.com
125

Svinovik.ru
www.instagram.com/svinovik/
203

T

The Surgery
www.thedesignsurgery.co.uk
130

Tien-Min Liao
www.tienminliao.com
32

Times of Oman
www.behance.net/gallery/35027999/OMAN-NATIONAL-DRESS
76

V

Victor Palau
www.palaugea.com
120

Vincent Meertens
www.vincentmeertens.com
112

W

Watson/DG
www.atsondg.com
202

Will Manning
coorstek.com
106

Y

Yael Shinkar
www.eaylis.com
164

致 谢

善本在此诚挚感谢所有参与本书制作与出版的公司与个人，本书得以顺利出版并与各位读者见面，全赖于这些贡献者的配合与协作。感谢所有为本项目提出宝贵意见并倾力协助的专业人士及制作商等贡献者。还有许多曾对本书制作鼎力相助的朋友，遗憾未能逐一标注与鸣谢，善本衷心感谢诸位长久以来的支持与厚爱。

投稿：善本诚意欢迎优秀的设计作品投稿，但保留依据题材需要等原因选择最终入选作品的权利。如果您有兴趣参与善本图书的制作、出版，请把您的作品集或网页发送到 editor01@sendpoints.cn。